高等院校动画与数字媒体专业规划教材
山东省高等教育优秀教材

# 动画表演
## （第二版）

史悟轩　编著

Acting and Performance
for Animation

　化学工业出版社

·北京·

## 内容简介

本教材共7章内容，涵盖动画表演（角色动画）的起源、功能、重要性及其设计、制作方法。首先，以简单易懂的方式讲述了动画角色表演的基本概念、原理和来源，使学生初步了解这门课程及其重要性；然后，通过分析角色表演的原理和一般规律，辅以大量的实例分析，帮助学生较为全面和深入地理解动画角色的表演要旨。在此基础上，归纳、总结了动画师在为动画角色设计表演时较为科学的工作方法，以及如何使用这些方法来保证在高效工作的同时最大限度地发挥创意。在具体章节中，通过"知识拓展"增强知识的趣味性、丰富性。同时，本书理论与实践相结合，多个小节设有"小练习"，使学生在练习中巩固重要知识点，并通过各章的课后练习，加强学生对整章内容的理解和掌握。部分小练习中会使用到随书附赠的绑定文件，读者可以在化学工业出版社官网搜书名后找到资源并下载。

本教材适用于高等院校动画、游戏等相关专业的学生或动画爱好者，可作为动画表演、角色动画、角色表演、角色设计等课程的教材或教辅。同时，也可为具有一定经验的动画师提供参考和帮助。

## 图书在版编目（CIP）数据

动画表演/史悟轩编著．—2版．—北京：化学工业出版社，2021.12（2023.1重印）
高等院校动画与数字媒体专业规划教材
ISBN 978-7-122-39945-8

Ⅰ.①动… Ⅱ.①史… Ⅲ.①动画片-表演艺术-高等学校-教材 Ⅳ.①J954

中国版本图书馆CIP数据核字（2021）第189430号

---

责任编辑：张　阳　　　　　　　　　　　　装帧设计：张　辉
责任校对：张雨彤

---

出版发行：化学工业出版社（北京市东城区青年湖南街13号　邮政编码100011）
印　　装：北京缤索印刷有限公司
787mm×1092mm　1/16　印张11$\frac{1}{2}$　字数262千字　2023年1月北京第2版第3次印刷

购书咨询：010-64518888　　　　　　　　售后服务：010-64518899
网　　址：http://www.cip.com.cn
凡购买本书，如有缺损质量问题，本社销售中心负责调换。

定　价：59.80元　　　　　　　　　　　　　　　　　　　版权所有　违者必究

# 前言
## FOREWORD

*动画不是会动的图画的艺术，而是运动的艺术，只不过它是画出来的。*

——诺曼·麦克拉伦（Norman Mclaren）

我曾经是一个极度热衷于软件技术的动画师，把自己对动画的热忱投入到对动画软件功能的学习和探索中。然而，随着年龄和经验的增长，我逐渐意识到动画的真正魅力所在——不是那些或高深或精巧的电脑技术，而是动画角色本身。塑造真实、生动、能够打动观众的动画角色，才是一部动画片永恒的追求，而其中极为重要的一点就是动画角色的表演。

然而，包括曾经的我在内的很多动画专业的学生，甚至从业人员，都没有认识到这一点，很多动画作品的静帧看起来非常精美，播放起来却让人看不懂，失去了一部动画真正的意义。这其中有多方面的原因，包括行业发展的阶段性、高校的课程设置、教师构成、等等，都使得学生在很长一段学习、工作时期内都不能意识到角色表演的重要性，影响了动画作品的水平。因此，本人编写了这本《动画表演》。

这本书没有把重点放在动画软件的使用上，而是尽量深入地分析了动画表演的各种原理和在设计阶段的思考、创作方法。这些通用的原理和方法，可以运用于任何一种动画制作形式和动画软件中，使动画师在工作初期厘清思路和设计方向，从而提高效率和创意水平。

本书的另一个特点，是从美术生或美术爱好者的思考角度来讲授这门课程。一方面，内容的重点不在于软件技术，而在于角色表演中视觉性、时间性原理的分析，对于一部分有志于从事前期、创意性工作的学生具有相当的指导意义；另一方面，虽然本书借鉴了斯坦尼斯拉夫斯基的表演理论，但是大部分动画专业的学生都是"羞涩的"美术生，大部分院校的动画专业都没有充分的师资或硬件来按照斯坦尼斯拉夫斯基的理论来授课。而且在具有一定共性的同时，动画师的工作与演员又有一定的不同。所以本书并不强求读者能够做到"解放天性"等，而是帮助美术生们发挥自身的美术特长，帮助其在掌握一定视频、图片资料的前提下，提升再次创作的能力，这也更加符合动画师的工作特点。希望这本书能够打开动画角色表演的大门，使读者朋友们带着全新的思维方式，进入动画设计的世界。

在第二版中，我对第一版中的部分疏漏和欠妥之处进行了修订，力求使内容更加符合近年高校动画专业的课程发展。此次修订，增加了枫糖动画提供的符合行业标准的Harmony动画角色绑定文件，以助于读者完成课后练习，大家可以登陆化学工业出版社官网，搜索本书书名，点击"资源下载"即可免费获取。由于时间和水平有限，书中难免有不妥和需要完善的地方，敬请各位读者批评指正。

史悟轩
2021年8月

# 目 录
CONTENTS

## 第1章　动画表演概论 / 001

1.1　动画表演概述　/ 001

1.2　动画表演的重要性　/ 002
  1.2.1　塑造角色　/ 002
  1.2.2　推动情节　/ 004
  1.2.3　产生共感　/ 005

1.3　动画表演与戏剧表演的关系　/ 006

  1.3.1　戏剧表演的出现　/ 006
  1.3.2　动画表演的出现　/ 007
  1.3.3　动画表演与戏剧表演的异同　/ 007
  1.3.4　绘画中的表演对动画表演的影响　/ 008

课后作业　/ 010

## 第2章　动画表演的基础——运动规律 / 011

2.1　动画产生的原理——
  视觉暂留　/ 011

2.2　时间和空间——
  让运动变得有意义　/ 012

2.3　基础运动规律　/ 013
  2.3.1　挤压、拉伸、
    预备动作　/ 013
  2.3.2　速度与重量　/ 017

  2.3.3　节奏与旋律　/ 025

2.4　角色运动规律　/ 028
  2.4.1　处处处于运动中，
    时刻处于运动中　/ 029
  2.4.2　重叠动画——
    动作的先后与重叠　/ 030
  2.4.3　平衡　/ 031
  2.4.4　心理预期　/ 032

课后作业　/ 034

# 第3章　基础动画表演　　/ 035

3.1　共感　/ 036

3.2　动画表演的基本元素——
　　　姿势　/ 038
　　3.2.1　姿势（肢体语言）
　　　　　　的作用　/ 038
　　3.2.2　通过姿势讲故事　/ 040
　　3.2.3　设计姿势　/ 041

3.3　动画表演的视觉特性——
　　　剪影形与动画线　/ 049
　　3.3.1　剪影形　/ 050
　　3.3.2　动画线　/ 052

　　3.3.3　避免不充分的姿势　/ 055

3.4　表情动画　/ 057
　　3.4.1　面部　/ 057
　　3.4.2　眉毛和眼睛　/ 058
　　3.4.3　口型和对白　/ 063

3.5　动画表演的合理性　/ 068
　　3.5.1　天马行空的角色动画　/ 069
　　3.5.2　服务于角色的表演　/ 071
　　3.5.3　服务于情节的表演　/ 072
　　3.5.4　动画表演的趣味性　/ 074

课后作业　/ 076

# 第4章　动画师与动画表演实战　　/ 077

4.1　羞涩的动画师与解放天性　/ 077

4.2　动画师的表演实战　/ 079
　　4.2.1　动画师不是演员　/ 079
　　4.2.2　动画表演的段落感　/ 080

4.3　角色动画设计流程　/ 082
　　4.3.1　角色分析　/ 082
　　4.3.2　情节分析　/ 088
　　4.3.3　表演体验　/ 091

　　4.3.4　参考资料的收集　/ 094
　　4.3.5　动作分析　/ 098
　　4.3.6　设计关键帧　/ 104
　　4.3.7　制作动画　/ 112
　　4.3.8　检查角色表演动画　/ 117

4.4　动画师应该具备的习惯　/ 117
　　4.4.1　观察生活　/ 118
　　4.4.2　动画师的速写本　/ 118

课后作业　/ 121

## 第5章　分镜头与插画设计中的表演　　／122

5.1　分镜头设计中的表演　／122
5.2　插画设计中的角色表演　／129
课后作业　／131

## 第6章　动画表演实例分析　　／132

6.1　丰满的现实——电影动画的表演分析　／132
　　6.1.1　迪斯尼的经典动画电影表演分析　／132
　　6.1.2　日本动画电影表演分析　／141
　　6.1.3　三维动画电影表演分析　／150
　　6.1.4　其他类型动画电影表演分析　／155
6.2　骨感的现实——电视动画的表演分析　／160
　　6.2.1　电视动画与电影动画的区别　／160
　　6.2.2　简化而不简单的电视动画表演　／161
课后作业　／167

## 第7章　动画表演练习　　／168

7.1　基础却不简单的走路循环动画　／168
　　7.1.1　标准的走路循环动画　／168
　　7.1.2　个性化的走路循环动画　／170
7.2　表情动画练习　／171
　　7.2.1　从镜子到画笔　／172
　　7.2.2　表情和口型的选择　／173
7.3　练习实例　／173
　　7.3.1　经典对白动画再创作练习　／173
　　7.3.2　武术、舞蹈动作动画练习　／175
课后作业　／176

## 参考文献　　／177

本章讲述动画表演的历史发展、重要性和功能性，以便学习者对动画表演有较为整体的认识和理解，为后面章节的学习做好准备。

# 第1章　动画表演概论

## 1.1　动画表演概述

近10年来，动画片的年产量越来越多，开设动画专业的高校越来越多，动画方面相关的培训机构越来越多，可是相关的从业人员和学生们还是很难摆脱一个误区——动画等于动画软件。

一提到动画，业余人士、甚至大量的动画从业者首先想到的就是Maya、3ds Max、Houdini、Animate CC、After Effects等这些软件；而一看到三维动画片，很多人首先关注的则是流体、爆炸、毛发等这些炫目的软件技术，却常常忽略了动画片最本质的因素——动画。

动画，或者再具体一点说，角色动画，是除了剧本和镜头之外，最能影响动画片质量的因素。一部动画即使特效不够真实不够震撼，但是只要有精彩的角色动画，一样能够打动和吸引观众（图1-1-1～图1-1-3）；相反，如果角色动画生硬死板甚至难以看懂，即便使用再多的高科技的电脑技术，也难以引起观众的共鸣。

想要创作出精彩的角色动画，我们就要让手中的动画角色活起来，简单地说，要让角色像真的演员一样"表演"起来（图1-1-4）。那么，要想让角色表演起来，动画师自己要先对表演有一定的理解和掌握，这两方面结合在一起，就是本书将要讨论的——"动画表演"。

图1-1-1　《父与女》/迈克尔·杜德威特（英）

图 1-1-2 《生日男孩儿》/朴世宗（Sejong Park） 　图 1-1-3　坐火车的女人/苏西·邓普顿（英）

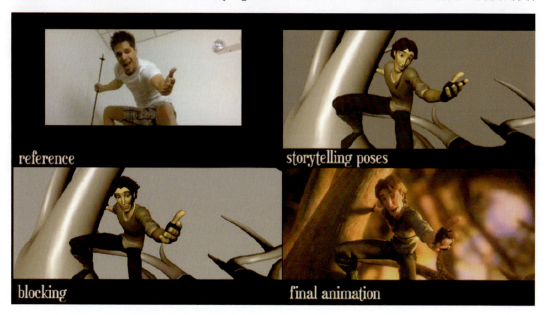

图 1-1-4　表演与动画对比/杰夫·盖博（Jeff Gabor）

## 1.2　动画表演的重要性

动画师之所以努力为动画角色设计表演，主要是因为有以下三个作用：① 塑造角色；② 推动情节；③ 产生共感。

### 1.2.1　塑造角色

动画角色有了优秀的表演，才能够塑造出个性鲜明的形象。无论是滑稽调皮的米老鼠（图1-2-1）、憨态可掬的大白（图1-2-2），还是阴险狡诈的狐狸（图1-2-3），哪怕是恐怖阴森的怪兽屋，除了特点鲜明的形象设计之外，都要依靠活灵活现的表演，在观众心目中塑造出了他们自身的性格和特点。

有时，动画片中优秀的角色表演和动作设计，可以超越语言，达到惊人的表现力。比如动画电影《魔术师》（图1-2-4），全片没有一句对白，仅靠角色生动鲜活的动作和微妙细致的表情，就把片中几个角色塑造得鲜活而有生命力，好像是一个个真实存在、生活在观众身边的人物。

图1-2-1 米老鼠

图1-2-2 大白

图1-2-3 《老狼请客》中的狐狸

图1-2-4 《魔术师》/西维亚·桥迈（英国/法国）

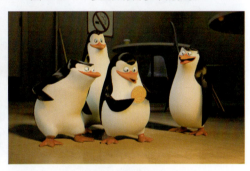
图1-2-5 《马达加斯加》中的企鹅/埃里克·达尼尔/梦工厂

　　当在动画中出现造型设计相似甚至相同的几个角色时，仅仅依靠静态的角色造型，观众很难去区分不同的角色。而通过动画师所设计的风格迥异、个性突出的动画表演，便能够塑造出截然不同的动画形象了。

　　《马达加斯加》中的四只企鹅：老大（Skipper）、科斯基（Kowalski）、瑞格（Rico）、小威（Private）（图1-2-5），造型非常相似，只是高矮胖瘦略有不同，但是由于每只企鹅在言谈举止等表演方面都具有自己鲜明的特点，观众能够轻松地区分开他们的性格和在团队中不同的作用。老大，从其英文原名"Skipper"就能看出他在团队中担任着领导者的角色，行动果断、迅速，在发号施令时不容置疑，从他的姿势就能看出其自信、勇敢的特点（图1-2-6）。科斯基，拥有东欧风格的名字——Kowalski，在团队中负责出谋划策，是类似军师的角色，在片中眼神灵活、机敏，随时都在观察身边的一切，以便提供战略行动计划（图1-2-7）。瑞格，是一名绝对服从命令的士兵，是整个团队的"肌肉"，永远坚定不移地执行老大的命令。他是爆破专家，还有一点暴力倾向，希望用爆炸解决一切问题。在表演时，他的眼球似乎永远无法正常对焦，表现了他思考的匮乏，同时在执行命令时又绝对直接、高效（图1-2-8）。小威，是由另外几只企鹅领养、抚养长大的，被起名为Privte——列兵，意思是军衔最低的战士。其他几只企鹅一直把他当成可爱的孩子，但他自己一直想证明自己是一名出色的战士。在片中，他不像其他企鹅一样有鲜明的军人作风，而更像一个普通的孩子，是动作最活泼的一个（图1-2-9）。

图1-2-6　老大　　　图1-2-7　科斯基　　　图1-2-8　瑞格　　　图1-2-9　小威

图1-2-10　《卑鄙的我》/克里斯·雷诺德，皮埃尔·科芬/环球影片公司

《卑鄙的我》中的小黄人（图1-2-10）是一群有趣的配角，他们造型大同小异，甚至性格也很类似。但是在每一个故事、每一段剧情中，我们可以很容易地区分出每一个小黄人不同的身份、不同的情绪，凭借的也是动画师为他们每一个人所设计的各有特点的动画表演。

所以，先进的计算机技术固然重要，然而想要塑造出让读者为之感动、为之心跳的动画角色，依靠的还是优秀的角色动画，也就是我们说的动画角色的表演。

> **小练习**
>
> 尝试理解《马达加斯加》中四只企鹅的性格特点，思考他们是以何种人为原型设计的。

## 1.2.2　推动情节

一些水平不是很高的动画片（比如一些初学者的作品和不成熟的动画片），虽然画面绘制很精美，角色造型也很有特点，在片中任意截取一张静帧都能在视觉上满足观看者，然而，如果把片子从头到尾看下来，却发现不能或者很难理解故事的情节。这种情况，除了情节设计和镜头运用不合理之外，最重要的原因之一，就是没有做好角色动画的工作。

通常情况下，设计者要用动画角色的表演来推动故事的发展，通过每一场、每一个镜头里动画角色的表演，塑造角色的性格和情绪。同时，对于推动情节更为重要的，就是叙述清楚的故事情节。通过每一场戏里清晰的故事情节，顺理成章地将故事从一个情节推向另一个情节（图1-2-11）。

图1-2-11　通过表演塑造角色，角色之间产生矛盾，从而推动故事情节的发展

## 1.2.3　产生共感

移情、共感是来自心理学领域的术语。在本书中，共感指的是观众在观赏动画时，感受到的片中角色所经历的心理、感情状态。对于观众而言，使他们产生共感的并不是角色的经历，而是角色在经历事件时心里的感受，观众切身体会到这种感受，才会与片中的角色一起伤心、高兴、尴尬。查克·琼斯（Chuck Jones）认为："所有优秀的卡通角色创作的依据都是人类的行为，这些行为可以使我们产生认同感。"

为了使观众产生这样的心理感受，就要求动画角色的表演不但要真实可信，并且要生动、有生命力。如果角色表演不够可信、不够有生命力，观众就要花费过多精力去理解角色的动作和行为，这会影响观众对剧情的理解，也就难以产生共感了。

在迪斯尼动画电影《木偶奇遇记》（图1-2-12）中，我们的共感并非来自匹诺曹的经历，而是匹诺曹渴望变成真正的男孩却又屡遭欺骗利用时焦急、失望的心情。

在皮克斯的动画短片《棋逢对手》（图1-2-13）中，虽然老人下棋的情节和镜头设计巧妙，让人觉得幽默有趣，然而，令我们产生共感的却是老人的孤独和寂寞。

动画片《蜡笔小新》（图1-2-14）之所以能够风靡，就是因为片中小新的对白和动作都活灵活现，俨然是一个生活在我们身边的调皮小男孩儿。当他调皮捣蛋的时候，我们不但与小新，也与他的爸爸、妈妈产生了共感，似乎真的感到了他们的无奈和对小新的爱。

图1-2-12　《木偶奇遇记》/迪斯尼

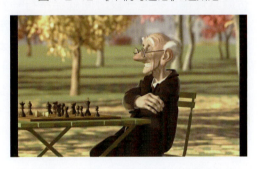

图1-2-13　《棋逢对手》/皮克斯

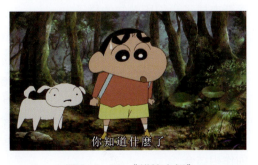

图1-2-14　《蜡笔小新》

> **小练习**
> 
> 选择自己最喜欢的动画或者电影,尝试分析剧情中使我们产生共感的元素是什么。

## 1.3 动画表演与戏剧表演的关系

谈到动画表演,我们自然会想到传统的戏剧表演,也就是职业演员们所从事的表演工作。那么动画表演和戏剧表演之间是怎样的关系呢?它们是一样的吗?一个好的动画师是否就是一个好的演员?反之亦然吗?

### 1.3.1 戏剧表演的出现

> **知识拓展**
> 
> 7000千年前,在美索不达米亚平原的游牧部落中,出现了一种叫做萨满巫师的人。当部落面临严冬或者其他艰难的生存环境的时候,萨满巫师就会把自己涂成蓝色,戴上面具,向想象中的动物之神或天气之神唱赞歌,以此来帮助部落度过艰难的岁月。

通常我们认为,戏剧表演的出现是在公元前5世纪的希腊。当时,酒神节已经发展得颇具规模,每隔一段时间就会举行一次。在酒神节上,很多人一起组成合唱团,对虚构的酒神吟唱赞美的诗歌(跟古代的萨满有类似的作用)。直到有一天,合唱团中的一个人戴上了面具,假装自己就是酒神本人,并与其他的合唱团员对话。这一刻,表演真正出现了。

伊卡里亚岛的塞斯皮思(Thespis of Icaria)通常被认为是第一个从合唱队伍中走出来表演的古希腊演员。在塞斯皮思之前,合唱团员们唱的诗歌是从第三者的角度陈述酒神的故事和行为,而塞斯皮思则直接充当了酒神本人,以酒神的口吻与其他人对话。

接下来的发展当中,神的角色逐渐被各种英雄、先知代替,并逐渐变成了普通的人类角色,戏剧的故事也从当初的人类崇拜神的神话故事变成人类之间的故事,戏剧也就逐渐变成了我们所熟知的样子。

戏剧表演经过漫长的发展,逐渐出现了一些较为完整的理论体系,其中斯坦尼斯拉夫斯基的表演体系受到了广大演员和戏剧理论家的接受和推崇。斯坦尼斯拉夫斯基要求演员对所饰演的角色和角色的生活进行体验,并进行发自内心地表现。在时空集中的舞台上再现生活,引导观众对戏剧产生感情,投入规定情境以进入情节,亲近角色,最终置身剧情接受感染。这就是所谓的"移情——共鸣"模式。斯坦尼斯拉夫斯基的表演理论对角色动画表演有很大的借鉴意义,能够帮助动画师将工作中的表演实践与角色动画创作相结合。

## 1.3.2 动画表演的出现

动画产业的历史还很短暂,在各种动画历史相关的书籍中,通常会将手翻书、走马盘、皮影戏,甚至阿尔达米拉洞窟壁画(2.5万年前,西班牙)等视为动画的雏形,但实际留存下来最早的手绘动画,是法国人埃米尔·科尔(Emile Cohl)于1908年拍摄的动画片——《幻影集(Fantasmagorie)》(图1-3-1)。

图1-3-1 《幻影集》

在这部最早的动画片中,角色就已经凸显了其表演特性。动画中的角色力图通过模仿并夸张真实人类的动作和情绪,来达到叙事并娱乐观众的目的。时至今日,很多传统的手绘工作都已经被电脑替代,三维动画也在很大程度上改变了动画的制作方式,但是动画角色的表演特性依然如故,精致的模型、真实的渲染、柔顺的毛发模拟都需要角色的表演来驱动(图1-3-2、图1-3-3)。

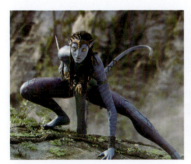 

图1-3-2 《阿凡达》/詹姆斯·卡梅隆/二十世纪福克斯　　图1-3-3 《变形金刚》/迈克尔·贝/梦工厂、派拉蒙影业公司

## 1.3.3 动画表演与戏剧表演的异同

对于观众来说,动画表演与戏剧表演在最终的呈现形式上是基本一致的,然而对于动画师和演员来说,其创作过程却有很大的不同(图1-3-4)。

从动画师的整个工作流程来看,其对于角色的体验和分析与演员的做法是一致的。在着手开始设计动画之前,动画师需要亲自对角色进行表演练习实践,并将其录制成参考视频,此过程在很大程度上与演员的表演是相同的。这对动画师对角色进行较为深入和具体的体验有很大帮助。

但是,此时动画师真正的创作还没有完成。对于演员来说,自身表演中的动作和表演是对角色情绪体验的结果,是由情感驱动而顺其自然做到的。而动画师则需要在自身

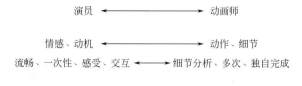

图1-3-4　演员与动画师工作异同对比

的体验和参考视频的帮助下,对动画角色的动作表演进行具体的考量和设计:角色的脚应该多快、身体应该扭动多少度、胳膊要抬起多高、眼睛应该眨几下,通过这些细节向观众传达角色的情绪。

就动画师的工作而言,一方面,要进行与演员类似的表演练习,另一方面,观察、分析和再创作的能力显得更为重要。演员不需要考虑的一切动作细节,都是动画师观察分析的素材。对于一些技巧性很强的动作(舞蹈、武术等),虽然动画师受限于自身客观条件不可能亲自做到,但是通过使用正确方法对其动作原理进行观察分析,也可以将其应用到动画角色的表演当中。

### 1.3.4　绘画中的表演对动画表演的影响

从动画的历史发展和表现形式上来看,动画与绘画之间有明显的传承性和相似性。绘画虽然是静态的,但却与动画具有相似的叙事性。

绘画的叙事可以通过很多方式来表现:构图、光影、造型等,其中也包括人物的动作姿势——表演。绘画作品中人物的动作、姿势一方面构成了画面构图的一部分,另一方面,也是最重要的传递信息、叙述故事的工具。

尽管国籍、语言、文化背景会造成交流的隔阂,然而,人类的肢体语言是共通的。绘画作品通过画面中人物的姿势,使不同的观众可以理解相同的故事,感受到相同的情绪,这就是表演的作用。这一作用也被动画所继承,成为了动画重要的表现手法(图1-3-5)。

如图1-3-6所分析,三兄弟的整体动势倾斜向上,动作刚毅而舒展,两腿分开,整体呈稳定的等边三角形。画中角色单臂水平伸展,微微向上倾斜,指向画面的中心——剑。三兄弟的眼神也坚定地望向剑,眼神的指示方向形成一种无形的引导线。这些隐形的和显性的引导线,都把人们的视线引向象征着战争的武器,也非常符合现代人从左至右的阅读习惯。这些大幅度而略显僵硬的程式化的动作,成就了画作纪念碑式的风格。如果仔细观察,我们能够发现,三兄弟的腿部是绷紧的,特别是左边的腿都是有力地蹬着地面,呈一种随时可以发力的状态。而父亲的膝盖是微微弯曲的,身体后倾,给人一种体质衰弱、不能承重之感。右边妇女的动作设计与左边的男性群体截然不同,动作柔弱无力,颈部、肩部和腰部的动势呈曲线,充分体现出内省的痛苦与矛盾。

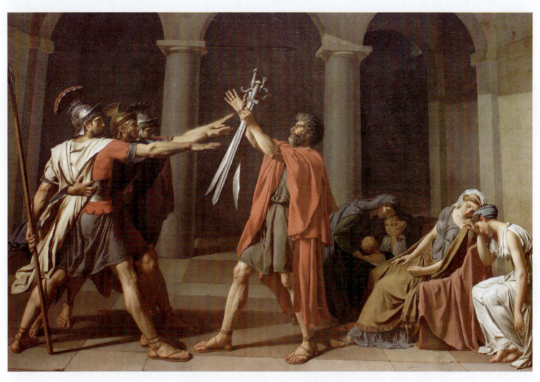

图1-3-5 《荷拉斯兄弟的宣誓》

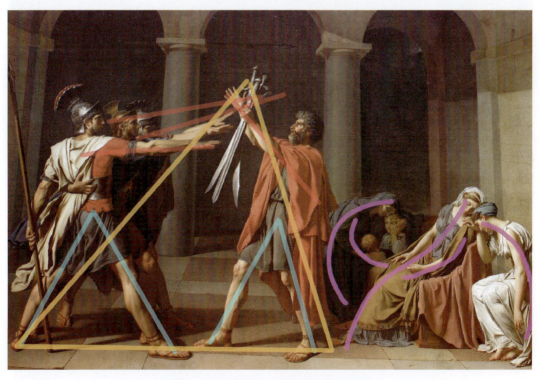

图1-3-6 《荷拉斯兄弟的宣誓》分析

《韩熙载夜宴图》（图1-3-7）是中国画史上的名作，它以连环长卷的方式描摹了南唐巨宦韩熙载家开宴行乐的场景。韩熙载表面上沉湎声色、消磨时光，实际上是力求自保，免遭迫害。作者顾闳中以高超的技法将其矛盾复杂的内心世界刻画得入木三分。虽然画面中描绘的是韩熙载纵情声色、酣歌达旦的热闹场景，但其中人物的动作幅度却都不大，甚至略显拘谨。这与中国传统文化内敛、含蓄的特点不无关系。作者着重刻画了人物的神情，对于眼神的把握非常到位，而在动作的设计上，则强调温和、自然。其中主人公高坐，虽沉湎于声色之中，但姿势仍是稳重泰然，毫无轻浮之感。在鼓乐齐鸣的热闹气氛中，宾客们的动作大多是站立或端坐，四肢做自然垂下或舒缓的动作，并没有夸张纵情的姿态，彼此的交流仅限于眼神之中。整幅画作交织着一种热烈而冷清、缠绵又沉郁的氛围。

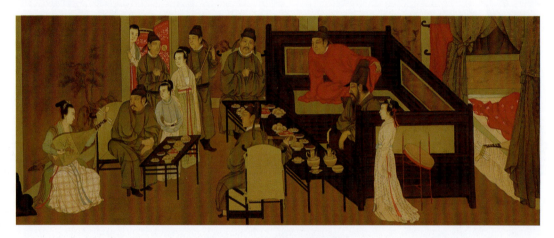

图1-3-7 《韩熙载夜宴图》

动画表演在动画片中起着举足轻重的作用，有时甚至决定着一部动画的成败。作为动画师虽然不会像演员一样直接面对观众表演，但是基本的表演能力和对素材的观察、分析能力是非常重要的。本章中涉及到的具体表演和动画方面的知识会在后面的章节具体讨论。

> **课后作业**
>
> 为后面的章节准备速写本、能够拍摄照片和视频的相机或手机、拷贝台等。熟练掌握一种二维动画软件（Animate CC、Toon Boom Harmony、FlipBook等），作为后面章节练习的工具。

运动规律是动画中一切运动的基本原理。本章首先将对基本的运动规律进行介绍，然后进一步讨论如何利用这些基本的运动规律来表现动画角色的运动，并分析其在经典动画中的运用方法。通过学习本章，读者将了解如何让角色的动作看起来合理、可信。

# 第2章　动画表演的基础——运动规律

说到动画表演，就先要熟悉动画的运动规律。动画的形式千变万化，动画表演的风格也多种多样。然而，任何形式的运动和动画表演都是建立在现实世界的物理原理和人类生理结构的基础上的，所以它们所遵循的运动规律是相同的。理解这些运动规律，是创作动画角色表演的第一步。

不同的动画师对运动规律有不同的理解和概括方式。其中，由前迪斯尼动画师弗兰克·托马斯（Frank Thomas）和奥利·约翰斯顿（Ollie Johnston）所撰写的《生命的幻象：迪斯尼动画造型设计》一书中，总结的迪斯尼公司在动画中使用的12条动画运动规律最为经典和全面，可以运用于动画中所有类型的运动中。

## 2.1　动画产生的原理——视觉暂留

人眼观看物体时，成像于视网膜上，并由视神经输入大脑，从而感觉到物体的像。但当物体移去时，视神经对物体的印象不会立即消失，而要延续0.1～0.4秒。人眼的这种性质被称为"眼睛的视觉暂留"，又称"余晖效应"。

**知识拓展**

自行进行如下练习，体验"视觉暂留"：
① 注视图2-1-1中心3个小白点15～30秒钟（不要看整个图片，而是只看那中间的4个点）。
② 朝自己身边的墙壁看（白色的墙或白色的背景）或者看此页面的白色部分。
③ 看的同时快速眨几下眼睛，看看你能看到什么。

图2-1-1　视觉残留试验用图

在大银幕出现之前,人类就已经利用视觉暂留原理发明了多种多样的设备,创造出了运动的画面(图2-1-2)。

活动视镜(Praxinoscope)

留影盘(Thaumatrope)

手翻书

图2-1-2 早期对视觉暂留原理的应用

> **小练习**
>
> 准备一个小的笔记本或便笺本,在每一页画上连续的画面,制作一本手翻书。通过这样的练习,培养初步的动画感觉。

## 2.2 时间和空间——让运动变得有意义

时间和空间,一切运动均始于此。那么,动画中的时间和空间指的是什么呢?
① 时间:一个动作发生需要的时间。
② 空间:一段时间内,运动物体所运动的距离(图2-2-1)。

图2-2-1 匀速运动球的动画帧

初学动画的人,经常忽略这两个概念的重要性,然而,这两个看似简单的概念,却深深地影响着运动的状态。有了时间和空间的概念,我们才有工具去丈量、测算物体的速度和运动的距离(图2-2-2、图2-2-3)。

图2-2-2 相同距离,所用时间越短,速度越快

图2-2-3 相同时间,距离越远,速度越快

明白了上图中的道理,也就解释了很多初学者在设计动画时的一些初级的问题:"为什么我的物体运动不够快?不够慢?我应该怎么分配动画的时间?"

## 2.3 基础运动规律

《生命的幻象:迪斯尼动画造型设计》一书中提到的12条运动规律:① 挤压和拉伸;② 预备动作;③ 演出设计;④ 顺画法和关键帧画法;⑤ 跟随与重叠动画;⑥ 慢入和慢出;⑦ 曲线运动;⑧ 次要动作;⑨ 时间控制;⑩ 夸张;⑪ 体积;⑫ 表现力。

在各类动画中所遇到的所有类型的运动都可以被这12条运动规律所分解和涵盖。熟练掌握运动规律,可以为角色的表演打下坚实的基础。在学习后面章节之前,如果对动画运动规律不熟悉,请先阅读相关书籍,掌握基础运动规律的相关知识。

### 2.3.1 挤压、拉伸、预备动作

(1)挤压和拉伸

挤压和拉伸在动画、漫画中都很常见(图2-3-1、图2-3-2),是一个很容易理解的概念。通过对物体形状挤压和拉伸的变化,来表现物体在不同内力或外力的影响下所产生的变化,从而使物体的运动更加生动有趣,这就是挤压和拉伸的基本功能。

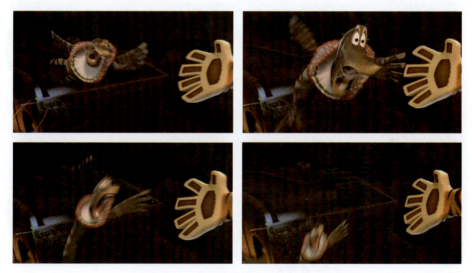

图2-3-1 身体的拉伸/《马达加斯加3》

图2-3-2 漫画中对球的拉伸/《足球小将》

对于初学者来说，需要掌握两个重要的知识点。

首先，挤压和拉伸虽然可以使物体或者角色的形状产生比较大的变化，但是要注意，在大多数情况下，变形对象的体积是基本保持不变的，如果在一个方向上进行了挤压，那么在另一个方向就要有相应的拉伸，否则就失去了积压和拉伸的感觉，同时物体的质感也会受到影响，变得或者过硬或者过软。

其次，挤压和拉伸总是相互依存的。一方面，物体在一个方向的挤压会造成另一个方向的拉伸。另一方面物体在拉伸前通常要先被挤压，而在拉伸后，常常也会再配合一定的挤压，来加强动画的效果。具体挤压和拉伸的程度和重复次数则要视物体的运动状态和动画的风格而定。

图2-3-3为经典的"半袋面粉"动画练习，通过为一个装了一半面粉的袋子设计动画，表现出各种动作和情绪。

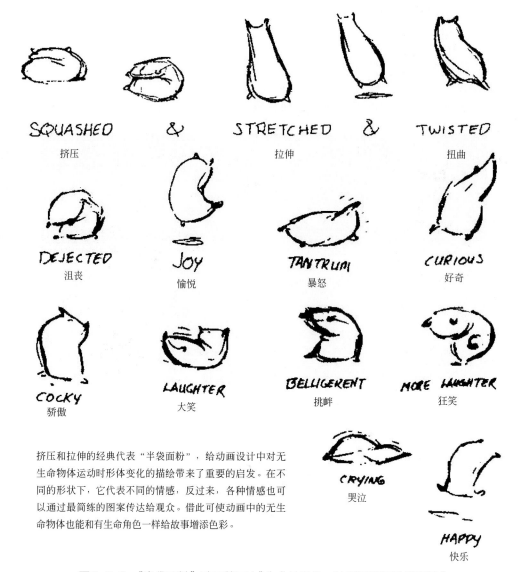

挤压和拉伸的经典代表"半袋面粉"，给动画设计中对无生命物体运动时形体变化的描绘带来了重要的启发。在不同的形状下，它代表不同的情感，反过来，各种情感也可以通过最简练的图案传达给观众。借此可使动画中的无生命物体也能和有生命角色一样给故事增添色彩。

图2-3-3 "半袋面粉"动画练习/《生命的幻象：迪斯尼动画造型设计》

> **小练习**
>
> 在以下题目中选择一个，构思一个简单的故事情节，以面粉袋为主角，设计30秒的动画。
> ① 失恋。
> ② 插队。
> ③ 加班。

（2）预备动作

预备动作，常常被看作最为常用也是最为简单的一条运动规律，是指角色在做某个方向的运动时，往往先向相反的方向做动作，然后再进行动作本身（图2-3-4、图2-3-5）。导演、制作过《白雪公主》《小飞象》等动画的动画大师比尔·泰特拉（Bill Tytla）曾说过："动画只需做三件事：预备动作、动作、反作用。"

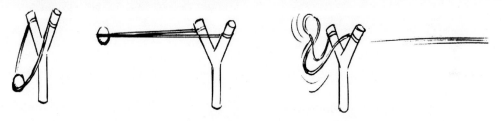

图2-3-4　弹弓的预备动作/《动画师生存手册》

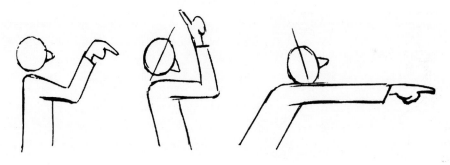

图2-3-5　人体的预备动作/《动画师生存手册》

在做出主体动作之前，首先用一个预备动作给观众一定的提示。当做出主体动作时，由于观众已经通过预备动作获得了一定的心理准备，所以即使主体动作的速度很快，观众也能够看懂。通过合理使用预备动作，可以提高角色动作的可读性。

在图2-3-6的镜头中，巴斯光年从地板跳到了桌子上。在第2个图中，他首先进行了下蹲，也就是预备动作，然后一跃而起，抓住了桌子边缘。在抓住桌子后，他身体再次下沉，这个动作一方面是前一个跳跃的缓冲动作，同时也是下一个跳跃的预备动作。在身体下沉后，他再次向上跳起，落在了桌面上。而落在桌子上之后，也是先做了一个缓冲动作，然后再继续向前走。

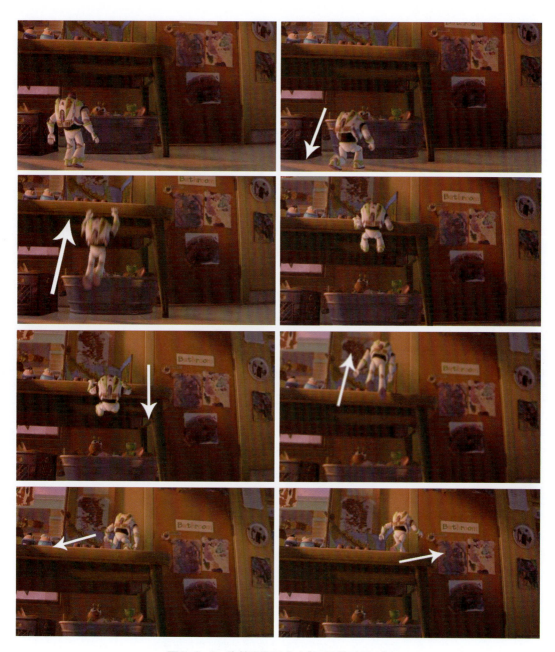

图2-3-6 连续预备动作/《玩具总动员3》

预备动作还能够加强动作的速度和重量感。由于预备动作的方向与主体动作的方向往往是相反的,通过两个方向的对比,往往会加强动作本身的速度和重量感(图2-3-7)。

在图2-3-8这段动作中,鸣人对小樱表示了自己的愤怒。在做第2个图中的动作之前,鸣人先把身体向下蜷缩,做了一个夸张的预备动作。通过这样的对比,使鸣人在2图中的动作显得更加用力,更好地表现了鸣人的情绪。在低成本的电视动画中,使用这样的手法还可以大大节省中间帧的绘制,比如在此镜头中,图1与图2之间虽然动作变化很大,且没有中间帧,而由于预备动作使用得较为合理,并没有影响动作的可读性。

图2-3-7 攻击前的预备动作/《阿基拉》

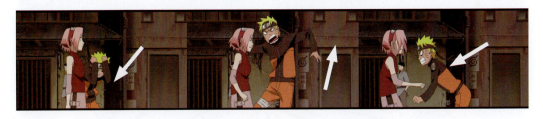

图2-3-8 预备动作表现情绪/《火影忍者》

## 2.3.2 速度与重量

（1）速度

速度是学习动画的学生接触到的第一个课题，只要有运动就会产生速度。我们在"2.2时间和空间——让运动变得有意义"一节中，曾经提到：

相同距离，时间越短，速度越快。

相同时间，距离越远，速度越快。

那么，除了改变物体运动的时间和距离之外，还有什么方法可以用来表现运动的速度呢？

① 速度的对比

速度对比的一种形式是不同物体速度的快慢程度不同。在不同的动画的风格中，物体、角色的运动都有自己的特点。同样是火车开过，有的动画可能几秒甚至十几帧就完成了，而有的动画则要几十秒；同样是树叶飘落，有的动画使人感觉伸手可及，似乎能听到风声和树叶落地的声音，有的动画则浪漫优雅，树叶飘落好像伴着悠扬的音乐声。这些动画虽然风格不同，却都同样使人信服，因为无论快还是慢，运动的关系是不变的，也就是说——没有快就没有慢，没有慢也就没有快。

速度对比的另一种形式,是单个物体自身运动速度的变化,也就是加速或者减速(图2-3-9)。在现实世界中,匀速运动只会存在于机械类的运动中,比如起重机的手臂、行驶中的火车等。生物的动作都是有速度变化的,或者加速,或者减速,且速度总是有变化的,动画中更是这样(图2-3-10)。如果在做角色动画时忽略了这一点,让动画角色进行匀速运动,就会出现死板、机械的感觉。

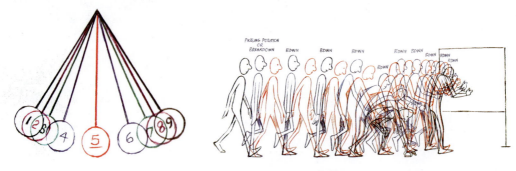

图2-3-9 钟摆运动的速度变化　　图2-3-10 通过关键帧的分布,可以看出动作速度的变化

角色跑步,从零速度开始加速,到飞快地冲刺,在这个对比中,就产生了越来越快的速度。高速行驶的汽车,逐渐减速到静止,则表现出了开始的"快"和逐渐的变"慢"(图2-3-11)。

图2-3-11 人的运动,从整体到局部,都是变速运动

② 拉伸

通过拉伸变形来模拟速度是非常常用的手法(图2-3-12),可以使观众产生"物体的移动是如此之快,以至于被拉长了"的感觉。

使用拉伸变形更为基本的原因,是可以避免物体在高速移动时画面上产生的闪烁感。在物体高速移动时,如果没有拉伸变形,那么每一帧之间可能会出现比较大的空白,在播放动画时,观众会感觉物体是在不同位置闪烁,而不是高速移动。而如果使用了拉伸变形,物体在每一帧画面中就会相互接近甚至重叠,从而避免了闪烁感,产生速度感(图2-3-13 ~ 图2-3-15)。

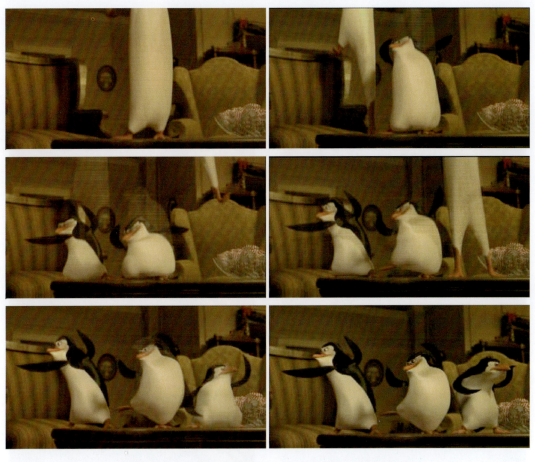

图2-3-12 拉伸企鹅的身体/《马达加斯加之圣诞节》

图2-3-13 当物体运动较慢时,每一帧的物体都与上一帧有重叠区域,运动看起来很流畅

图2-3-14 当速度变快时,每一帧之间的重叠消失,运动出现闪烁感

图2-3-15 使用拉伸变形后,虽然速度不变,但再次出现重叠区域,运动看起来流畅且快

③ 动态模糊（Motion Blur）

在一些三维动画软件、后期制作软件中，我们常会用到动态模糊的功能。动态模糊会在高速运动的物体上生成带有方向性的模糊效果（图2-3-16、图2-3-17）。

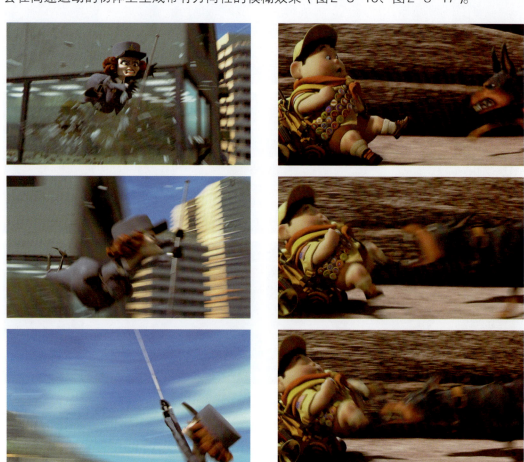

图2-3-16　三维动画运动模糊/《马达加斯加3》　　图2-3-17　三维动画运动模糊/《飞屋环游记》

其实，这是在传统动画中就已经很常用的手法。在二维动画中，我们也常看到将运动物体进行模糊、虚化，或者加上速度线的做法。这些做法与电脑动画中动态模糊的原理和功能其实是相同的，都是对拉伸变形的延伸运用。

《黑客帝国》（动画版）（图2-3-18）中的这一段高速滑板动画，打破了运动对象的固有形态，在视觉上制造出了极强的运动感与流动感，也可以看成是对动态模糊的一种模拟。

④ 肢体曲线

在表现角色的高速运动时，除了对角色整个身体进行相应的伸拉变形之外，当角色的某个四肢进行高速运动的时候，动画师常常会在运动中加入一些特殊的动画帧，这些动画帧乍看之下也许不符合角色的生理结构，但是却能产生很好的速度感。

a. 打断关节法

当角色高速挥动手臂时，在中间加入一张手臂反向弯曲的细分帧（图2-3-19）。这

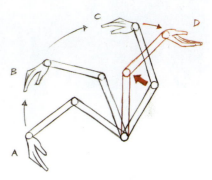

图2-3-18 二维动画运动模糊/《黑客帝国》(动画版)　　图2-3-19 打断关节法

一帧单独看上去好像是角色的手臂被打断而产生了不正常的弯曲,然而当连续播放时,动画看上去不但更为灵活有趣,并且产生了较强的速度感和力量感(图2-3-20)。

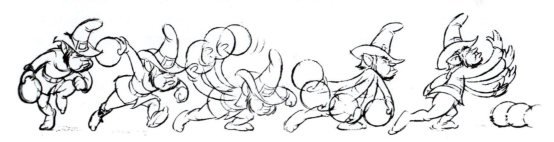

图2-3-20 打断关节法的运用/《卡通动画(Cartoon Animation)》

b.橡皮人法

绘制动画时,把动画中的角色看成"橡皮人",在他运动时,四肢可以像橡皮人一样变形、扭曲。

橡皮人法可以理解为打断关节法与跟随运动、曲线运动的结合。使用橡皮人法时,由于不用拘泥于关节结构,角色看起来比打断关节法更有弹性、更夸张,同时还可以产生优美的曲线运动,也不失为一个表现速度感的好方法(图2-3-21)。

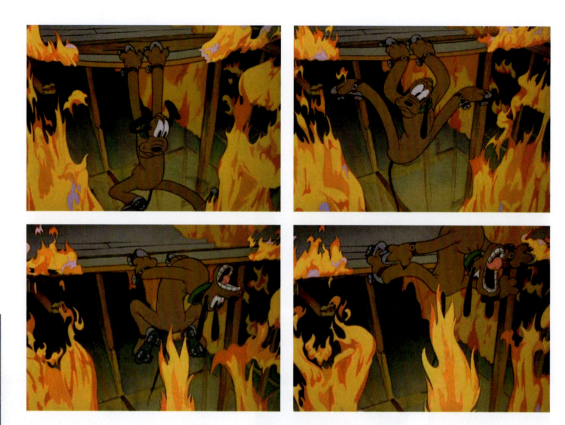

图2-3-21　橡皮人法的运用/《米老鼠》

（2）重量

速度和重量，从来都是分不开的，有速度就会有重量；要有重量，就要先有速度。重量的表现手法与速度的表现手法其实是类似的。

① 速度的对比

很多初学者会犯这样一个错误，要表现一个很重的对象，比如一个很胖的角色，就会把他的所有动作都画得很慢。其实，如果四肢全部是平均的慢速运动，那角色只是慢，或者笨而已，并不能表现出他的重量感。想要角色有重量感，就要有速度的变化，要考虑到重力对物体的影响（图2-3-22）。

举例来说，一个胖的角色走路动画，抬脚的时候，要努力摆脱重力的影响，速度是慢的；下落的时候，腿服从重力的影响，所以速度就是快的。这样一快一慢的对比，才能表现出重量感。从速度的变化上分析，在这个角色抬脚的过程中，脚和腿所进行的是减速运动，而下落时则应该是加速运动（图2-3-23）。

虽然在物理上已经证明物体下落的加速度与其重量无关，但人们在观看动画时，仍然倾向于相信越是重的物体下落得越快，力量越大。

② 挤压

正如拉伸会产生速度感，挤压则会产生重量感。物体之间产生撞击时，都会产生挤压变形。力量越大，挤压变形越大，从而很简便地表现重量感（图2-3-24）。

通过角色局部或全身的挤压变形，一方面可以增强动画的弹性，另一方面则可以表现出角色身体的重量感（图2-3-25）。

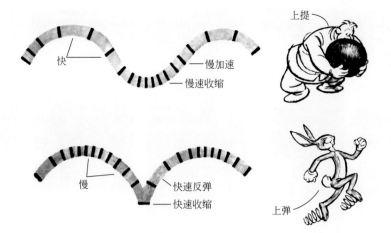

图2-3-22 不同重量的角色运动节奏对比/《卡通动画》

图2-3-23 角色走路时速度的变化/《卡通动画》

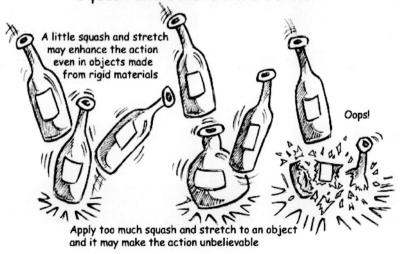

图2-3-24 不同风格的挤压与拉伸

图2-3-25　动画角色的挤压与拉伸

在动画中，速度和力量常常是相互依托不可分离的，通过综合利用挤压和拉伸、速度对比、曲线运动、夸张等运动规律，可以表现出物体运动或角色动作的速度和重量感（图2-3-26）。除此之外，利用角色周围的环境、辅助元素也可以衬托表现角色的速度和重量感（图2-3-27、图2-3-28）。

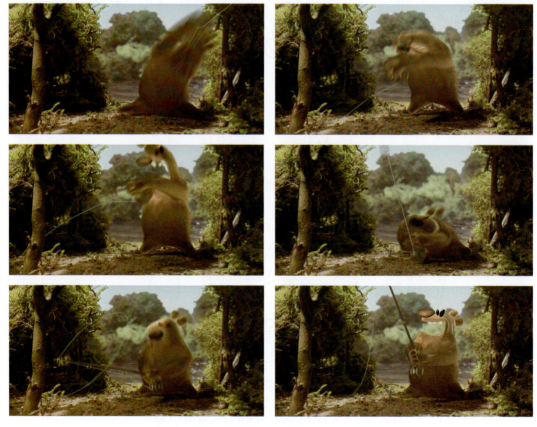

图2-3-26　对角色的身体进行夸张的拉伸/《鹿毛鱼钩（Elk Hair Caddis）》/
动画工作坊（Animation Workshop）

图2-3-27 《推销员皮特》中利用漫画式的速度线表现速度　　图2-3-28 通过周围物体和镜头的震动来表现下落的重量

③ 夸张

这里的夸张,指的不是简单的拉伸或挤压,而是对角色身体造型、姿势的夸张。通过这些夸张的造型,可以更好地表现来自角色身体的重量感。

图2-3-29夸张了男子支撑身体的手的形态,将手指画成了三角形,似乎承受着来自身体的巨大压力。同时男子弓起的背部使他的身体看起来似乎是一张被拉紧的弓,随时准备弹开。

图2-3-30中,通过极度扭曲女子的身体,使其身体多处都处于紧张、绷紧的状态,看上去她用尽了力气扭动自己的身体,动作看上去具有很强的张力。

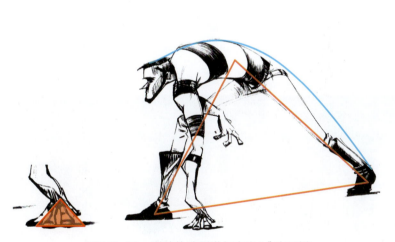 

图2-3-29 对肢体造型进行夸张/《动画剖析（Animating in the Nude）》　　图2-3-30 肢体造型的夸张/《彰显生命力》

## 2.3.3 节奏与旋律

流动的音乐中有音符的节奏与旋律,绘画也能利用造型和色彩创造出画面中的节奏与旋律。动画的播放与音乐都具有时间性,它们都通过在不同时间给人不同的视觉或听觉感受来形成节奏感。而从某种意义上说,动画的节奏与旋律可以看作是音乐与绘画的结合,它既具备音乐的时间性,又具备绘画的视觉性（图2-3-31）。

图2-3-31 迪斯尼的动画师为了配合音乐节奏所设计的动画图表/《生命的幻象：迪斯尼动画造型设计》

在著名的动画片《幻想曲》（图2-3-32）中，迪斯尼的动画师充分利用了动画与音乐的这一共同特点，根据背景音乐来设计画面中的动画，画面与音乐浑然一体，给观众带来了美的享受。

图2-3-32 《幻想曲》

其实在早期的试验动画与电影中，就已经有艺术家注意到了音乐对于动画节奏和旋律感的借鉴意义。比如诺曼·麦克拉伦的试验动画片《色彩幻想》（图2-3-33）中，就去除了动画常用的具象造型，用抽象的形状、符号和具有视觉感染力的图案与音乐相配合，表现出了独特的视觉上的节奏感。

图2-3-33 《色彩幻想》/诺曼·麦克拉伦

即使没有背景音乐作为设计依据，在动画设计中也是有节奏和旋律可循的。节奏和旋律感存在于一切角色的动作中，角色走路的步幅和频率、跳跃时的准备和起跳的时间、对话时四肢的动作、在不同姿势上停留的时间，等等，只要运动产生了时间长短、速度的变化，都有其内在的节奏与旋律（图2-3-34）。

在动画中，动画师常常通过设计角色运动的方式来创造视觉上的旋律感。比如让动画角色以曲线的方式进行运动。角色的四肢动作似乎在画面中划出了一条条优美的曲线，从而在视觉上产生韵律、旋律的感觉，也就是运动规律中提到的曲线运动（图2-3-35）。

曲线运动不但在视觉上产生了旋律感，更为重要的，是帮助观众在快速变化的动画画面中更为简单、迅速地看懂、理解角色的动作和表演，同时也能增强角色动作的速度、力量等效果。

图2-3-34 通过动画摄影表来标示、控制动作的节奏

图2-3-36、图2-3-37中,棒球运动员投球时,其动作完全遵循了曲线的运动方式,身体始终摆成曲线形状,手臂、手、脚都是按照曲线轨迹运动的,这样一方面表现了投手将全身的力量都用在手臂上,造成了很强的"甩动"感,另一方面,其曲线式的运动也为画面带来了韵律感。

图2-3-35 动画曲线的韵律感/《卡通动画》

图2-3-36 柔软、曲线化的韵律感　　　图2-3-37 动画曲线/《卡通动画》

> **小练习**
>
> 选择一段没有人声的纯音乐,截取其中2分钟的音频。根据音乐的风格、所表达的情绪,每2秒钟设计1幅画面,并在动画软件中连接成动画视频。画面内容可以是具象的人物,也可以是抽象的图案。

## 2.4　角色运动规律

学习动画的人,自开始学习的第一天起,一条一条地学习运动规律,一个一个地做练习,画出无数幅画稿,其目的就是为了能够做出惟妙惟肖、生动有趣的角色动画。

在所有动画类的工作中,角色动画是最为复杂,也是最有趣、最有挑战性的工作。通过动画师的智慧和双手,让一个个的角色活灵活现地出现在银幕上,仿佛是真的有思想、有感情的人一般。想要达到这样的境界,第一步就是先要让角色的运动看起来真实、自然。那么,如何才能做到这一点呢?有几点是需要时刻注意的。

## 2.4.1 处处处于运动中,时刻处于运动中

机器人和包括人类在内的生物的区别是什么?机器人如果要完成一个动作时,只会调动跟动作有关的"部件"进行工作来完成动作。而人类是不会这样的,人类的身体是一个整体,要完成一个动作,全身的各个部位都会为了这个动作而进行协同工作,来共同完成动作。

如图2-4-1所示,简单的摘帽子动作,小狗葛罗米特侧过身子,歪着脑袋,挤着眼睛,看上去很有趣。《猫的生活》(图2-4-2)中跟女儿说话的妈妈,弯下腰、抱着胳膊、耸起肩膀、低着头,全身每一个部位的动作结合在一起,做出了这个姿势。

图2-4-1 有趣的动作细节/《超级无敌掌门狗:面包与死亡案件》

图2-4-2 有趣的动作细节/《猫的生活》

图2-4-3中,即使是没有"四肢"的汽车角色,在表演时也充分利用了车身、车轮和眼睛等部件,做出类似人类的动作。而想要做出图2-4-4所示的动作,需要全身的肌肉、关节都相互配合,才能获得向上跳跃的力和双手的支撑力。

图2-4-3 生动的表情、动作/《汽车总动员2》

图2-4-4 全身协调地做出动作/《盗梦侦探》

人跟机器人的另一个区别是,除非刻意保持静止,否则人类是不会处于绝对静止的。哪怕是动画片中的配角、背景中的人群,也会做一些眨眼睛、挠痒痒、东张西望这样的动作(有些动画由于风格、预算等方面的原因会省略这些动画,本书会在第6章中讲解),况且是主角呢。作为动画角色,他/她/它是时刻处于表演中的。

《飞屋环游记》(图2-4-5)设计了孤独的老人卡尔起床后的表演,其中生活化的动作拉近了角色与观众之间的距离(想一想,当你刚起床时,是不是也爱搓一搓自己的双眼),表现了独居老人生活的闲散和孤寂。

<p style="text-align:center">图2-4-5　生活化的动作细节/《飞屋环游记》</p>

《悬崖上的金鱼公主》（图2-4-6）中正在做饭的妈妈叫儿子宗介去接电话。虽然只有背影，但动画师并没有简单地设计一个模式化的"做饭"的动作，而是为她安排了具体的动作，一会儿搅动锅里的食物，一会儿打开烤箱，又用围裙垫着拿出烤箱里的东西，放到水管下冲。这些细节的动作并不能起到叙事的作用，但是却营造了浓厚的生活气氛，增强了动画的可信度。

<p style="text-align:center">图2-4-6　生活化的动作细节/《悬崖上的金鱼公主》</p>

## 2.4.2　重叠动画——动作的先后与重叠

在运动规律中的"重叠动画"规律，在角色动画中处处可见。重叠动画指的是角色身体各部分的运动顺序不是简单的排列，而是相互重叠的关系。重叠动画的使用，对角色表演的设计造成了一定的复杂性，但也使角色更真实、可信。

当你走在路上，身后有人叫你的名字，你听到后，扭头看到了他，发现是你的好朋友，于是你停下脚步，转身跟他聊天。这一系列的动作，绝不会是同时进行的。动作的顺序是：听到→扭头→发现对方→停下→转身→微笑，但是这些动作并不是"依次"进行的，而是应该以图2-4-7中的"重叠"的方式进行。

图2-4-7  动作的重叠

　　所有的动作不会在同一时刻发生，也不会在同一时刻停止，它们之间有先后、有重合，角色身体的这些动作交织配合在一起，这样才像是人类的动作。

　　在动画中，这一点会被夸张加以利用，比如转头的细节、扭头的细节、跨步的细节等，以使角色看起来比真实人类的动作更灵活、更有趣，或者能够产生更加优美的曲线运动轨迹（图2-4-8、图2-4-9）。

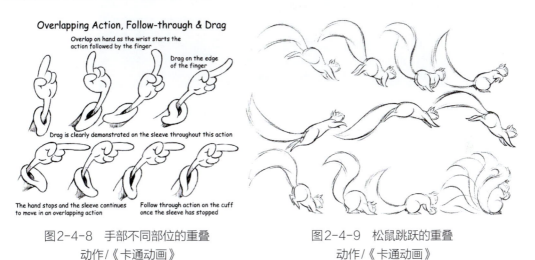

图2-4-8　手部不同部位的重叠动作/《卡通动画》

图2-4-9　松鼠跳跃的重叠动作/《卡通动画》

## 2.4.3　平衡

　　这里的"平衡"并不是说动画角色应该时刻保持身体的平衡，而是动画师应该时刻关注角色的身体"是否"处于平衡的状态。如果不平衡，那么应该清楚角色身体的重心在什么位置，以及在角色做动作时，重心是如何转换的。为角色设定好明确的重心状态，可以避免角色的动态含混不清，影响观众的理解。

　　在图2-4-10的镜头中，角色被绊倒，向前摔倒在地上。在一开始角色是失去平衡的，但是随着身体向前扑倒，重心逐渐移动到身体中间，重新获得了平衡（已经摔到了，如果继续不平衡，那角色将继续向前滚动）。

图2-4-10　失去平衡/《小羊肖恩》

图2-4-11的镜头中,克里蒂跳过小兔子,拿起地上的表,然后挡住了攻击。这一系列动作中,克里蒂在跳跃中是失去平衡的,落地后受惯性影响,身体略向前倾,但为了拿起表,身体必须向后倾,以保持平衡,然后被龙虾攻击时,重心放低,而为了保证自己不摔倒,她放低了重心,同时伸出了一支腿,来重新寻找平衡。

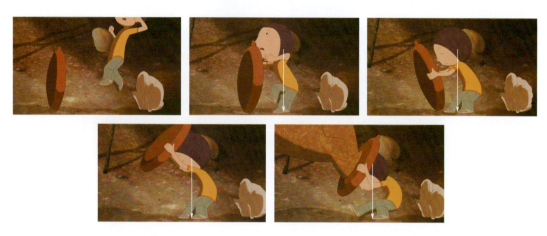

图2-4-11　重心的变化/《克里蒂,童话的小屋》

### 2.4.4　心理预期

预备动作的另一个运用,是用来制造意外的效果形成心理预期。

如图2-4-12所示,《超人总动员》中的这段情节,动画角色先进行较长时间、较大幅度的预备动作,这时观众预感角色要用很大的力量进行动作,结果动作本身却幅度很小甚至根本没有进行,这时就会产生意外、幽默的效果。

预备动作的英文原词是"anticipation",有期待、预期、预感的意思。也就是说,这个运动规律的本意,就是给观众建立一个心理预期,然后再按照观众的心理预期去满足。所以说,预备动作、心理预期,不只可以运用在角色小范围的表演动作上,在大的

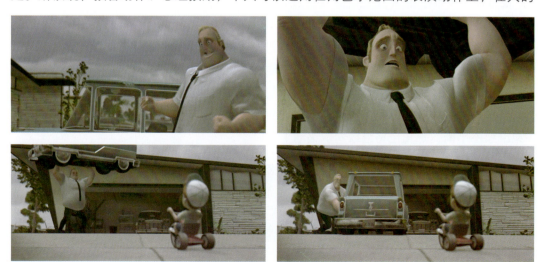

图2-4-12　通过预备动作产生心理预期(1)/《超人总动员》

情节安排、表演规划上都可以运用这个原理。就好像比尔·泰特拉（Bill Tytla）说的，表演就是由预期（anticipation）、动作（acting）和反应（reacting）组成的。

举例来说，当一个角色突然看向某一个方向，并做出惊慌的反应，这时候观众就会对角色所看的方向正在发生的事情产生心理预期。而当正在发生的事情被表现出来时，如果与观众的心理预期相符，观众之前在猜测时的情绪就会被加强，同时也会觉得情节发展具有合理性；而当情节与观众猜测不同，观众则会产生意外、吃惊等情绪。

图2-4-13所示的《超人总动员》，女超人听到警报声，抬头向外看去，发现两枚导弹正向自己飞来。在警报声响起后，女超人抬起头，这时位观众建立起了紧张的心理预期，观众开始担心有不好的事情

图2-4-13　通过预备动作产生心理预期（2）/《超人总动员》

发生，然后通过雷达和窗外都看到了飞来的导弹，这种预期应验了，观众的心情变得越来越紧张。

图2-4-14中，超人男孩从飞机上掉下来，一路不停地向下落，穿过树叶，抓住树藤，暗示观众他将要摔得很惨，但最后却在离地面很近的高度停了下来，这个经典的动画桥段，利用的也是观众的心理预期。

从影片的整体结构与情节安排上来说，很多影片都会在情节发展中安排"悬念"或者"伏笔"，这其实也是利用了观众的心理预期，而情节发展是否与观众的心理预期相符，就影响了观众在观影时的情绪变化（表2-4-1）。

图2-4-14　通过预备动作产生心理预期（3）/《超人总动员》

表2-4-1 动画作品中"悬念"及其效果

| 动画作品 | 心理预期 | 故事结尾 | 效果 |
|---|---|---|---|
| 《千与千寻》 | 千寻能否救回父母，回到原来的世界 | 千寻成功救回父母，回到自己的世界 | 用圆满的结局满足了观众一直存在的心理预期 |
| 《人猿泰山》 | 泰山意识到自己的人类身份，回到文明世界 | 泰山与莱西相爱，莱西留在丛林中 | 一方面泰山恢复了人类的身份，另一方面莱西留在丛林中又为观众带来意外 |
| 《圣诞夜惊魂》 | 骷髅杰克想要像圣诞老人一样给人们带来礼物和欢乐 | 捷克开始珍惜自己本来的身份，继续筹备每年的万圣节 | 故事没有完全按照开始的方向发展，却因此对观众讲述了独特的道理 |

在角色设计的过程中也会使用类似的方法。通常情况下，角色设计师们会根据角色的身份、性格特点来设计角色的外形。看到身材高大、健壮的角色就会觉得他很有力、很有男子气概，利用这一点，如果把他的性格设计成胆小、懦弱，那么通过这种外形和内在的对比，就可以塑造出非常有戏剧特征的角色（图2-4-15）。

图2-4-15 《超级大坏蛋》角色设定

**小练习**

选择自己最喜欢的一部动画电影，尝试分析在角色的表演和情节设计方面是如何利用观众的心理预期的，并写成一篇分析报告。

**课后作业**

完整阅读《生命的幻象：迪斯尼动画造型设计》一书的第3章。

这一章将阐述动画角色表演所涉及的基本知识点和特性,特别是动画表演中能够打动观众的原因——共感。通过这一章,力图使大家能够对动画角色表演有较为深入的认识,以便将其运用到下一章的实际操作环节中去。

# 第3章 基础动画表演

说到动画,首先人们会想到的是一个个深入人心的动画角色和一个个精彩的故事情节。从动画电影、动画短片到电视动画,都是通过这些形象和情节来打动观众的(图3-1-1～图3-1-6)。

图3-1-1 《飞屋环游记》

图3-1-2 《监狱兔》

图3-1-3 《盒子怪》

图3-1-4 《千与千寻》

图3-1-5 《海洋之歌》

图3-1-6 《傻瓜与天使》

运动规律的掌握和合理运用可以使角色的运动自然、流畅。然而,如果要让角色的表演更上一层楼,塑造出有个性、有特点的角色,讲述出跌宕起伏的故事,打动挑剔的观众的感情,则需要动画师对角色表演有更进一步的了解,掌握更加丰富的知识和技巧。

在这些故事情节中,观众会感到或者欢乐,或者悲伤,或者惊恐,那么是什么使得观众被故事所吸引,被角色所打动呢?

## 3.1 共感

共感（Empathy）是指一个人理解和感受到另一个人的经历和感情的能力，也就是我们常说的"感同身受"的能力。看到孩子失踪、被拐卖的新闻，人们会感到伤心、愤怒，是因为与孩子和孩子的家人产生了共感；看到身边受伤者的伤口，自己也会感到不适，是因为我们与伤者产生了共感；看到有人彩票中奖，我们会感到羡慕，也是因为我们与其产生了共感，希望自己也能得到那样的快乐。

掌握运动规律，制作真实、自然的动作，可以让观众相信角色的存在，然而真正打动观众的，是通过角色的表演来引起观众情感上的共鸣。《小蝌蚪找妈妈》可以说是每一个中国人都看过的国产动画片，它是我国第一部水墨动画。影片使用独特的国画技法，营造了独具特色的画面效果。

图3-1-7 《小蝌蚪找妈妈》

在观赏如图3-1-7所示的这一片段时，打动观众的不是小蝌蚪找青蛙妈妈的动作，也不是这段情节设计得是否巧妙和国画风格的画面的美感，而是因为每一个人都有自己的妈妈，每一个妈妈都有自己的孩子，所以观众能够理解片中的小蝌蚪和妈妈相互之间的感情和依赖。当小蝌蚪找不到妈妈时，观众就回忆起自己小时候找不到妈妈时的焦急和害怕；当妈妈找不到小蝌蚪时，观众就想起找不到自己的孩子时的担心。观众与小蝌蚪和青蛙妈妈产生了共感，产生了心理上的联系和代入感，并因此而被影片所打动。

在宫崎骏导演的经典动画片——《龙猫》（图3-1-8）中，龙猫的出现只是让观众感到新奇和有趣，而它之所以能打动观众，是因为几乎每一个人幼年时都有对神奇生物的幻想。而龙猫的出现和它在关键时刻为两姐妹提供的帮助，对于片中的两姐妹来说是幻想成真，对于每一个拥有过类似幻想的人来说，都很容易与她们产生共感。

每一个人都曾有对自己的怀疑和否定，每一个人都渴望父亲的关爱和支持，每一个人都渴望通过努力找回自己，实现梦想。这就是观众被《狮子王》（图3-1-9）打动的原因，观众和辛巴一起经历着成长和奋斗的过程，与他一起惊慌失措、一起恐惧、一起振作、一起斗争。

图3-1-8 《龙猫》

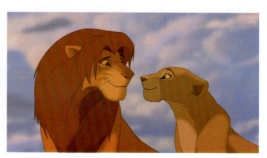

图3-1-9 《狮子王》

每一部成功的动画都是对观众共感的激发,动画师设计真实可信的,同时具备浓烈感情的表演,可以让观众忘记自己观看的只是一张张连续播放的图画,而把动画里的角色看成真实的人物,与他们一起快乐、一起害怕、一起担心,这就是动画师们追求的目标。

年幼的辛巴造型之所以能够引起观众的同情和担忧,是因为他具备与人类幼儿相同的外貌特征和行为特点,使观众联想到了自己在生活中见到的孩子,甚至是自己的孩子(图3-1-10、图3-1-11)。

《怪物电力公司》中的怪物蓝道一出场就让观众觉得不寒而栗(图3-1-12),是因为动画师为他设计的动作、运动方式与我们现实中的蛇、蜥蜴相似,引起了观众的联想,使观众感到恐惧、危险(图3-1-13、图3-1-14)。

图3-1-10 幼年的辛巴

图3-1-12 《怪物电力公司》

图3-1-11 人类幼儿　　图3-1-13 蛇　　图3-1-14 蜥蜴

## 3.2 动画表演的基本元素——姿势

一部动画、一段情节，最先呈现给观众的就是角色的姿势。请你尝试回忆自己最喜欢的动画片段，无论是活泼搞笑或是紧张严肃的情节，最先映入你脑海的画面，一定是角色在以某种有趣、有力、有特点的姿势表现自己的情感、情绪。这就是姿势的作用，它在第一时间通过视觉来抓住观众的注意力，来表现角色和叙述情节（图3-2-1~图3-2-4）。

图3-2-1 《怪物电力公司》

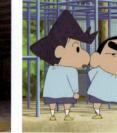

图3-2-2 《蜡笔小新》

图3-2-3 《哆啦A梦：伴我同行》

图3-2-4 《火影忍者》

### 3.2.1 姿势（肢体语言）的作用

姿势不是动画师们发明的，甚至不是现代人类发明的，它来源于人们的日常生活，来源于生物遗传基因。远古时期，人类的祖先在一个很漫长的历史时期中都没有语言，他们只能依靠肢体语言相互沟通，结成相互帮助的团体，在极为严酷的环境中存活了下来。现在，人类在生活中依然在使用肢体语言，通过对方的肢体语言来理解对方，通过自己的肢体语言来表现情绪、态度。在大多数情况下，肢体语言甚至不受地域、民族、文化的影响。人们跨越国境，来到一个语言不通的国家，却总能靠着肢体动作来表达简单的意思，达到沟通的目的，这就是肢体语言，也就是姿势的作用。

在日常的交流中，除非刻意为之，否则人们不会花太多精力去思考自己"应该"摆什么姿势，而是自然而然地作出自己的姿势。由于姿势是人在潜意识的驱使下所作出的，所以姿势最能够表现人类的情绪和内心状态（图3-2-5、图3-2-6）。

对于动画师来说，为角色设计生动的姿势，是让其开始表演的第一步（图3-2-7）。在设计姿势的过程中，动画师也要常常问自己，你的角色姿势是否易于读懂。比如，让你的角色回到远古时期，他能靠肢体语言在团体中生存下来吗？

图3-2-5　职场的姿势

图3-2-6　摇滚明星的姿势

图3-2-7　《摩登原始人》

### 小练习

尝试给图3-2-8中的每个人设计一个故事，解释他们为什么会以如此的状态出现在这个地方，他们此时此刻情绪怎样，心里在说什么样的话。

图3-2-8　街景

### 3.2.2　通过姿势讲故事

动画表演最基本的功能是什么？就是让观众看懂角色在做什么，在想什么。也就是说，让观众看懂故事情节。作为动画师，对白只是辅助叙事的手段（除非在对白中有特殊的推动故事发展的内容），要想表现角色动作的含义和角色的情绪，最重要的只有一个工具——姿势。现代的动画制作手段已经从早期的单向线形（straight ahead）的制作方式演变为更有效率也更易用的关键帧（keyframe）动画了。除了更容易控制时间和成本之外，这种制作方式也在很大程度上突出和保证了姿势的叙事作用。

>
>
> 单向线形制作方式：　　　　关键帧制作方式：
>
> 1　2　3　4　　　①　2　3　④
> 　　　　　　　　　关键帧　中间帧　关键帧
> ————时间线————　　　————时间线————
>
> 在早期的单向线形动画制作方式中，动画师从第一帧开始，按照逐帧推进的方式，从头到尾地画出角色动作的每一帧。这种方式简单易于掌握，但是不利于从整体上把握和控制动画的时间和节奏，于是动画师们逐渐发明了关键帧动画。关键帧动画从一段动画的关键动作开始，先设计出主要的动作，然后按照动作的运动逻辑，进一步设计出极端帧，进而添加中键帧，完成动画。

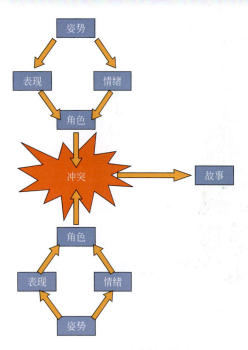

图3-2-9　通过姿势讲故事

姿势，是一部动画最基本的组成单位，有了一个个有力、易懂的姿势，才能塑造角色并产生角色的戏剧冲突，从而进一步推动情节的发展（图3-2-9）。

所以说，动画角色的姿势必须能够达到叙事的目的。通过角色的姿势，观众应该在短时间内就能够理解动作的内容和情绪。即使只是一个动画片段，甚至只是一个静帧，观众也应该能够明白此时此刻角色的状态。思考一下，图3-2-10～图3-2-12中的角色都在做什么？想什么？处于什么样的情绪中？

相反，如果一部动画中有太多模糊不清的姿势，会使观众花费过多的时间去猜测和思考角色的动作，从而影响对故事的理解。甚至，由于花费太多的精力来解读角色的表演，观众在观看动画时会产生挫败感，丧失继续观看下去的兴趣。

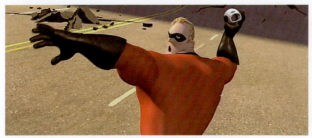
图3-2-10 《超人总动员》

图3-2-11 《玩具总动员》

### 3.2.3 设计姿势

有些动画专业的学生对于如何设计姿势时常感到很困惑，很多学生会去寻找书籍或者资料，希望能找到一个字典式的手册，可以直接查阅每一种情绪应该采用什么样的姿势，而市场上也的确有一些类似的书籍。但是，人和人是不同的，情绪和情绪也是不同的，特别是对于动画设计来说，没有任何两个角色会有一模一样的性格和一模一样的情绪。退一万步说，即使有，作为一名动画师，也应该尽自己所能，尝试设计出不同的表现方法，才能创作出真正有生命力的动画作品。同样是笑，一个身体后仰，一个身体前倾，可以表现不一样的性格和情绪（图3-2-13）。而不同的角色气愤时的动作也不尽相同（图3-2-14）。

那么，应该如何设计姿势呢？首先要分析剧本，熟悉角色所处的情节和情绪，仔细体会。然后，带着对剧本的了解和对角色情绪的体会，动画自己应该进行表演实践练习并拍摄成视频以供参考（图3-2-15）。如果动画的内

图3-2-12 《老太与死神》

图3-2-13 《玩具总动员》

图3-2-14 不同角色不同的气愤动作

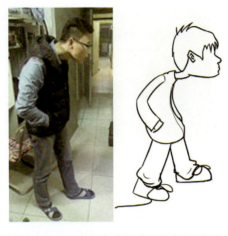

图3-2-15 真人表演与动画化夸张/葛浩

容难度太大,比如舞蹈、武打等动画师自己难以做到的动作,那么就应该寻找类似内容的视频,并将其进行提炼与夸张。关于表演实践这一部分会在后面进行详细讨论。

(1)姿势的叙事功能

有了充分的资料,就可以开始着手设计姿势了,这些姿势就是关键帧的雏形,在未来的工作中可以进一步设计成为关键帧。在一段表演参考中,并不是每一个姿势都适合用来设计成为动画角色的姿势。动画师应该选择其中有代表性的姿势,对其进行进一步设计。所谓有代表性的姿势,就是能够对故事的发展产生推进作用的姿势,也就是能够讲故事的姿势(Storytelling Poses)。

在图3-2-16的动画片段中,一个女孩坐在地上,抱着另一个女孩儿的腰,双腿一动不动。被抱着的女孩儿身体用力向前俯身,两手使劲伸向前方。图中这个镜头,即使没有对白、没有表情,观众也一样能看懂,坐在地上的女孩在努力阻止另一个女孩走出去,两个女孩正处于争执当中。

图3-2-17镜头中主角桃子在下楼梯前,回过头来看放在桌子上的箱子,而箱子里的书上正记载着在片中将要出现的怪物们的样子。桃子回头的这个姿势看似不起眼,却为后面的情节埋下了伏笔,引出了怪物的出场。

图3-2-16 《穿越时空的少女》

图3-2-17 《给桃子的信》

图3-2-18的画面中的姿势能够传达足够的信息,观众快速就能更容易地理解角色的动作和情节。在这个过程中,姿势的设计非常重要。比如第一张图中女孩儿看到了树上的果子,她一手扶着下面男子的头,一面仰头看着果子;然后她挺直身子,伸手去抓果子;在第三张图中,她抓着果子向前移动,整个身体被树枝拉着,向后倾斜;最后,她终于把果子拽了下来,非常高兴,身体开始向前重新寻找平衡。通过这几个意图清晰、动作明显的姿势,就把女孩儿一连串的心情和动作表达清楚了。

由前面的例子可以看出,动画角色的姿势的选择和设计不是随意的。在设计姿势时,应注意姿势对情节的叙述和推动作用,在动画中出现的每一个姿势都应该有其存在的目的和作用,无数个清晰明了的姿势组合在一起,才能将故事情节不断向前推动。如果姿

图3-2-18 《辉耀姬物语》

势含糊不清,不能起到任何作用,不能向观众传达应有的信息,那这个姿势就不具有存在的意义了。

(2)姿势的情感特征

除了一些表达具体含义的手势、姿势会根据文化的不同而不同,大多数表达基本感情的肢体语言是可以跨越国籍、种族的界限的。社会心理学家艾米·卡蒂(Amy Cuddy)在研究中发现,即使是一出生就失去视力的人,在表达快乐、权力的时候,也会像正常人一样展开并抬起双臂。这就说明大多数这样的肢体语言是在人类中通用的,当这样的姿势出现时,它可以被绝大多数人所理解。动画设计师如果像一名心理学家一样,能够在一定程度上熟知人类的动作、行为所表达的含义,那么就可以将这些姿势应用在动画角色的表演当中,使观众能够更容易地辨别他们的情绪和心理状态。

艾米·卡蒂认为人类感到自己处于掌控地位,或者权力高涨,以及充满荣耀感时,会伸展自己的肢体。并且这种行为并不是人类独有的,在动物当中也是如此(图3-2-19)。

而在动画中,也能够找到类似的例子,如图3-2-20所示。尽管只有背影和侧面,但是通过大雄的姿势,观众能够很容易看出他的情绪。在第2张图中,大雄为了电视中人物的胜利而感到兴奋,于是展开双臂,表现出了他兴奋的心情。这个例子中的4个姿势分别生动地表现了他紧张、兴奋、高兴、放松的过程。

与说话不同,人类在做肢体动作的时候是不加思考的,是在不自觉地情况下做出来的,它更加直接,也更加真实,更能够反映人类内心的情绪变化。肢体语言就像一座桥梁,把角色的情感和情绪与观众连接在一起,让观众能在短时间内理解角色情感(图3-2-21)。

图3-2-22中的角色在生气时俯下身子,耸起肩膀,双臂张开,双目怒视前方。有的科学家认为,人类在愤怒时做这样的动作,是为了能够放低身体的重心,随时做好攻击的准备,这是原始时期遗留下来的习惯动作。

图3-2-19　人类、猿、动物都会摆出伸展自己身体的动作

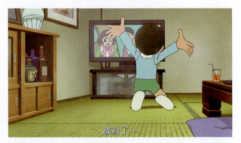
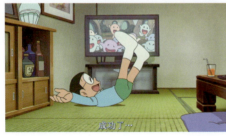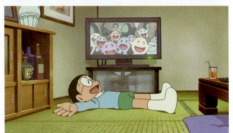

图3-2-20　《哆啦A梦：大雄之宇宙英雄记》

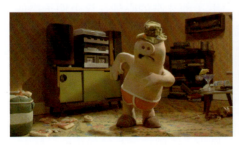

图3-2-21　《超级无敌掌门狗》

相反，当人感到害怕、沮丧时，常会抱紧双臂，蜷缩身体（图3-2-23），这也是远古时期遗留下来的习惯。科学家认为这种动作是为了在威胁自己的敌人面前保护自己，同时也让自己的体积更小一些，从而不让对手有被威胁的感觉。或者通过缩小体积，将自己隐藏起来。

图3-2-22 《阿基拉》

图3-2-23 《给桃子的信》

### 知识拓展

行为学家们总结了一些人类处于不同情绪时所做的姿势，这些姿势并不能作为动画师设计姿势的绝对标准，但可以帮助动画师观察生活中人类的行为，并在设计角色姿势时作为有力的参考。

#### 快乐

身体放松
笑
双臂展开、配合语言或情节做动作
手掌放松、伸展
双腿伸展、双脚与腿方向一致或指向兴趣点
眼神放松、直视对方

#### 悲伤

与快乐相反的情绪
身体整体弯曲、下垂，肩膀下垂
嘴唇抖动
眼泪在眼眶打转、流出
向前弓起身体
双臂抱在胸口下方或肚子上方
握拳
身体僵硬
手放在胸前
眼睛向下盯着地面、桌面

## 愤怒

脖子、脸发红

露出牙齿、咆哮

身体前倾

攻击性的动作：握拳、放低身体重心、进入对方的"舒适区"，等等

挑衅动作

未被邀请而靠近对方

使自己看起来体积更大的动作

惊恐、不安

出冷汗

脸发白

舔嘴唇、喝水、咽口水

躲避眼神接触

眼眶微湿

语速不稳定

试图使身体变小

试图保持静止

试图使自己变得更坚硬（以迎接攻击）

防护性动作：低下头（用下巴护住脖子）、抱紧双臂（以保护身体）、双肘夹紧、双腿夹紧（以保护下体），试图躲在某物体后面

眼睛左右看，寻找出口

屏住呼吸

坐立不安

晃动腿、脚

## 吃惊

突然向后移动

突然吸气

惊叫

眉毛抬起、睁大眼睛、张开嘴巴

    人类和动画角色的情绪要远远复杂于以上罗列的这些例子，在面对不同的动画角色和不同的故事情节时，动画师应该通过自己的观察和总结来设计出符合角色性格的姿势。但是对常见的姿势进行了解和掌握，可以帮助动画师更好地分析角色的情绪，也可以帮助动画师判断自己为角色设计的姿势是否符合人类的动作、姿势规律，对观众来说是否易于理解并产生共鸣。肢体语言还可以用以表现角色之间的关系。在两个角色的互动中，如果一方处于优势，另一方处于劣势，那么两个人的肢体就会呈现不同的状态。优势的一方在动作上更倾向于伸展和放松，目光更加坚定，手势也更加简洁有力；而劣势的一方则趋向于收缩，眼神飘忽，双手动作则较为散乱。

在《超人总动员》（图3-2-24）一片中，Bob的上司非常瘦小，而Bob在身材上明显比他更为高大、强壮，但是由于两人的社会地位与生理的优劣恰恰相反，上司在两人的关系上处于绝对的优势，所以两人肢体语言也体现了这样的状态。老板的动作更具有扩张性和攻击性，整个身体都向Bob的方向倾斜，肩膀和手臂都抬得较高，眼神也一直盯着Bob；而Bob则似乎想要躲开老板，身体收缩，似乎想要变得更小一些，手也作出了摸自己耳朵的动作，显得更加尴尬、不自然。

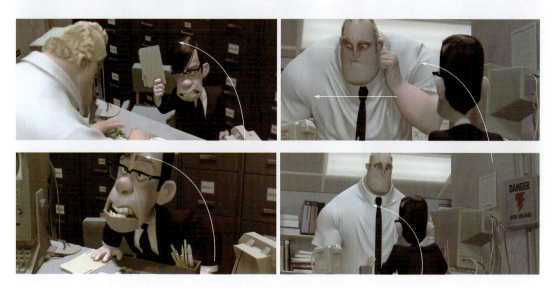

图3-2-24 《超人总动员》

（3）姿势的引导性

角色的姿势除了表现角色自身的情绪状态之外，对观众也具有一定的引导作用。

① 心理预期

通过角色的姿势所表现出来的情绪，可以提前预示下一步的情节发展，这与运动规律中提到的心理预期是相同的道理。通过建立这样的心理预期，可以帮助观众理解后面的故事情节，使情节更加合理。

《辉耀姬物语》这一段镜头中（图3-2-25），两个的孩子偷摘了甜瓜以后，由于做贼心虚，似乎听到有人来了，于是回头察看。通过角色的姿势，观众的注意力被引导到了两人身后，建立了心理悬念。年长一些的男孩更有警惕性，所以一直蹲着，以防被发现。

图3-2-25 《辉耀姬物语》

在图3-2-26的情节中，通过画面右侧的苏菲吃惊的表情和姿势，先预示有人从画面左面过来了，建立观众的心理预期，观众会好奇画面左面有谁、会怎样。然后左面的人物再进入画面，与苏菲拥抱在一起，满足了观众的预期，使高速发生的拥抱动作更加容易被看懂。

建立预期

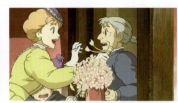
预期实现

动作完成

图3-2-26 《哈尔的移动城堡》

图3-2-27 《火影忍者》

② 方向性

角色的姿势一定是有方向性的，这个方向可以是角色面部朝向的方向、视线的方向、手指的方向，等等。通过这个方向，可以将观众的注意力引导到下一个角色或者情节点上，使角色之间、情节之间相互连接，故事更加顺畅。

图3-2-27所示的角色的攻击姿势具有明确的方向性和指向性，可以引导观众找到主角攻击的对象，快速建立战斗双方相互对立、斗争的人物关系。《超人总动员》（图3-2-28）这段情节中，观众的注意力被超人的姿势和视线所引导，引出了树上的划痕和地上的脚印，否则这两个不算明显的痕迹是很难被看到的。

图3-2-28 《超人总动员》

---

**小练习**

在以下童话故事中选择一个，为其设计不超过10张插图，通过角色的姿势，表现出故事情节和角色的情绪。

① 《三只小猪》
② 《青蛙王子》
③ 《小红帽》
④ 《灰姑娘》

## 3.3　动画表演的视觉特性——剪影形与动画线

动画的画面中充满了各种元素：背景、道具、角色，等等，而其中需要表现的重点永远都是动画角色。为了达到这样的目的，导演、分镜头设计师、设计稿画家、合成师会利用各种手段使角色尽量能够在画面中显得最为突出、明显：① 明度差异；② 色彩差异；③ 面积差异；④ 构成差异；⑤ 景深差异；⑥ 运动差异。

通过以上甚至更多的处理画面的方法，动画角色得以在复杂的画面中突显出来，最先吸引观众的视线，得到观众的注意。而做到这一点，对于动画师来说尤为重要，原因在于以下两方面。

（1）动画片的表现主体是动画角色而不是真实的人类

动画角色的造型设计风格多种多样，有的写实，有的夸张，但是无论哪一种风格，都是"画"出来的图画，屏幕里出现的不是真实的人类。而这就使其识别起来比真人需要更多的时间和精力，也就是提高了观众在观影时的理解成本（图3-3-1）。

图3-3-1　丰富多样的动画角色

动画角色造型千变万化，有卡通化的人物，有的是具有人类生理特征的怪物、动物，有的甚至不是生物，而是拟人化的"物品"。

（2）动画片的镜头节奏快，给观众识别画面和角色的时间短

整体来说，大多数商业性、娱乐性较强的动画的镜头节奏要快于一般电影，这就导致每一个镜头的时长相对比较短，留给观众识别画面的时间也就比较短。

图3-3-2中这个镜头时长3秒，在3秒内，主角与6个敌人战斗并将其打倒，这在真人电影中几乎是不可能实现的速度。

由于以上列举的两点原因，所以在短时间内让观众能够识别、理解动画角色的动作、姿势就非常重要了。那么，如何做到这一点呢，这就是剪影形和动画线的作用。

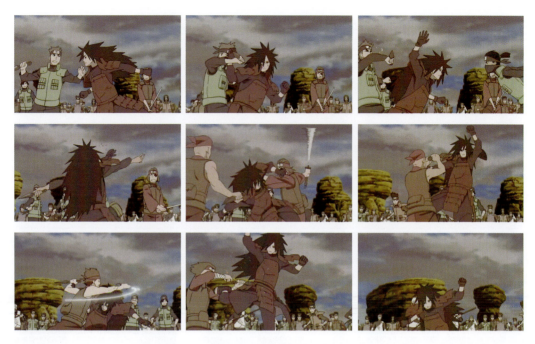

图3-3-2 《火影忍者》

### 3.3.1 剪影形

剪影形（Silhouette）是一个在动画中经常出现的概念，在概念设计、角色设计、动画设计等工作中经常被使用，同时在电影、摄影、绘画、图形设计等领域也被广泛运用。它是指人或物体在灯光照射下，在墙上、画布上所形成的影子（图3-3-3）。

剪影形虽然只能表现出人物、物体的轮廓，而没有内部的细节，但是通过人们对于图片上对象的了解，反而可在短时间内解读对象的特征和状态。如图3-3-4所示，人们可以很快、很容易地读懂图中剪影形的动作和状态，是因为他们对这些造型和动作已经非常熟悉，所以即使看不到黑色区域的细节，依然可以辨别出这些姿势。即使将造型进一步简化，只要姿势设计得足够典型、足够易懂，人们依然可以很快识别出来。

以上的标志、标识（图3-3-5）之所以能够让人们在短时间内看懂，依靠的也是鲜明的姿势设计。

图3-3-3 灯光照射形成剪影形/约翰·鲁道夫·施伦贝格

图3-3-4 剪影形/《剪影大全（Big Book of Silhouettes）》

图3-3-5 标志与标识

作为动画师,应该充分利用这一点,在设计角色的动作、姿势时,使其剪影形尽量与人类所熟知的这些动作、状态相似。这样也就缩短了观众识别角色所花的时间,减少了其学习成本,提高了观众继续观影的兴趣。

再次分析前面的文章中用到的动画截图,我们发现,通过各种方法所凸显出来的动画角色都可以被概括成易于理解的剪影形(图3-3-6)。

图3-3-6

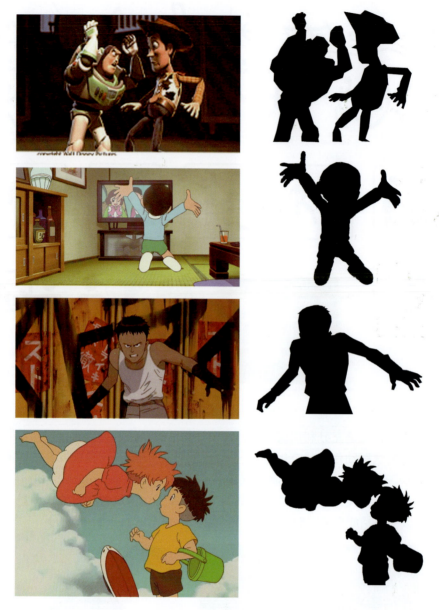

图3-3-6　提取剪影形

如果动画角色的剪影形不够典型、明显，观众会在观影时花费更多的时间和精力去努力识别角色在画面中的动作，也就提高了观众观影的理解成本，观影的体验也就变差了。如果一部动画有太多这样难以识别的动作和表演，那么观众就会逐渐失去继续看下去的兴趣。

### 3.3.2　动画线

在快速变化的动画镜头中，尤其是一些以动作为主的动画中，为了使角色的动作更易于识别，动画效果更有力、生动，动画师们会使用更为简洁的方法来归纳、表现角色的动作——动画线（Animation Curve）。

与剪影形相比，动画线更为抽象也更为简洁，更能反映角色的动作在短时间内给观众留下的视觉印象。动画师应该在设计动作的最初阶段，就以动画线作为重要的依据（图3-3-7～图3-3-10）。

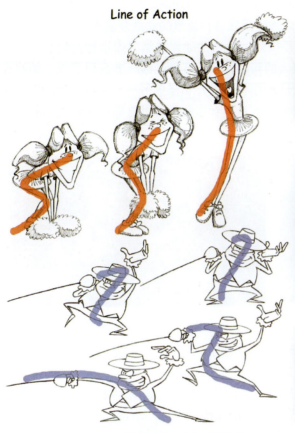

图3-3-8　角色动画线/《怪物电力公司》

图3-3-9　角色动画线/《冰河世纪》

图3-3-10　角色动画线/《超人总动员》

图3-3-7　角色动画线/《卡通动画》

动画师在设计角色的姿势时，应寻找、提取这样的动画线，并以这样的动画线为角色的基本动态进行动作的设计工作。

这幅设计图（图3-3-11）的作者在原始的参考照片中，首先找到了人物动作的主要动态（红色的动态线），并进一步将直线夸张，成为更具有张力的曲线，使人物身体更加倾斜，加强了动势。此外，将原照片中双臂的动作进行概括，形成了设计图中贯穿人物双臂、双肩的更为整体和流畅的另一条动态线（绿色）。

 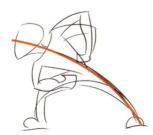 

图3-3-11　照片与动画动作动画线分析/李东益

以动画线为基础设计的动作，能够给观众带来更为简单、有力的动画感受。在短时间内，观众即使没有时间去观察角色动作的细节，也能够得到一个动作的概括的印象，理解动作的方向、力量、节奏。有了动画线的帮助，就可以一方面不破坏镜头影片较快的节奏，另一方面也不影响观众对角色动作和影片情节的理解。

除了快节奏的动画以外，动画线可以被运用在各种情景的动画表演之中。

在图3-3-12中，镜头的时间并不是很短，角色的动作持续时间也相对较长。但是怪物的身体呈现的动画线对于叙事有很大的帮助作用。红色的线一方面引导观众的视线聚焦到小女孩儿身上，另一方面手臂的动作线将女孩儿和怪兽另一只手所握的门连接在一起，暗示了故事情节中女孩儿和这扇门的关系（女孩儿是通过这扇门来到怪物的世界的，怪兽希望能把女孩儿再送回门里去）。

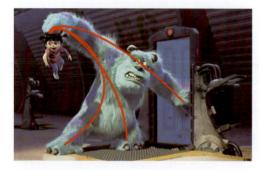
图3-3-12 《怪物电力公司》

图3-3-13 《玩具总动员》

图3-3-13中，巴斯光年的身体呈现向前的动画线，而吴迪的线则向后缩退。一进一退，使观众短时间内就能理解当前情节中人物之间的关系。

通过为角色创建身体曲线，可以表现出角色的性格特征。如图3-3-14所示，《疯狂原始人》中的盖，身体在松弛状态下呈现为流畅的曲线。

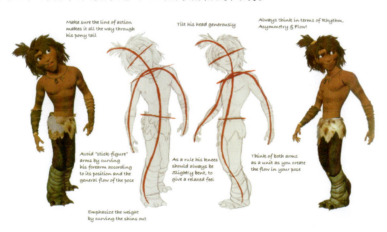
图3-3-14 《疯狂原始人》

对比角色的造型与旁边的动作分析曲线，动画师使头部、手臂、躯干部分相互协调。头部自然倾斜，手臂的大臂、小臂、手的角度也都保持在曲线的形态中。盖的膝盖始终保持自然弯曲，一方面让姿势看起来自然、流畅，同时也表现出原始人在危险的环境中时刻保持警惕的状态。

### 3.3.3 避免不充分的姿势

姿势在动画表演中起着至关重要的作用，但是对于初学动画的人来说，设计姿势并不是一件简单的工作，而其结果也经常不尽如人意。初学者常常对自己设计的姿势不满意，这是因为这些姿势不够充分。

（1）不能充分叙事的姿势

动画表演中的姿势，是要经过仔细挑选的。如果所选择的姿势不是故事情节的最重要的动作，而以这些动作作为关键帧的话，则会影响整个故事的叙事。

图3-3-15这样的姿势看上去呆板，没有感情倾向，也看不出角色的意图是什么、在做什么，观众从这样的姿势当中很难获得对故事情节有帮助的信息。

图3-3-16中，左边的人物动作较简单，身体动态也不够明确。右边的人物虽然造型进行了卡通化的处理，四肢更加粗短，但是夸张了动态，能够更加明确地表现出角色动作的意图。

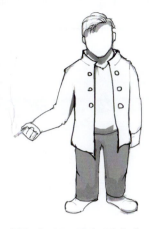

图3-3-15　动态/孙业成

（2）不能充分表现的姿势

选择了合适的姿势，还要对它们做进一步设计，使这些姿势的含义更加明显、更加有表现力、更加能够表现角色的性格。图3-3-17中左边原始照片参考中的人物耸着肩膀，双手握拳，步幅较大，具备一定的动态和情绪，而在设计图中这些特点没有被提炼和表现，只是机械地描绘了一个走路的人物形象，不能向观众传达更多的信息。如果将红色标注位置的动态进行夸张，则可更好地表现动态。

  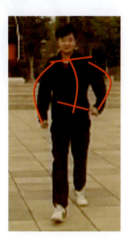 

图3-3-16　动态表现/李涛　　　　图3-3-17　动态分析/葛浩

（3）取景角度不利的姿势

一些初学者的动画作品，尤其是三维动画中，会出现一个常见的错误，就是虽然给角色摆出了很好的姿势，却因为摄像机取景不利而丧失了动作的表现力和力度。图3-3-18

虽然绘制得较精细，但是俯视的角度使得角色上半身的姿势无法展现，无法说明角色正在做什么，除非将镜头时间延长，否则将影响观众的理解。对比前文中的剪影形配图，发现这样的剪影形的确很难在短时间内让人看懂（图3-3-19）。

图3-3-18　角色取景不利　　　　　　　　图3-3-19　剪影形

图3-3-20与图3-3-21中的角色姿势虽然一模一样，但是由于摄像机角度不同，在画面上所呈现的效果也是不同的。前者的姿势更加具有动感，动作的指向性也更加明确，由于具有较为明确的剪影形，即使在快速播放时观众也可以看懂。而后者由于摄像机角度的原因，角色的双臂都与身体相重合，在剪影形中已经不能很容易地分辨出双臂的动作了，所以导致角色的姿势不够明确，叙事和表现效果都不如前者。

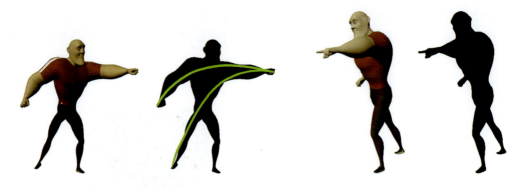

图3-3-20　理想的动作角度　　　　　　　图3-3-21　影响理解的角度

（4）不能表现眼睛的姿势

观众的眼睛对画面中所出现元素的注意程度是有先后顺序的。如果是远景，其中有人物，那么观众一定会先去看人物；如果是中景，可以看到人物的面部，那么观众一定会先去看面部；如果是面部特写，能够看到人物的眼睛，那么观众一定会先去看人物的眼睛。而面部，尤其是眼睛，恰恰是表现角色情绪非常重要的部位。

所以，角色表演时，要充分考虑到角色的面部和眼睛的表现。图3-3-22中，同样的姿势，右图中从侧面看，角色眼睛的面积大大减小了，导致观众无法更好地与角色沟通。当角色处于纯侧面角度时，原本的两只眼睛只能看到一只（图3-3-23），而眼球的面积也变小了，角色的情绪也就变弱了。

图3-3-22　正面与侧面　　　　　　　　　　图3-3-23　眼睛的面积对比

> **小练习**
>
> 1.用在本节中介绍的剪影形、动画线、相机角度等方法，对3.2节练习中童话故事插画中的角色姿势进行分析，检验其是否容易理解，是否有表现力，能否将故事叙述清楚，并对插图进行改进。
>
> 2.尝试使用本书附赠的绑定文件"Xiao_Wan.xstage"摆出自己设计的动作。

## 3.4　表情动画

面部表情在人类的交流中起着至关重要的作用，通过运动面部皮肤下的肌肉，面部可以表现出几万种表情，通过这些表情，人类可以传达出丰富的情感信息（图3-4-1）。在动画表演种，表情动画的制作在很大程度上影响着角色的整体塑造。

在动画中，角色要依靠全身的整体表演来表现角色，似乎角色的姿势出现得更多，被使用的也更多，惊险的情节、欢乐的气氛、失落的心情，这些情节和情绪都要依靠角色的姿势来表现。然而，想要走进观众的内心，建立起角色和观众之间的联系，还是要依靠近距离的镜头（近景、特写等）来表现角色的表情（图3-4-2）。

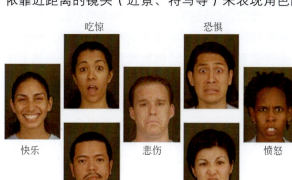 

图3-4-1　七种人类通用的表情　　　　　　图3-4-2　《给桃子的信》

### 3.4.1　面部

人类拥有丰富的表情（图3-4-3）。沃尔特·迪斯尼曾说："待我们给出所有关于如何通过身体来表达想法的建议后，就可以去研究面部表情的价值了。它包括眼睛、眉毛、

嘴巴的使用，它们彼此之间的相互关系，眼睛和嘴巴该如何一起运作来体现表情，以及它们该如何独立运作来体现表情。换句话说，我们接着将着手解决如何把肢体的表现特征以及表现行为结合起来的问题。"

图3-4-3　丰富的表情/《生命的幻象：迪斯尼动画造型设计》

图3-4-4　《玩具总动员3》

图3-4-5　《小羊肖恩》

图3-4-6　《盗梦侦探》

角色的表情动画是指面部主要器官的动画制作，眉、眼、口、鼻、耳，以及所有在制作表情动画时所需运动的部分，比如面颊的局部肌肉、皱纹、下巴等。通过各个部位的协同合作，可以组合而成角色的表情动画。与身体的表演相同，表情动画也要整体地去进行认识和设计。面部的各个部位的动作是由分布在面部皮肤下的肌肉驱动的，所以它们不是孤立的，任何一个表情的完成都要依靠各个部位的协同配合。试想单独移动面部的任何一部分，都只会造成机械、别扭的感觉。

在角色的面部，眉、眼、口是最主要的表情表演部位。口部的形状变化和动画可以表现出各种各样的情绪，还可以完成对白的动画，但是如果想要表现更为生动的表情和情绪，面部的上半部分，包括眉、眼和眼皮的动作起着更为重要的作用。尽管眉毛和眼睛的动画应该被作为一个整体进行观察和设计，但动画师有时会在眉毛的动画上花费过多的精力，而其实在观众观影的过程中，更多关注的是角色眼睛和眼皮的动作。这与生活人与人交流时，看的是对方的眼睛是一样的道理（图3-4-4～图3-4-6）。

### 3.4.2　眉毛和眼睛

在现实中，刚遇到一个人的时候，我们先去看的是对方的眼睛；同样，在动画中看到一个角色，观众先去注意的，也是角色的眼睛。通过动画角色的眼睛，可以表现出丰富的信息和内容（图3-4-7）。

图3-4-7 眉毛与眼睛/《生命的幻象：迪斯尼动画造型设计》

在大多数情况下，眉毛和眼睛经常被当作一个整体来考虑，下面对于眉毛和眼睛的各个部分的讨论，都有一个最重要的前提，就是一切表情都是眉毛、眼睛的各部分协同完成的，它们各自不同的动作、形状，不同的组合会产生千变万化的表情，这些并没有一定的公式化的模式。在一般性的规律之外，需要的还是动画师不停地对生活进行观察和对表情动画设计不断地推敲。

图3-4-8 眉毛的上下运动

（1）眉毛

当眼睛做出某个表情动作时，眉毛会相应地运动、变化。通常眉毛有两个主要的运动方式：上下运动和形状变形。

① 眉毛的上下运动。眉毛的高低位置可以表明角色的情绪高低变化。当角色感到警觉、吃惊的时候，眉毛会升高，当情绪低沉、伤感的时候，眉毛的位置就会比较低（图3-4-8）。但是这个规律并不是一定的，比如，有时候角色会压低眉毛，皱起眉头来表现愤怒和决心，而这时其情绪却是高昂的。

图3-4-9 《灌篮高手》

② 眉毛的形状变形。眉毛的挤压运动可以为角色提供更为丰富多变的情绪变化。在动画作品中，眉毛常常起到非常重要的作用，来表现角色的情绪（图3-4-9～图3-4-11）。

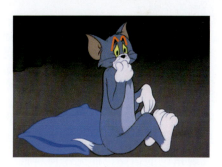

图3-4-10 《猫和老鼠》

③ 皱眉。尝试对着镜子依次做生气、悲伤、思考的表情，仔细观察眉毛，是不是发现无论哪一种表情，都有皱眉的动作？动画作品中的眉毛是通过夸张变形而来的，而现实中，人类并没有过于夸张的动作。人类的眉毛除了高低和角度的变化外，最多的动作就是皱眉了。概括来说，皱眉这个动作表示角色在"思考"。所以，在表情的设计过程中，灵

图3-4-11 《玩具总动员》

活使用皱眉的动作，可以赋予角色更多的思考，使其更真实、更可信。图3-4-12～图3-4-15中的角色处于不同的情绪状态之中，但是都有皱眉的动作。"皱眉"让他们更富人性化。

图3-4-12 《101只斑点狗》

图3-4-13 《变身国王》

图3-4-14 《人猿泰山》

图3-4-15 《萤火虫之墓》

（2）眼睛

在进一步讨论眼睛的动画之前，有一个非常重要的原则，那就是眼睛和眉毛是不可分割一个整体。

眼睛是心灵的窗户，人与人之间除了对话，主要就是通过眼睛进行交流的。人的语言可以撒谎，人的动作可以假装，但是眼睛却不会撒谎。所以，当人撒谎时会尽量避免与对方的眼神交流。在动漫、影视作品中，每当出现需要表现角色内心感情的特写镜头，眼睛总是首要的主角。

这里我们把人的眼睛分成三部分：上眼皮、下眼皮、眼球。上下眼皮是完成眼睛形状变化的主要部分。与眉毛一样，在动漫作品中眼睛的形状也经常被夸张、变形以表现角色的情绪，而无论何种形状，其实都是眼皮的开、合之间不同程度的组合而已（图3-4-16）。

上眼皮的动作经常是与眉毛一致的（图3-4-17）。当表现警觉、吃惊等情绪时，上眼皮会与眉毛一起抬高；表现困倦、无力时则与眉毛一起下沉。但是，上眼皮同时也与眼球保持着紧密的联系，同样的眉毛和上眼皮动作，眼球的不同可以创造出完全不同的感觉。

观众判断角色的眼睛睁大还是紧闭，除了眼皮自身的形状外，很大程度上是通过眼皮和眼球的位置关系判断的，如果露出的眼白的面积比较大，那就说明眼睛睁得比较大，反之则比较小。上眼皮覆盖的眼球面积越多，角色越倾向于困倦、无力；覆盖的面积越小，则越倾向于情绪高涨、警觉（图3-4-18、图3-4-19）。

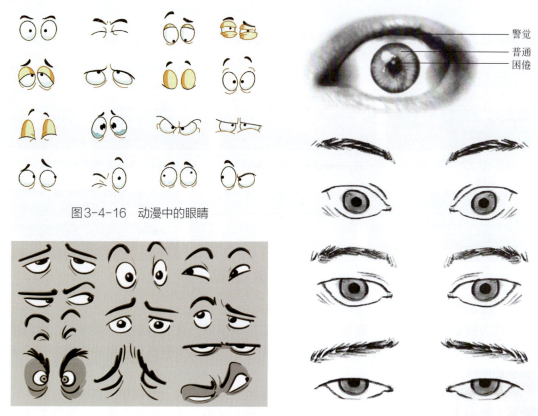

图3-4-16　动漫中的眼睛

图3-4-17　上眼皮与眉毛的动作常常是一致的

图3-4-18　眼睑的位置变化

另一方面，由于生理上的原因，上眼皮的动作应该与眼球保持相对固定的关系，这一点对于三维动画师和三维绑定师来说更为重要。除非要设计成某种特定的表情，否则，当眼球向不同方向运动时，比如向上、向下看时，眼皮通常是与其一起运动的。

由于大部分的眼部动作都是由上眼皮完成的，所以与上眼皮相比，下眼皮可做的动作相对比较少。除了配合上眼皮做睁大眼睛的动作外，它主要的运用就是由下向上的眯眼动作。眯眼动作不是孤立的，它的完成涉及了面颊、眼皮与眉毛外侧、眼角等受眼轮匝肌驱动的部位，这一点与上眼皮与眉毛的关系是类似的。

眯眼动作可以对角色的表情设计起到加强作用。试想人类会在什么时候使用眯眼的动作呢？

答案是，努力思考的时候（图3-4-20、图3-4-21）。

无论面部在做什么样的表情，如果加上下眼皮眯眼的动作，都会使角色看上去有在思考的感觉，如果说皱眉代表着角色在思考，那么眯起眼睛这个动作则给角色带来了更多的思考。眯眼和不眯眼之间的差别很微妙，眯眼动作并不会改变表情的整体性质，它

图3-4-19　下垂的上眼皮让角色看起来无精打采、不感兴趣/《长颈鹿扎拉法》

图3-4-20　《盒子怪》

图3-4-21　《海洋之歌》

起到的是加强和深化的作用（图3-4-22～图3-4-27）。

图3-4-22 《狮子王》　　　图3-4-23 《千与千寻》　　　图3-4-24 《里约大冒险》

图3-4-25 《长颈鹿扎拉法》　　图3-4-26 《机器人总动员》　　图3-4-27 《汽车总动员》

（3）眼球

作为被眼皮紧紧"抱"在怀里的眼球，它的表演能力是比较弱的。但是在一些风格比较卡通的动漫作品中，眼球经常被设计得很夸张，比如变得很大甚至冲出眼眶来表现角色的吃惊、恐惧等表情（图3-4-28）。

研究证明，眼球的确会受到心理的影响。当人类看到自己感兴趣的事物时，瞳孔会放大；而当人类感到无聊、厌恶的时候，瞳孔则会缩小。由于瞳孔在镜头中所呈现的面积一般非常小，所以大部分时候这些变化是可以被忽略的，只有在要着重表现角色情绪的特写镜头中才会被加以表现。比如当角色遇到爱人时，动画师会放大其瞳孔，使角色看上去有"两眼放光"的感觉；当角色感到极度恐惧时，则会出现瞪得巨大的眼睛和缩得很小的瞳孔，等等（图3-4-29～图3-4-32）。

图3-4-28 《阿拉蕾》　　图3-4-29 《彼男彼女的故事》　　图3-4-30 《火影忍者》

图3-4-31 《机器猫》　　图3-4-32 《灌篮高手》

在设计眼球动画时,三维动画的初学者常常会犯一个错误,就是眼睛视线的问题。在三维角色绑定中常见的做法是给角色的双眼一个约束目标,来控制视线。而初学者有时会过于依赖这个目标物体,简单地把其放在角色所看的对象上而忽略角色眼球与摄像机的角度。

图3-4-33　视线在物体上　　　　　　　　图3-4-34　角色的视线不自然

如图3-4-33所示,在软件的操作视图中看的确没有问题,约束角色眼球方向的目标物体的确处于所看球体上。然而,这些控制器观众是看不到的,如果一味追求视图中的"正确",而使角色的视线在镜头中看起来不好看、不舒服(图3-4-34),那就是动画师的失误。相反,只要在镜头中角色的视线看上去是对的,至于实际操作中约束物体是否真的在对象上其实并不重要。

图3-4-35　视线并没有在物体上　　　　　　图3-4-36　更自然的视线位置

与前一张图(图3-4-33)相比,图3-4-35中,虽然约束眼球的目标物体并不"真的"处于所看的球体上,但是镜头(图3-4-36)中角色的眼球出现得更为完整,眼睛看上去更让人舒服,且从观众的角度看,角色看的仍然是球体,这是更好的解决方案。

### 3.4.3　口型和对白

（1）口型

除了眼睛区域外,对于表情影响最大的部位就是口了。口部在面部所占面积大,它的运动牵扯了周围很多部位的动作,当张大嘴的时候,鼻子、下颌、面颊甚至下眼皮都要相应地运动;当嘴向两侧裂开时,两侧的面部、腮部、鼻子要相应地运动。所以,嘴部的运动影响了整个面部的下半部分。

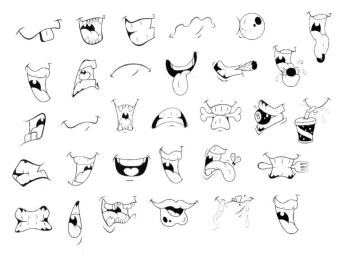

由于嘴部周围和嘴唇有复杂的肌肉结构,所以嘴部可以做千变万化同时又十分微妙的动作,表现快乐、生气、悲伤、倔强、思考等(图3-4-37)。

除了嘴巴开合的大小之外,最初主要的动作是嘴角的变化。当角色高兴时,嘴角会向上扬起;伤心、难过时,嘴角会向下撇;尴尬、为难时,嘴角会向两侧扩张。

除了嘴角,嘴唇的动作也可以表现角色的情绪,生气时撅起嘴唇,紧张时咬住嘴唇,无聊时从嘴唇吹出一口气,害羞时抿嘴唇,等等,这些微妙的动作都可以为表情的表现锦上添花。

图3-4-37 丰富的口型

(2)对白

用不同的口型配合提前录制好的对白音频,就制作成了动画中的对白。从表演的角度说,对白的功能并不是太大,即使有具体的文字内容,对白也只是角色表达想法的工具,对于情绪的表现并没有特别的优势。所以,动画师不能依赖对白来表现角色的情绪,更多的还是要通过角色的肢体和表情表演。

初学者常常会把对白的口型看成对白中每一个字发音口型的简单拼接,认为从头到尾把每一个字的口型都画(二维动画)或者做出来(三维动画)就可以精确地做出口型动画来(图3-4-38)。

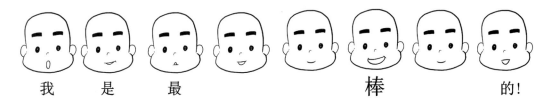

图3-4-38 逐字发音口型

然而,如果真的这样去做,就会发现这样做成的口型动画看上去过于琐碎,口部说话时运动过多过频繁,反而很不真实。这是因为人类并不是这样说话的。

人类在说话时有很多连读和吞音的现象,一句话中并不是每一个字都会被"单独""清楚"地说出来。很多字的发音并不需要嘴唇做特别的动作,而是通过舌头的快速运动就可以发出,而舌头的这些运动对观众来说是看不到的。

所以,动画师在设计口型动画时,应该先把一句话中最重要的几个音提取出来,作为这段对白的主体口型,再加入中间会影响口型整体形状的中间口型,然后配合对白音频来调整主要口型的时间即可(图3-4-39)。

图3-4-39 真实发音口型

动画师的任务不是真的让角色去说话,而是要让角色看起来是在说话。更重要的是,要让对白与全身的表演相统一。

图3-4-40中的角色,用力地说出"Sit Down",从口型看,并没有准确地把每一个音的口型表现出来,而只是让口型开合两次,做出了似乎在说这两个单词的动作,效果依然很理想。

图3-4-40 《黑客帝国》(动画版)

表情动画的设计要掌握以下要点:

① 人类先思考,然后再表演和说话,所以表情应该先于对白出现。

② 任何时候角色都是有表演、有表情的,即使在倾听另一个角色说话时,也应该对对方的话作出思考和反应。

③ 面部各部分是不可分割的整体。

④ 不要依赖对白,对白只是传达信息,情绪要依靠表演来表现。

表情动画的目的并不是要原封不动地模拟真实人类的面部表情,而是通过角色的表情,辅助角色整体的表演,更好地表现角色的性格与情绪(图3-4-41)。

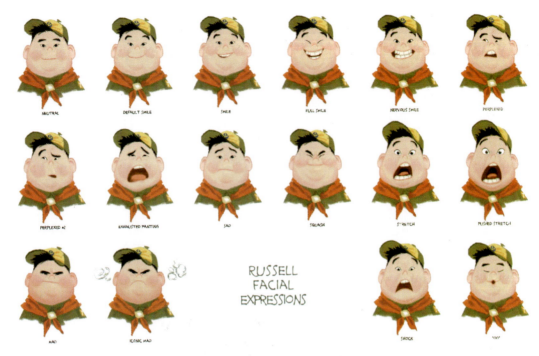

图3-4-41 《飞屋环游记》

表情动画与肢体表演的目的相同,都是叙述故事、塑造角色。即便是相同的情绪,不同的角色应该有不同的表情方式,通过这种差别,可以区分不同的角色(图3-4-42、图3-4-43)。

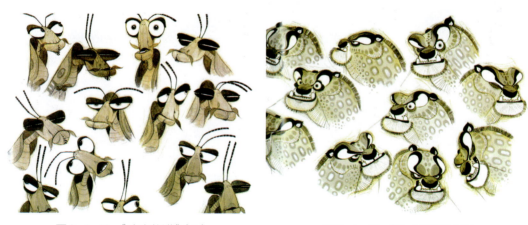

图3-4-42 《功夫熊猫》(1)          图3-4-43 《功夫熊猫》(2)

### 知识拓展

常见情绪表情如下。

**气愤:**

下巴咬紧

紧闭嘴唇
咬下嘴唇
皱眉
探出下巴
皱起鼻子
撑鼻孔
瞪大眼睛
伸出眼珠
瞳孔放大
脸颊、眼睛、嘴角发生抖动
脸、脖子、耳朵发红

焦急/不耐烦/担心/害怕：

咽口水
张大嘴巴
口干舌燥、舔嘴唇
快速眨眼
牙齿打颤
瞳孔放大

傲慢/轻蔑：

高抬下巴
抬起一边的眉毛
头部后仰
眯起眼睛
抬起嘴唇、撇嘴
鼻孔撑大
打哈欠

困惑/不确定：

皱眉
微张嘴巴
啜嘴
舔嘴唇
用嘴唇咬紧舌头
眼皮下垂
皱鼻子

好奇：

皱鼻子

撅嘴唇
抬眉毛
瞪大眼睛

不满/厌恶：

撇嘴
翻白眼
眯眼
皱眉
鼻孔撑大
伸舌头
撅嘴唇
咬紧牙

尴尬：

咽口水
舔嘴唇
脸红
呼吸急促

高兴/幽默/愉悦：

微笑
眼神活跃
眼睛里有泪花
下巴颤抖
瞳孔放大
眉毛抬高、眼睛睁大
大笑
呼气

友好/相爱：

歪头
脸红
舔嘴唇
咬牙
快速眨眼
眯眼
瞳孔放大
愉悦地笑/咯咯地笑
害羞地凝视

叹气
呼吸急促

**悲伤/抑郁/痛苦：**
眼里噙着泪花
眯眼
紧闭眼睛
不断咽口水
抖动的下巴
噘嘴
紧闭嘴唇

鼻孔撑大
叹气

**吃惊：**
拱起眉毛
张大嘴巴
瞪大眼睛
注视
快速眨眼
突然吸气
呼喊

动画角色的表情与身体姿势是相互辅助的，单凭其中任何一个都不足以表现出角色的情绪和性格。如在动画片《机器人总动员》（图3-4-44）中，影片的主角——机器人瓦力与伊娃都没有面部，也基本没有对白，所有情绪都只能通过眼睛的倾斜角度、形状，配合全身的动作进行表现。

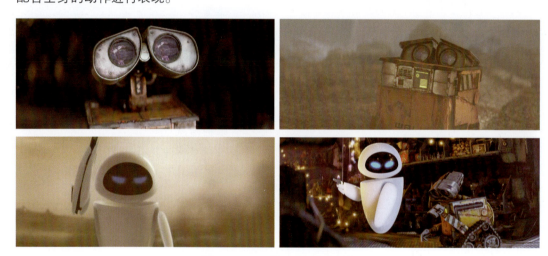

图3-4-44 《机器人总动员》

**小练习**

1. 选择一部电影，对其中人物的面部表情进行速写，然后概括、夸张，将其绘制成动画风格的动画表情。
2. 利用本书附赠的绑定文件"Xiao_Bei.xstage"来设计表情，并制作动画。

## 3.5 动画表演的合理性

动画片的情节充满想象力，动画片里的人物千奇百怪，情节、动作天马行空而又滑稽幽默。那么，动画表演是可以随心所欲而无章可循么？

### 3.5.1 天马行空的角色动画

用"天马行空"来形容动画片再合适不过了，里面的角色能飞能跳、上天入地、砸成饼、捏成泥、快成闪电、慢成乌龟，让观众看起来大为过瘾、开怀大笑。沃尔特·迪斯尼曾提出动画具有"看似不合理的合理性（the Plausible Impossible）"，指出动画中的角色也许能够打破现实、物理定律的限制，却要符合一定"貌似合理"的规律（图3-5-1）。

在以米老鼠为主角的动画——《穿过镜子（Through the Looking Glass）》中，迪斯尼设计了大量看似不合理的合理情节和动作。其中，米老鼠通过镜子来到了一个神奇的世界，这个世界与镜子外面的世界看似一样，但是里面一切都是有生命的，电话机会自己接电话、扑克会自己洗牌、收音机会自己播放音乐并且跳舞，乍看之下，这些

图3-5-1 看似不合理的合理性

都是无拘无束甚至是疯狂的幻想，但是，如果仔细分析，这都是有现实依据的"合理"的幻想。

以扑克自己洗牌一段为例，在这段动画中，扑克与米老鼠一起做出了多种好玩儿的表演动作，而这些动作的设计则是根据扑克自身的特性设计的。

米老鼠进入扑克场景的方式就是我们在电影中常见的玩扑克时的验牌动作（图3-5-2），通过米老鼠把一副扑克被拉成一长排，在一开始就通过表演暗示观众，这副扑克一方面符合普通扑克的使用属性，另一方面又是有生命力的。

之后动画师又找到了扑克的另一个特性，就是它们外貌形状相同，经常被摆放得很整齐，这是与军人的队列是相似的特性，所以在这一段为扑克设计了军人队列的表演动作。米老鼠变成了这个扑克军队的领导，带领扑克整齐地迈开了步子（图3-5-3）。

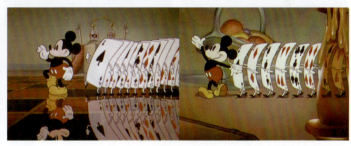

图3-5-2 米老鼠洗牌　　　　　图3-5-3 赋予扑克牌军人的动作

在迈着军人一般整齐的步伐期间，扑克们又被设计成了美国20世纪五六十年代盛行的歌舞片演员，插入了一段踢踏舞的动作（图3-5-4），这是因为踢踏舞演员的表演形式也经常是着装相同、动作整齐的，与扑克的特点相似。而这一段动作的加入，使扑克们活跃、可爱起来。

接着，扑克们继续发挥自身的属性特点，开始了一连串自己洗牌的动作（图3-5-5）。其中的动作都是现实中常用的洗牌动作，而米老鼠似乎变成了扑克的一员，被夹在其中

图3-5-4 跳舞的扑克牌

洗了起来。

洗完牌,扑克们整齐地摆在桌子中间,米老鼠利用舞蹈动作,把扑克一张张地发向四个方向,这就是发牌的动作了(图3-5-6)。

现在,一套生活中玩扑克之前的动作都做完了,顺理成章地,玩家收到扑克后该把扑克展开看看自己的牌了,于是扑克们自己展开成了扇形(图3-5-7)。

人们在玩扑克时通常都以扇形拿着自己的牌,而这个扇形的形状会使人联想起什么?孔雀开屏?好,于是米老鼠把扑克展开放在自己的屁股后面,好像是开屏的孔雀一般(图3-5-8),进一步加强了这种感觉。最后米老鼠走向镜头,把扑克递给了观众,好像在说"给,开始玩牌吧"!

图3-5-5 花哨的洗牌动作

图3-5-6 米老鼠发牌　　图3-5-7 扇形排列的扑克牌　　图3-5-8 扑克牌变成了孔雀开屏

在整段动画表演中,扑克虽然被设计得有生命,有自我意识,但是它们的动作都是对现实生活中扑克特点、用法、属性的延伸和夸张,所以虽然扑克的动作很花哨、很疯狂,但是观众依然觉得很熟悉,很容易理解,所以也就很"合理"了。

这样的例子在动画片中不胜枚举,都是利用了"看似不合理的合理性"。《小羊肖恩》中(图3-5-9),肖恩用抹了果酱的面包片去补漏气的气球,虽然观众都知道这是不可能补好气球的,但是另一方面,果酱的确是有一定黏性的,而面包片的形状也的确很像是一片补丁,这两个特性"看似"的确可以用来补热气球,所以也就"看似""合理"了。

阿德曼工作室(Aardman Animations)是设计"看似不合理的合理性"的能手,在他们的另一部动画《超级无敌掌门狗:面包与死亡案件》中(图3-5-10),主角华莱士起床后,像面包一样被制造面包的机器运送到楼下。这一系列的动作在现实中肯定是不可能的,但是对于作为一间面包店的主人同时也是一名发明家的华莱士而言,利用机器

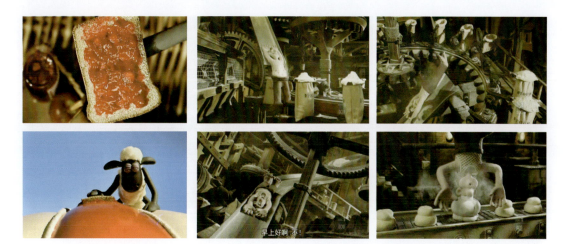

图3-5-9 《小羊肖恩》　　　　图3-5-10 《超级无敌掌门狗：面包与死亡案件》

起床这段情节似乎就变得"合理"了。

动画片的表演看似天马行空，但都是以角色或物品在现实中所具备的某种原理、特性为依据，进行进一步放大、夸张而来的，在一定程度上能够做到"有理有据"，而不是随心所欲、毫无依据地去夸张角色的动作和故事情节。没有根据的夸张不能引起观众的联想，反而会让观众感到不解、困惑，从而影响对动画情节的理解，与其这样，还不如不去夸张。

动画表演的"看似不合理的合理性"这一特点，在动画中有两种主要的表现目的，一种是为了塑造角色，通过夸张的手法把角色的性格特点表现出来，也就是服务于角色的表演；一种是为了推动情节或者渲染气氛，在情节中加入某些夸张的表演动作，来使情节更加引人入胜，也就是服务于情节的表演。

## 3.5.2　服务于角色的表演

动画片中角色的性格各异，除了要注意在表演的细节处表现出角色微妙的性格、情感外，在表演中加入某些特别设计的动作，可以利用观众的"联想"能力事半功倍地塑造角色，使观众与其产生更强的共感。

定格动画《鬼妈妈（Coraline）》中塑造了很多非常有个性的动画角色。其中有一个杂技演员——伯宾斯基，当他在片中第一次正式出现时，与卡罗琳进行了一段对话（图3-5-11）。在对话时，伯宾斯基一边说话，一边在做各种高难度的杂技动作。这些杂技动作与对话的内容并没有直接联系，但是通过这些动作，观众可以很快感受到，这是一个有些怪异却又四肢灵活的杂技演员。再结合他圆圆的身体和细长的四肢，也许还会使人联想到某些昆虫、动物。

皮克斯的动画短片《鸟！鸟！鸟！》中塑造了一群吵吵闹闹、歧视外来者、爱恶作剧欺负人的小鸟（图3-5-12）。每当发生矛盾或者看到新鲜事物时，它们总是马上开始争吵、唠叨或者取笑别人。通过这些小鸟不停地争吵和唠叨，它们的性格活灵活现地展现了出来，能够很快使观众把它们与生活中某些特定性格、特点的一类人联系起来，增强了它们与大鸟之间的性格对比，更加突出了小鸟们的个性。

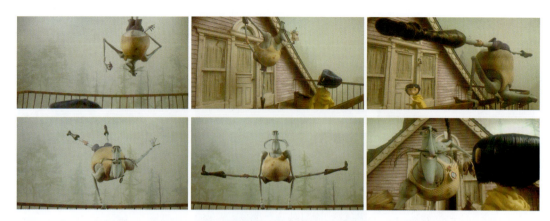

图3-5-11 《鬼妈妈》

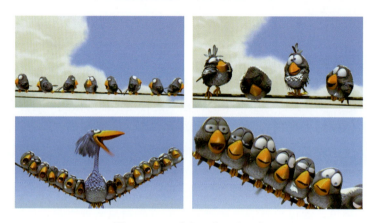

图3-5-12 《鸟！鸟！鸟！》

《汽车总动员》中，每一辆汽车都根据其外观、性能等特点被赋予了与其相似的某类人的性格、品质，而这对于观众来说也很容易接受。正是因为每一辆车的动作、表情与它们的外形相统一，使人联想起类似的人类角色。外形巨大的汽车被设计得像一只笨牛，反应、动作都很迟缓（图3-5-13）。外形凌厉、配色鲜艳的赛车，性格高傲、自以为是（图3-5-14）。拥有柔美的流线外形和象征女性的紫色的跑车，动作表情都很妩媚，使人联想到一位性感的女性（图3-5-15）。

图3-5-13 像牛一样的卡车/《汽车总动员》

图3-5-14 艳丽的赛车/《汽车总动员》

图3-5-15 女性化的赛车/《汽车总动员》

### 3.5.3 服务于情节的表演

相比真人电影，动画片的故事情节有时更具跳跃性，节奏更快，对观众的理解力有

更高的要求。在这种情况下，动画师发挥想象力，为角色特别设计某种表演、动作，以便利用观众在现实生活中积累的经验及其联想能力，使情节更容易被观众理解。

动画短片《马达加斯加的企鹅之圣诞恶作剧》中（图3-5-16），老太太误以为企鹅小威是会发音的玩具，反复捏小威想让小威响，碰巧这时小威放了个屁，老太太因此感到满意而买了下来。

如果细究这个情节，小威很难在如此关键的时刻恰好有屁放出来，而且与玩具发出的声音是一样的，但是因为老太太"捏小威→捏出屁来→以为屁声是玩具的声音"这一因果关系基本符合常理，再配合短片前一部分所铺垫的搞笑气氛，这一情节就"合理"起来了。

除了有助于叙事之外，特别设计的表演还可以达到渲染影片气氛的作用。动画《超级无敌掌门狗：面包与死亡案件》中，小狗戈罗密特驾驶着起重机，把主人从女凶手手中救了出来，女凶手回头一看，看到了戈罗密特驾驶的起重机，起重机的机械手臂带着烤面包手套，向两侧伸开，好像一个强壮的人带着巨大的拳击手套，威武地站在面前。通过这一动作，展示了戈罗密特在这一时刻起到的关键作用和它在此时人物关系中的强势地位，扭转了影片的气氛，使观众从之前对华莱士将要被杀的担心和紧张中解脱出来，开始相信主角在这场打斗中将要取得胜利（图3-5-17）。

图3-5-16 《马达加斯加的企鹅之圣诞恶作剧》　　图3-5-17 《超级无敌掌门狗：面包与死亡案件》

如图3-5-18所示，在《冰河世纪》这段情节中，使用了几个简单的场景，就表现出了西德与几只小恐龙之间亲密的关系。通过模拟人类的父亲与孩子之间相处的场景，使观众迅速理解角色之间父女的关系，并与这种关系所带来的感情产生共感，而这一切都离不开典型的、有表现力的姿势和表演。

图3-5-18 《冰河世纪》

其实，每一个镜头中角色表演的功能不能简单地划分成服务于角色或是服务于情节，这两个功能、目的常常是相辅相成的，就如同角色塑造与情节叙述是不可分离的一样。

在《狮子王》中,刀疤在与三只野狗密谋杀掉木法沙并谋取王位的情节中,有一段类似歌剧形式的表演(图3-5-19)。通过这段歌剧式的独白,一方面把刀疤的邪恶野心和阴险企图展现得淋漓尽致,另一方面也推动了后面的故事情节,产生了悬念,使观众开始担心木法沙和辛巴的命运。

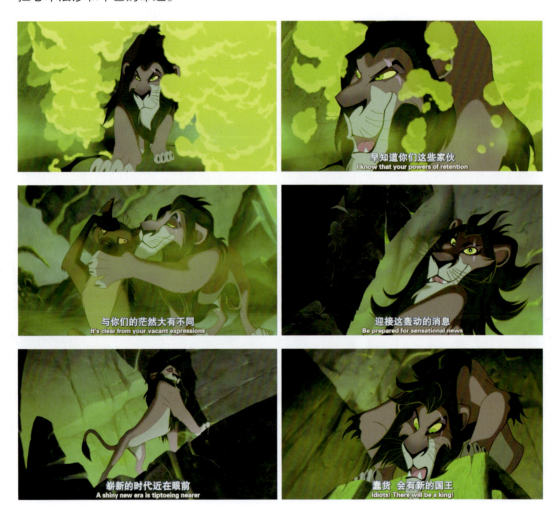

图3-5-19 《狮子王》

### 3.5.4　动画表演的趣味性

与影视作品不同,观众观看动画的目的通常就是要寻求轻松、有趣的体验,所以除了叙事和塑造角色之外,动画中表演的趣味性占有很高的地位,这是动画表演与舞台、影视表演的区别之一。

为了满足观众的这种心理需求,动画角色从造型到性格特点都被设计得非常突出,角色的表演也就需要更为精心的构思和设计。那么什么样的表演是具有趣味性的呢?

表演最基本的功能就是叙事和塑造角色,在满足这两个功能的前提下,动画师常常通过添加更加有趣的表演元素来加强这两个功能。简单来说,就是使用夸张的手法,来使动画看起来更为有趣、滑稽。

《人猿泰山》（图3-5-20）中，泰山为了打赌，去拔大象尾巴上的毛，结果被大象发现了。虽然大象无论是体积还是力量都比泰山大很多，但是却被吓坏了，疯狂地甩动泰山，泰山虽然很小，但是毫不害怕，任大象甩来甩去。这种夸张的手法，为影片带来了很强的趣味性。

能在天空中飞，是每一个人的梦想。《哈尔的移动城堡》帮观众实现了梦想（图3-5-21）。

《盒子怪》（图3-5-22）中，装腔作势、扮成女人的坏蛋，外表丑陋，动作扭捏，这种夸张的不和谐感为观众带来极大的视觉趣味性。

动画表演的趣味性还可以通过设计出人意料的桥段来实现，这种出人意料并不会改变故事情节的结构和节奏，也不会影响角色的塑造，却可以给观众"巧妙""意外"的感觉。

图3-5-23的情节中，吴迪呼唤小狗巴斯特带他赶去楼下拯救其他玩具，在一连串快节奏的镜头中，观众一定期待小狗也飞快地跑进房间，但是动画师却设计巴斯特很慢地走进房间，打破了镜头的节奏，带来了意想不到的幽默效果。

图3-5-21 《哈尔的移动城堡》

图3-5-22 《盒子怪》

图3-5-20 《人猿泰山》

图3-5-23 《玩具总动员》

图3-5-24中，由地下的盒子怪抚养长大的男孩蛋生参加宴会，发现大家对他狼吞虎咽吃奶酪的方法很吃惊，于是把奶酪全吐了出来，重新用叉子吃，把贵妇人都吓晕倒了。这种不符合社会一般行为规范的行为与他的成长背景相结合，出人意料却又合情合理，非常有趣。

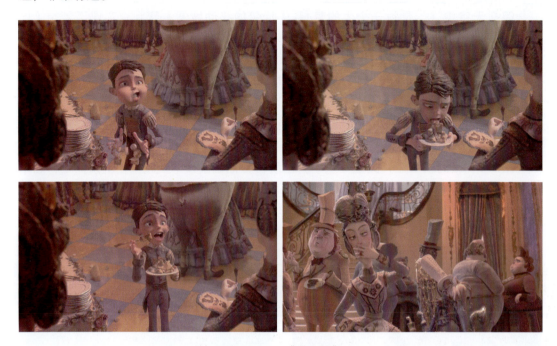

图3-5-24 《盒子怪》

### 课后作业

自由选择一部动画电影，按照本章介绍的方法，对其动画表演的姿势、视觉特性、表情、夸张手法进行分析，完成一篇不少于2000字的报告，并与同学进行讨论，尝试找出不同动画中角色表演的异同。

通过本章的学习，对动画师的"表演"工作流程有完整的了解，理解前期资料收集与准备阶段的重要性，能够掌握设计角色表演的正确流程与方法，从而科学、理性地为角色设计动画表演。

# 第4章　动画师与动画表演实战

## 4.1　羞涩的动画师与解放天性

解放天性的概念源于斯坦尼斯拉夫的表演教学体系，是演员们的必修课。在斯坦尼斯拉夫的理论中，演员的表演应该是在将对所扮演角色的理解和演员自己的生活经验相结合创作而成的，要求演员在表演的时候要彻底进入角色，完全由自己的潜意识带领自己的肢体和动作进行表演。而解放天性，就是要训练演员能够彻底放下现实生活中的约束，不为自己看起来是否"好看"而担忧，完全地投入表演中去，绝对地"相信"自己就是所扮演的角色，从而发挥自己的潜意识，达到最好的表演效果。

对于演员来说，解放天性是最重要也是最基本的专业素质。同样，在很多动画专业的书籍中，对于动画师也有类似的要求。在很多方面来看，动画师与演员从事着类似的工作。动画师在创作角色动画的前期设计过程中，为了给动画设计提供参考和依据，动画师常常要自己进行表演，也就是要像演员一样去理解角色、投入角色、扮演角色。

然而，从大部分动画师的专业背景来看，真正能够做到解放天性并不是一件容易的事情。绝大多数动画师都是美术、计算机专业出身，这些专业出身的人员在学习过程中没有机会，甚至可能没有兴趣去进行解放天性的练习，即使在进入动画专业以后有机会进行这方面的训练，大部分也只是体验性的学习。更有甚者，如同《飞屋环游记》导演皮特·多克特所说，"我们很多人之所以成为动画师的原因，是因为我们在社交方面有障碍。玩儿棒球的时候我们是最后一个被选择的，我们看上去面色苍白，与周围格格不入地自己坐着，不与别人交谈"。

所幸，动画师的表演能力好坏，并不是决定动画设计水平的唯一因素，也不是最重要的因素。观众看到的并不是动画师自己的表演，动画师也不会把自己的表演动作照搬到动画角色身上。动画片中角色的表演是动画师经过一系列的取舍、拼凑、提炼、概括、夸张等方法而进行的再创作，表演参考中的不足与缺憾，是可以弥补的。

总之，对于动画师来说，表演并不是目的，而是理解、体验角色的手段，在表演

中更重要的是理解角色动作的原理和内在动力，从而应用到动画角色的表演当中去（图4-1-1～图4-1-3）。

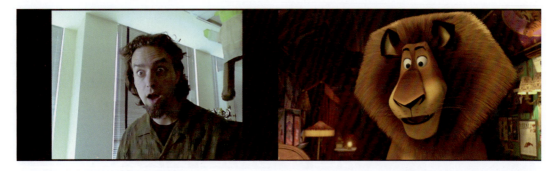

图4-1-1　动画师的表演与动画角色/卡西迪·柯蒂斯（Cassidy Curtis）

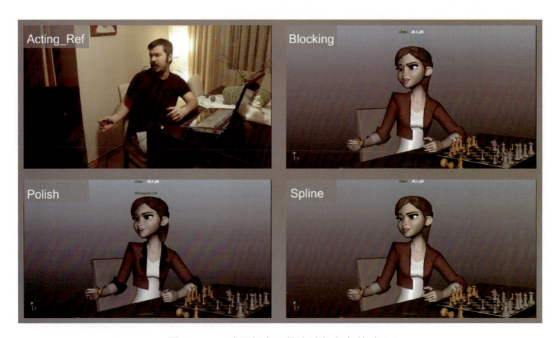

图4-1-2　动画师自己的表演与角色的动画

图4-1-3　参考素材与动画画面/朱珂

## 4.2 动画师的表演实战

### 4.2.1 动画师不是演员

正如前一节所提到的,动画师与演员的工作有很多相同之处,但是同时,也有很多不同之处。动画师的表演水平可以不如演员,但是在自身的专业方面需要有更强的能力。

动画师的"表演"与演员的"表演"是两个相反的过程,演员追求体验角色的内心,让潜意识带领身体进行表演,并不去考虑具体的动作;而动画师则要从每一个细节去计划、设计角色的动作,来为虚拟的动画角色创造内在的生命力。

作为演员,只要出现在舞台或者银幕上,无论演技如何,其本身就已经是一个角色,区别只在于其表演水平的好坏,以及观众是否认同其表演。然而,对于动画师来说,所要面对的是角色的设计图、三维模型或者定格动画所用的实物模型(图4-2-1、图4-2-2)。如果没有动画师为虚拟角色设计、制作的表演动作,那么对于观众来说,它们只是造型奇特的"物品"而已,不具备任何"角色"的特征。

从工作流程的不同来说,绝大多数情况下,一个演员在一部影视作品中,只饰演一个角色即可;而动画师负责的镜头经常并不是按照角色来分配的,所以一个动画师要制作不同角色的动画表演。有时候,当一个镜头中包含多个动画角色时,这些角色的动画一般都是由同一名动画师来完成的,这时候动画师就要在多个角色之间来回转换。所以,从这方面来说,相对于演员,动画师的工作复杂程度更高(图4-2-3、图4-2-4)。

对于演员来说,表演是工作的终点,而对于动画师来说,表演体验只是工作的起点,在表演之后,动画师要继续对通过表演体验所获得的材料进行分析、概括、夸张、再创作。感性的表演体验和理性的再创作,是动画师必备的专业能力。

图4-2-1 绑定好的三维模型

图4-2-2 定格动画人偶与其内部的骨架

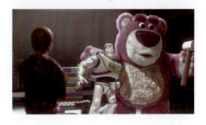

图4-2-3 包含多个角色的镜头/《玩具总动员3》

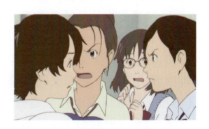

图4-2-4 包含多个角色的镜头/《穿越时空的少女》

演员：分析角色 舞台表演 →

动画师：分析角色 舞台表演 分析表演 再创作 →

由于动画产业的不断发展，规模的不断扩大，一部动画的制作工作常常被分配给不同的公司来完成。不同公司的动画师要为同一个角色制作动画，这就要求动画师要在角色表演中保持更高的一致性。即使这些动画师不在同一个公司，甚至不在同一个国家，角色表演的一致性都不应该受到影响，这对于演员来说，也是完全不同的工作方式（图图4-2-5）。

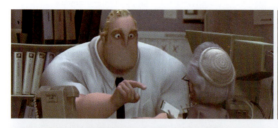
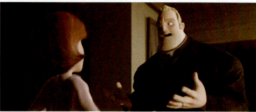
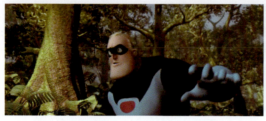
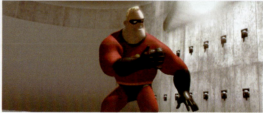

图4-2-5 同一个角色的不同镜头由不同动画师完成

### 4.2.2 动画表演的段落感

动画片中表演的主体是动画角色，而不是真实的人类，这给动画师带来了更多挑战，其中之一，就是动画角色的表演需要较强的段落感。真人演员的表演常常是非常微妙的，在观众还没有意识到时，角色的感情已经发生了变化，演员的姿势、表情以复杂的、人类独有的方式进行变化。然而，对于动画角色来说，由于观众需要花费更大的精力对形象和动作进行识别（在第3章曾讨论过），所以过于微妙的表演常常适得其反，使得观众难以理解其中的含义。所以，动画角色的情感转化需要一定的段落感。

这种段落感是指动画角色在表演时，不同的阶段的感情要尽量明确，避免出现模棱两可的表情和姿势；同时，在不同段落之间，角色的表情、姿势要刻意保持一定的稳定甚至静止的时间，保证观众能够对其进行识别、理解。

《人猿泰山》中，珍和父亲要离开泰山的丛林，回伦敦去了，这时她和泰山已经产生了感情，珍希望泰山能与她一起回去，于是她吞吞吐吐地向泰山提出了这个请求（图4-2-6）。在这段对白中，珍的情绪起伏几次，可以概括为图4-2-7，其中横轴为说对白的时间轴，纵轴为情绪高低轴。

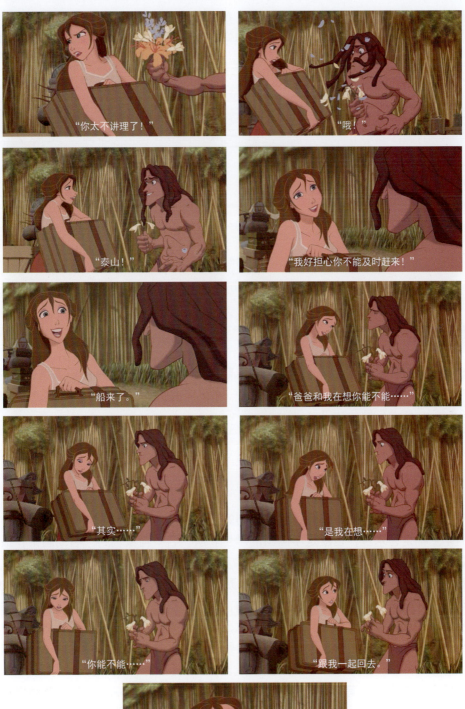

图4-2-6 《人猿泰山》

动画师将角色的情绪分成了几个段落，每个段落中都有相对较长的停顿时间。虽然镜头时间不长（9秒），但清晰的段落划分和停顿画面保证了观众对剧情和角色的理解。

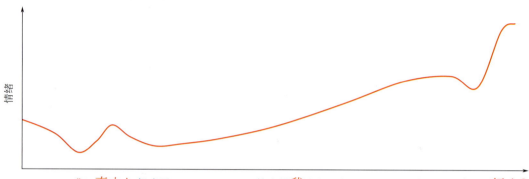

图4-2-7 《人猿泰山》角色情绪段落分析

> **小练习**
>
> 　　选择一部自己喜欢的动画片，在其中截取一个时间较长的角色表演镜头，对角色的情绪进行分析，并划分出段落，对每一个段落的持续时间和停顿时间进行计时，可参考图4-2-6、图4-2-7。

## 4.3　角色动画设计流程

对于很多初学动画的人来说，最难做到的恐怕就是自身角色的转换了。大部分动画专业的学生都是艺术生，也就是学画画的学生。从一名"画家"到一名动画师，最大的区别之一，就是工作流程的重要性。

对于艺术家来说，也许最重要的就是"灵感"了，没有灵感的时候什么都画不出来，有了灵感也许就能一挥而就一张伟大的作品，但这个模式在动画中是不适用的。在动画片最初期的创意阶段与艺术创作也许很相似，需要"等待"灵感的出现。然而，一旦进入了团队化、工业化的制作阶段，最重要的则是工作水平和进度的稳定性了，而这一稳定性则要通过科学、合理的工作流程来保证，对于动画表演来说，也是一样。

动画表演的设计也要遵循一定的流程（图4-3-1、图4-3-2），在这个过程中，动画师从感性和理想两方面对角色的表演进行体验和分析，然后为角色设计真实可信的动画表演。

### 4.3.1　角色分析

理解角色的第一步，应该是角色分析，当为动画角色设计表演时，一个深入全面的角色分析是很重要的。

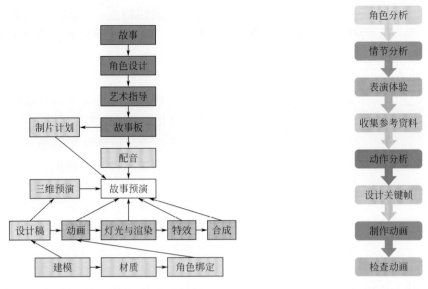

图 4-3-1 复杂的动画制作流程　　图 4-3-2 角色表演动画的设计、制作流程

正如《生命的幻象：迪斯尼动画造型设计》所说，"你们必须设计角色的特点，你们必须考虑——这是哪种类型的人？他是什么背景？他是一个愤怒的人物还是一个开心的人物？一个笨拙的人物——他该如何反应？他可以一直拿着一根手杖，可以在移动时颤抖，可以有点烟斗的习惯。他该穿什么类型的衣服，该怎么移动？"

## 知识拓展

艾德·胡克斯（Ed Hooks）在《动画师的表演》中提到，除了基本的类型、性格、特点之外，角色的分析应该尽量地完善、全面，应该包括但不限于以下内容：

| 年龄 | 收入 | 朋友 |
| --- | --- | --- |
| 身体状况 | 职业 | 内在气质 |
| 外表（是否卫生？） | 教育程度 | 心理学特质（内向？外向？） |
| 智力 | 性取向 | |
| 饮食习惯 | 幽默感 | 目标与梦想 |
| 文化背景 | 家庭情况 | 名字 |
| 成长历史 | | |

角色分析决定着角色的一举手一投足，不同年龄、不同性格、不同教育水平，等等，这些因素都会直接影响角色的行为动作。即便是最为简单的走路，每个角色之间也是千差万别。

年龄和身体状况是最先影响角色动作的因素（图4-3-3）。年轻人身体灵活好动，年长者行动迟缓；身材肥胖的人动作笨拙，运动员动作矫健，这些都是简单的判断方法。但是，除了年龄和身体状况之外，在列表中还有后面的很多很多因素，每一个角色都有

各自不同的特点。比如，同样都是年轻人，也有肥胖和健壮之分；同样是健壮的年轻人，也有教育程度的不同；同样是健壮的受过良好教育的年轻人，也有着不同的成长历史、文化背景、追求和梦想，等等。

所以说，简单地把动画角色分类的方法是片面和武断的。作为动画师，在面对不同的角色时，应该仔细分析角色，通过列表中提到的元素去理解角色，结合对现实世界的观察，从而为不同的动画角色设计不同的动作、表演。

动画片《超人特工队》中的主角鲍勃曾经是一名超人一般的超级英雄，后来迫于压力开始过起了普通人的生活，忙于琐碎的工作和家庭生活。超级英雄时期的鲍勃姿势

图4-3-3　各式各样的走路姿势/《动画师生存手册》

一直是坚定而自信的，他昂首挺胸，在紧急情况下也是一副不以为然的表情；而面对坏蛋时双手掐腰，他摆出代表权威的姿势。他的动作也常常是迅速、果断的，在危险的情况下也能快速对情况作出判断和反应（图4-3-4）。然而，15年后过着普通生活的鲍勃，整个感觉都不同了，他常常无精打采，低头、驼背，似乎已经被生活压得直不起腰来。动作也变得慢吞吞的，对一切都漫不经心，不再有原来的果敢。同时，他的面部表情也变得死气沉沉，上眼皮始终下垂着，没有一直皱着眉头，使观众感到他的生活简直无聊透了。通过这样动作的对比，动画师塑造出了鲍勃在两个不同时期截然不同的性格和状态，为后面的剧情埋下了伏笔，让观众对角色的命运产生了好奇心。

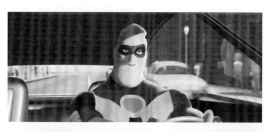

图4-3-4　《超人特工队》

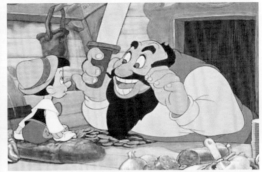
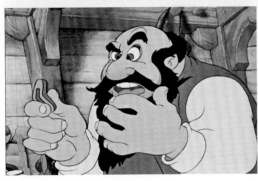

图4-3-5 《匹诺曹》

经典的迪斯尼动画电影《匹诺曹》中，塑造了一位阴险狡诈的马戏团老板的角色，虽然这个角色在剧中戏份并不太多，但是通过他的表演，能够看出他丰富的背景设定（图4-3-5）。他长着茂密的、黑色的毛发，身材高大魁梧，欧洲口音。每当说话时，都配合着夸张的肢体动作和手势，再加上他多变的面部表情，都使人联想起欧洲的歌剧表演，而他本人似乎也是意大利人，这都很好地巩固了他马戏团老板的身份。另外，为了表现他的阴险，动画师为他设计了非常有趣的表演特点，当他过于激动或愤怒时，会忍不住说起自己的语言，而当他恢复理智后，又会继续用英语来哄骗匹诺曹。这样两面性的表演方法很好地表现了他的性格和身份，并与其外形设计互相衬托。

前文中的角色分析列表看上去很长，其中的很多元素也许并不会出现在你的动画作品中，难道它们是多余的吗？这些不会出现的元素，可以帮助动画师在设计表演的过程中对角色有更好的理解，帮助动画师设计出更好的动画表演。

另一方面，对上面列表中的内容分析得越全面、越细致，动画师可以对角色有越来越感性的认识。这种感性的认识可以在潜移默化中影响动画师对动画表演的设计，使角色的表演更加特别、更加生动。

### 小练习

设计一个角色，按照本节的角色分析列表为其设计尽量详细的背景和性格，用文字写出来。将其当作真实存在的人介绍给你的几位朋友，请他们分别说出对这个角色的印象，认为他的外表、行为、生活是什么样的。

图4-3-6 糊涂蛋的设定图（1）/《生命的幻象：迪斯尼动画造型设计》

图4-3-7 糊涂蛋的设定图（2）/《生命的幻象：迪斯尼动画造型设计》

《生命的幻象：迪斯尼动画造型设计》一书中记载了迪斯尼在讨论动画片《白雪公主》中小矮人之一"糊涂蛋"时的话："'糊涂蛋'在这些画中并不显得可爱。他的身体应该稍长，腿略短。你们可以感觉一下，他穿着别人丢弃的旧衣服，而不是穿着一条'大长袍'或是其他衣服的样子"。

动画《白雪公主》中并没有表现"糊涂蛋"衣服来源的内容，但是迪斯尼通过对他身份的设定，进而想到他穿的是别人丢弃的旧衣服，那么"糊涂蛋"在做动作时就必须顾及不合体的衣服的牵绊，而动画师也就能够为其设计一些笨拙和滑稽的动作了（图4-3-6、图4-3-7）。

迪斯尼还说道："他会愉快地径直走来。任何事情发生时，'糊涂蛋'都会竭尽全力地快速跑到其他小矮人的前面，转身，然后像个孩子一样地看着其他人。他的伙伴们一忽视他，他就会立刻跑到他们的面前，然后像个孩子一样向后看。我感觉'糊涂蛋'就是这种类型的人——任何事情都能令他高兴。"（图4-3-8）

图4-3-8 《白雪公主》中的"糊涂蛋"

有了详细的人物设定，迪斯尼对"糊涂蛋"的了解和想法越来越感性，这种感性给动画中的表演带来的更多的可能性。同时，这种感性的理解可以给动画师带来更多的联想，这种联想可以通过角色表演传递给观众，使观众感到动画角色似乎就是自己身边的某个人，产生更强的共感效果。

动画《飞屋环游记》讲述了一位自闭、刻板的老人——卡尔（图4-3-9、图4-3-10）与乐观开朗的小男孩儿——拉塞尔共同冒险，从一开始的格格不入到最后相处融洽成为好朋友的故事（图4-3-11）。而为了塑造着两个截然不同的角色，动画师为这两个角色都设计了丰富的背景故事。卡尔失去了心爱的妻子，并留下了永远的遗憾。拉塞尔表面开朗活泼，但其实缺乏父亲的关爱，内心孤独，渴望陪伴。这些设定虽然并不属于故事的主体，也没有着重表现，但是两人的背景故事影响了他们的性格，也在潜移默化中使他们的表演更有深度，更容易引起观众的共感。

尽管在片中没有全部出现，但是设计师们还是画出了卡尔在各年龄的形象，来丰富角色的背景设定，使其更加可信（图4-3-12）。

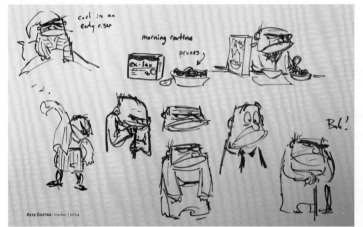

图4-3-9 《飞屋环游记》角色设定（1）

图4-3-10 《飞屋环游记》角色设定（2）

图4-3-11 《飞屋环游记》角色设定（3）

图4-3-12 《飞屋环游记》角色设定（4）

> **小练习**
>
> 1. 观赏动画片短片《公寓（Le Building）》（图4-3-13），通过其中动画角色的表演，以及背景和环境的设计，按照本章中角色分析列表中的内容，分析动画片中的角色。
>
>
>
> 图4-3-13 《公寓》
>
> 2. 设计一段时长为30秒至1分钟的故事情节，不要超过两个角色，作为本章中所有练习的故事。按照角色分析列表中的内容分析其中的动画角色。

## 4.3.2 情节分析

角色分析可以告诉动画师要为"谁"设计动画，而情节分析可以让动画师更清楚，要为动画角色设计什么样的内容。通过情节分析，动画师可以更深入地理解故事的结构和内容，更好地进行表演体验和动画的设计工作。同时，角色的原始需求可以引导动画师找能够引起观众共感的表演方式。

首先，通过阅读剧本，动画师应该了解角色在片中的原始需求是什么。原始需求，指的动画角色最基础、最主要的追求目标，这个目标驱使着角色做出了故事中的一个个决定，从而驱动了故事的发展。原始需求指的不是角色想要什么，而是他真正需要的目标。原始需求也许很简单，对于所有的生物来说，最原始的需求就是生存和繁殖；而对于故事中的角色来说，则需要进行深入分析和思考。

《大力水手》（图4-3-14）是一部精彩、搞笑的电视动画，大力水手一吃菠菜就浑身充满力量、无所不能，他与另一个角色布鲁托同时追求女孩儿奥利沃，发生了很多有

趣的故事。虽然故事的主要情节是追求奥利沃,但这并不是大力水手的原始需求,他的原始需求是通过赢得美女的芳心来证明自己是最强壮的男人。而年轻女孩儿奥利沃的原始需求则是通过两个男人对自己的追求,来证明自己的女性魅力。他们的原始需求也决定了他们的表演方式,大力水手永远一副自信满满、充满挑衅的样子;而奥利沃则扭捏作态,极力展示自己的魅力(图4-3-15)。

图4-3-14 《大力水手》(1)　　　　　图4-3-15 《大力水手》(2)

《白雪公主》中的皇后(图4-3-16)不只是一个恶毒、虚荣的女人,她的最终目标也不是杀死白雪公主。在片中,她说自己要成为最美的女人。那么,她为什么要成为最美的女人呢?虽然片中没有提及,但是从皇后与白雪公主的关系(继母与继女)我们可以推断出,她与白雪公主也许要争夺国王的爱,所以她想要除掉白雪公主;又或者成为最美的女人将获得某种特别的地位。这一切都解释了,她执着要除掉白雪公主的原因。

无论是电影、动画,还是小说,都要先有戏剧冲突,才能有精彩的故事。故事中的冲突可以归纳为三种:角色与角色之间的冲突、角色心理上与自己之间的冲突、角色与其所处环境之间的冲突。在每一个故事中,这些冲突常常是同时存在的,这要求动画师要对每一段情节进行分析。

动画电影《狮子王》(图4-3-17)中,辛巴离开王国,在外漂泊时,一路历经艰辛,这时是辛巴与环境之间的冲突;辛巴长大后,没有勇气回家,这时他不停地斗争,战胜了自己,这是辛巴与自己的内心发生的冲突;辛巴回到自己的王国,与刀疤抢夺王位,他们之间存在的就是角色与角色之间的冲突。

《千与千寻》(图4-3-18)中的千寻为了救回父母,在充满危险的浴室工作,这时她与周围的环境发生了冲突;在这个大的冲突中,千寻遇到形形色色的妖怪,这就是她与其他角色之间的冲突;同时,千寻从一个胆小的小女孩儿逐渐变得坚强勇敢,这是她不停地战胜自己的恐惧和懦弱的结果,是她与自己内心发生的冲突。

图4-3-16 《白雪公主》中的皇后

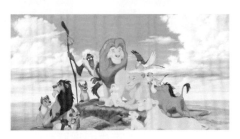

图4-3-17 《狮子王》

图4-3-18 《千与千寻》

对于观众来说,角色自己与自己的冲突是最有趣、最能打动观众的。好莱坞的英雄电影非常擅长制造这种冲突。尤其是英雄电影的主角,总是处在自己与自己的冲突中,而千奇百怪的敌人只是他们战胜自己的途径而已。蝙蝠侠最大的敌人是自己内心在童年时留下的阴影;蜘蛛侠最大的挑战是让自己相信自己有能力保护身边的人;绿巨人害怕伤害身边的人,想要战胜自己变身时的野性;钢铁侠要不断提升自己的装备,才能相信自己真的是一个超级英雄;绿箭侠对自己的身份充满了怀疑,不知道自己到底是暴力执法者还是正义的化身。为角色设定这样的冲突,是为了使他们不只是简单的战无不胜的超级英雄,而成为具有人性、思想、弱点的"人"(图4-3-19)。

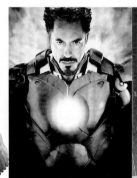

图4-3-19 好莱坞电影中的超级英雄

分析故事情节是在实际表演设计之前至关重要的一步,找到角色的原始需求和每段情节的冲突类型,从而对故事和角色有更为深入的了解,可以帮助动画师找到动画角色的表演方式和故事情节的表现重点,使角色设计动作和表演时目的性更强,更准确地找到观众与角色之间产生心理联系的渠道,从而打动观众。

> **小练习**
>
> 1.分析动画《智能大反攻（The Mitchells vs. The Machines）》中的角色和故事，找出故事中父亲和女儿的原始需求和片中的戏剧冲突的类型。
> 2.分析前一节中设计的故事情节，找出每个角色的原始需求和片中戏剧冲突的类型。

### 4.3.3 表演体验

在某些书籍和资料中，动画师的表演体验被称之为"动画表演"，这是因为这一步骤是在动画设计过程中与"表演"关系最为紧密的一步。在这一步骤中，动画师像演员一样投入角色和情节中，进行表演并录制下视频以供进一步的参考。

如同在前文中提到过的，动画师的表演与演员的表演是有一定区别的。除了动画师与演员的专业背景、表演目的不同之外，在表演过程中的工作方式其实也是不同的。作为演员，要求每一次的表演都要投入地去体验角色的内心，而由潜意识引领自己进行肢体的动作。而对动画师来说，这只是第一步，动画师的最终目的，是要理解表演过程中所作的动作，所以动画师在每一次表演后都要对自己的肢体动作做出分析，哪些动作是好的，哪些动作是不好的。除此之外，动画师也要对表演中的动作做出多种不同的尝试，以寻求最有利于表现角色的动作进而运用于动画中。

动画师的这一表演工作方式，在演员看来也许并不是真正的表演。对于这种表演流派，《演员的自我修养》一书中总结到："在这个艺术流派中体验过程不是创作的主要方面，而是演员以后工作的准备阶段之一。这个工作就是寻找舞台创作的外部形式，从而清楚地解释他的内部内容。演员在这样的探索中，首先是寻找自己，尽量真正地感觉、体验他所饰演角色的生活。但我重复一点，他不能在演戏时，不能在创作时做到这一点，而只能在家里或者排演时做到。"这种表演方法是斯坦尼斯拉夫斯基的表演体系所不承认的，但是却很接近动画师的表演体验过程。

对于大部分还不能完全"解放天性"的动画师来说，进行表演体验的第一步，可以先寻找一个合适的场地。没有人的房间、空地等地一方面能够提供足够的表演空间，另一方面又不用担心有人在旁边旁观而影响动画师的表演发挥，是比较理想的场地（图4-3-20）。除此之外，还应该准备好相应的拍摄设备，以便将表演的过程拍摄下来留作后用。

图4-3-20　表演体验的场地

图4-3-21　拍摄设备

尽管固定好三脚架上的手机、相机，就可以在一个人的情况下将表演录制完成（图4-3-21），但是，还是建议录制由团队成员一起进行。成员之间可以通过讨论互相激发表演的灵感，不同的成员可以轮流对同一段情节进行表演体验，以探索更多表演方式的可能性。总之，录制的表演参考视频越多、越丰富，对下一步中动画设计的帮助越大。

通过不同动画师对同一个镜头中动作的表演体验，可以使制作镜头的动画师获得更多的灵感与启发。图4-3-22中第一行三个动画师不但运动风格不同，而且由

图4-3-22　动画师进行表演体验

于对角色和情节的理解不同,自身的性格和生活经验也不同,所以对角色的面部表情做出了不同的表演。第一张图中的动画师表情看上去更加小心谨慎;第二个动画师的表情使他看上去似乎已经失去了控制,而伸出的舌头看上去有点神经质;第三个动画师则面带笑容,所表现的角色很享受这段故事情节中的刺激感。

图4-3-22中第二行站在地上的动画师的身体姿势和重心都不同,第一个动画师身体后仰,看上去更加疯狂和夸张,而第二个动画师的整个身体前倾,表现出了更多的专注和力量感。不同的表演表现出了不同的角色情绪。这些不同的尝试,都为动画师提供了更多的可能性,以便动画师在其中进行选择,或者将不同表演方式进行结合。

而通过最终动画的截图(图4-3-23),能够看出动画师在实际设计这段动画时,结合了前面几个动画师表演的特点,并对其进行了夸张,最终设计出了更加有趣的动作。

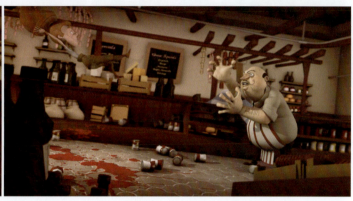

图4-3-23　根据体验设计的动画/《别碰火腿(Hams Off)》

在表演中,为了达到尽量真实的表演效果和帮助动画师进入角色,可以简单地布置场景、道具。比如,要表演角色穿行在丛林中的情节,可以摆上椅子来代表树木;表现头戴钢盔的武士,动画表演时可以戴一顶帽子;表现身材肥胖的角色,可以让动画师在身上背上一定的负重物体来模拟肥胖的感觉;表现角色摔手机的动作,可以找一个纸盒子之类的东西用来代替手机,等等。

为了表现出动画中角色身负重物的感觉,在表演时动画师背上了沉重的椅子,来模拟角色的动作(图4-3-24)。

动画中,坐在座子上的角色是一个身材肥胖的男孩,而为了模拟他臃肿的肚子,动画师在身体前面挂上了书包,来体验"大肚子"的感觉(图4-3-25)。

表演场地、表演道具都只是表演体验的客观条件,而动画师若要真正走进角色的内心,感受角色的表演和动作,为设计工作提供真正有帮助的视频素材,则需要坚持在生活中观察身边的人和事,在表演中不断摸索、练习,提高自己的表演水平。

> **小练习**
>
> 继续前两节练习中的作业,就其中的故事和角色进行表演体验并拍摄下来。进行多次表演体验,尝试不同的表演方式,并与同学或朋友分享、讨论。

 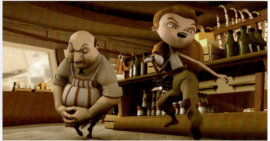

图4-3-24　动画师表演与动画角色设计（1）/《别碰火腿》

 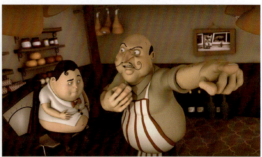

图4-3-25　动画师表演与动画角色设计（2）/《别碰火腿》

### 4.3.4　参考资料的收集

动画片中的角色和他们的动作、行为千奇百怪，而动画师却只普通的人类而已。那么，作为普通人的动画师是如何知道这千奇百怪的角色应该怎样运动和表演呢？

前一节提到的表演体验是重要的方法之一。动画角色并不总是真实的人类，而可能是一只恐龙、一个台灯、一棵小草，但这并不影响动画师去表演、体验角色的动作和感觉，感性地去理解和认识角色的表演。比如动画师杰夫·盖博（Jaff Gabor）为了设计角色表情和动作，亲自去模仿恐龙、大象（图4-3-26、图4-3-27）。

图4-3-26　杰夫·盖博模仿恐龙的表情　　　　图4-3-27　杰夫·盖博模仿大象走路

如图4-3-28所示，虽然设计的是鱼类角色，但是动画中的鱼是拟人化的鱼，它的表演还是按照人类的表情、动作来设计的。如果完全按照真实鱼类的行为去设计（鱼的表情当然不算"丰富"），观众会觉得无聊甚至根本就不可能看懂。

有些非人类角色在形态上是拟人化的，他们拥有与人类基本相同的身体，只是头部被设计成了某种生物，或者在身上加上了某种生物的生理特征。对于这类角色的表演体验，基本与人类角色无异，动画师可以基本把他们当作人类角色进行表演，只需在表演中加入代表这种生物的某些特殊动作，并在设计动画时进行处理即可。

这些非人类的角色，特别是动物角色，保留了较多本物种的特征，他们更多的是在性格和表演上进行拟人化的处理（图4-3-29～图4-3-32）。

在设计这类非人类角色时，除了通过表演体验角色的情感和内心，获取对角色的感性认识之外，动画师还应该尽量全面和详细地掌握该种角色、生物的运动特性和习惯。人类是很难像鱼一样在水里游泳的，动画师可能甚至根本不会游泳，但是这并不代表动画师不能制作鱼类角色。在动画《海底总动员》（图4-3-33）中出现的绝大多数都是海洋生

图4-3-28 《海底总动员》中鱼的角色设计

图4-3-29 拟人化的生物角色

图4-3-30 《Cocotte Minute》中的鸡　　图4-3-31 《鸟！鸟！鸟！》中的小鸟　　图4-3-32 《赛车总动员》中的闪电麦昆

图4-3-33 《海底总动员》中的鱼　　图4-3-34 种子从破土而出到逐渐长大

物，动画师为了给这些海洋生物制作动画，一定要完全理解它们的运动方式，在水中如何游动，如何扭动身体，如何摆动鱼鳍，等等。除了不能真的变成一条鱼之外，动画师在理论上，应该已经具备鱼的能力了。

动画师将自己的表演体验、感性认识，与其所设计运用的生物的运动方式、习性结合在一起，通过这种方法制作出的角色，具备这种生物自身的特点，所以可以很容易被观众识别出来。同时，该角色也拥有人类的情感和动作，进行拟人化的表演，观众就会与之产生共感。

例如，为了设计小草生长的动画，动画师首先要收集真实世界中小草生长的图片和视频作为参考，掌握小草的生长规律。从图4-3-34、图4-3-35中，可以看到种子从破土而出到逐渐长大整个过程中的各个形态。

然后，动画师对这段动画进行表演体验，用人类的肢体来模拟小草生长的过程，同时赋予它人类的感情和性格特征。这个过程可能要进行多次，以便动画师更好地体会小草生长的状态，寻找更多表演的可能性（图4-3-36）。

将真实小草的生长规律与动画师为其设定的性格与情节相结合，就可以着手设计关键帧了（图4-3-37）。

在为动画角色设计特殊动作时，动画师通过自己的表演来获取的素材有可能难以满足参考需要。动画角色如需要在片中表演一段舞蹈、武术等高难度动作，对动画师来说就需要进行更多的资料收集了。在动画制作过程中，由于动画师必须仔细设计、调整角色身体在运动中每一个部位的角度、时间，所以动画师必须去学习并完全掌握这些动作的原理。

制作图4-3-38中的角色在柜台上奔跑的动作来自跑酷运动中的"Wall Run"，意为在墙上奔跑。对于动画师来说，为了设计这段动画去学习跑酷是不可能的，亲自掌握这种动作

图4-3-35 植物生长参考

图4-3-36　动画师对小草的生长进行表演体验

图4-3-37　小草生长动画/王永鑫

图4-3-38　《别碰火腿》

也有相当的难度。但动画师要先寻找这种动作的视频和参考资料（图4-3-39），甚至参考资料，了解这种动作的原理和动作步骤，才能够制作出真实可信的动画。

图4-3-39　跑酷动作参考

总之，面对高难度的动作，受自身身体条件等方面的影响，动画师虽然在现实中自己不能做到动画角色要做的动作，但是在理论上，动画师应该能够对其完全掌握。

另外，动画师通过速写的方法，学习和理解舞蹈动作，对动画表演的设计与创作有很大帮助（图4-3-40）。

图4-3-40　研究舞蹈动作的速写/《素描之旅（Sketch Travel）》

### 4.3.5　动作分析

在掌握了大量的参考资料、视频后，动画师就应该开始着手分析这些资料了。在动画发展的初期，艺术家们为了研究人体、动物运动的原理，拍摄了大量人体运动的视频和照片（图4-3-41）。

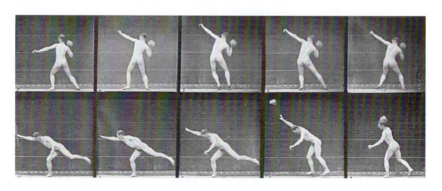

图4-3-41　动作分析照片

**知识拓展**

  1872年的一天，在美国加利福尼亚的一个酒店里，斯坦福与科恩围绕"马奔跑时蹄子是否着地"发生了争执。斯坦福认为，马奔跑得那么快，在跃起的瞬间四蹄应是腾空的，而科恩认为，马要是四蹄腾空，岂不成了青蛙？应该是始终有一蹄着地。两人争执不下，争得面红耳赤，谁也说服不了谁。于是两人就请英国摄影师麦布里奇做裁判，可麦布里奇也弄不清楚，不过摄影师毕竟是摄影师，点子还是有的，他在一条跑道的一旁等距离放上24个照相机，镜头对准跑道；在跑道另一旁的对应点上钉好24个木桩，木桩上系着细线，细线横穿跑道，接上相机快门。一切准备就绪，麦布里奇让一匹马从跑道的一头奔到另一头，马一边跑，一边依次绊断24根细线，相机就接连拍下24张照片，相邻两张相片的差别都很小。相片显示：马在奔跑时始终有一蹄着地，科恩赢了（图4-3-42）。

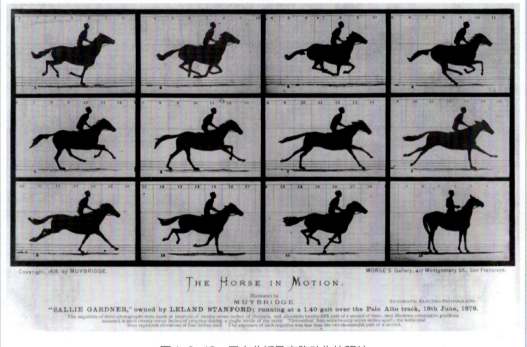

图4-3-42 用来分析马奔跑动作的照片

  保证动作中运动规律的正确性是动画设计最基本的任务，马怎样跑、人怎样站起来、女人怎样甩头发、战士如何挥动刀剑，这些都需要动画师对参考视频进行详细的分析。那么应该怎样分析动作呢？

  在前文提到的《Wall Run》里角色在墙上奔跑的例子中，动画师需要将整个动作进行详细的分析，包括应该何时起跳、起跳的角度是怎样的、哪一只脚先踩在墙上、在墙上时身体如何保持平衡、在墙上一共踩几次，等等。另外，还应该掌握此动作的技术要领和注意事项，以便真实、完整地将其在动画角色身上再现出来。

**知识拓展**

技术要领：
1. 以对角线角度向墙奔跑，保持速度。
2. 向墙跳起。
3. 将一只脚踩在墙上，并向前和向上用力。
4. 转动身体，保证面朝奔跑的方向。

提示：
1. 双脚可轮流在墙上踩踏多次，延长在墙上保留的时间和移动的距离。
2. 使用多种动作保持身体平衡。

注意事项：
1. 如第一只脚在墙上的位置太低，则可能下滑，导致身体撞在墙上。
2. 在墙上时保持身体后倾，如距墙太近会破坏身体运动的势能，使向前运动的动势变成向上的动势。
3. 避免表面过于光滑的墙面。

对于运动幅度比较大的动作，首先应该分析出身体重心和身体大的方向变化。在每一段动作中，重心和身体的运动方向决定了角色在画面主要的动画效果。如果角色的动作变化较大，那么观众会有不安定感和运动感，反之则具有稳定感。通过这种方法设计不同的运动方式，即使在时间较短镜头中，也可以将角色基本的情绪和故事的情节传达给观众。

图4-3-43中，通过角色不停地跳跃和来回踱步的动作，以及简单的快乐的表情，观众就可以感受到角色欢快和激动的心情。图4-3-44中，动画师的表演表现了失恋后的痛苦。人物身体蜷缩，动作速度快而有力，并且一直注视面前的地面，表现出内心的痛苦和愤怒感。身体虽然一直处于运动中，但是重心一直处于较低的位置。

即使是比较缓慢、幅度较小的身体动作，也常常伴随着身体重心的变化，这种变化

图4-3-43 《研究生通知书》/朱珂　　　　图4-3-44 《失恋》/葛浩

使身体可以呈现出不同的状态。比如在角色之间对话时，通过重心的变化，就可以使角色的潜台词在内向与外向之间进行转换，增加表演的趣味性和生动性。如图4-3-45所示，这段动画中，米老鼠在说话的同时，身体的重心在两只脚上来回转换。通过这样的表演设计，一方面丰富了画面，在视觉上为观众带来变换和新鲜感，在较为固定的画面中保证观众注意力的集中；另一方面，通过身体姿势的变化表现对白的内容，增强观众对内容的理解，在角色说较为重要的对白时，通过角色的身体姿势对对白内容进行强调。

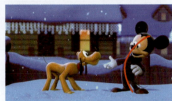
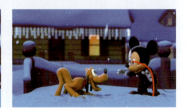

图4-3-45 《米奇过圣诞》

重心产生变化，必然导致身体通过四肢的动作来保持平衡，否则人就会摔倒。在保持平衡的动作中，起首要作用的就是双腿和双脚。很多时候，重心就是在人的双腿之间来回移动、切换的（图4-3-46～图4-3-48）。

例如人的跑步动作，其实就是不停地把身体向前扔出，再向前迈腿防止摔倒，然后再向前扔出，如此这样反复的过程。在这个过程中，重心一直在身体前面部分，才使得人不停向前跑动（图4-3-49）。

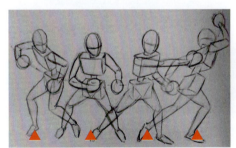
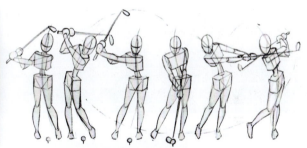

图4-3-46 击拳动作，重心从一只脚移动到两腿之间，再移动到另一只脚上

图4-3-47 准备挥动球杆时，重心从两腿中间，先移到一侧，球杆挥出时，重心再移动到另外一侧

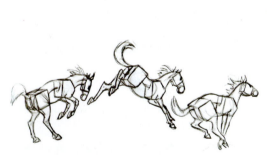

图4-3-48 马在跳跃时，重心从后腿移动到前腿上

图4-3-49 动画中的奔跑动作

在小幅度的动作中，双腿的动作常常被忽视。在初学者制作的或一些成本、质量不高的动画作品中，动画角色的表演给人以死板、僵硬的感觉，其实是因为动画师没有仔细分析角色身体重心的变化，让角色在表演中一直固定在一个位置，双腿也没有自然地配合重心的变化。

在日常生活的对话中，人类的动作也许不如动画中角色的动作夸张、频繁，但也是常常发生的。在公共场所观察周围聊天的人，会发现人们会根据对话内容的变化改变身体的动作。即使内容没有引起身体的变化，人类也会经常变换姿势来避免肌肉长时间保持一个姿势而导致的疲劳（图4-3-50）。例如《马达加斯加3》中，一边说话，一边转身，然后向镜头走来的狮子艾利克斯，情绪随着走近镜头而变得越来越强烈（图4-3-51）。

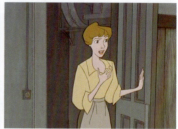

图4-3-50 《101只斑点狗》

图4-3-51 《马达加斯加3》

除此之外，人的双臂也在保持平衡中起着重要的作用，如同走钢丝的运动员一样，双臂位置、角度的调整使身体保持平衡，避免摔倒。

除了动作的正确性，动作的分析还要为动画中表演的情感表达效果服务。在设计动画之前，首先要分析角色在这段情节中情感的发展，划分情感的主要段落。其次，要根

据不同段落的情感，为角色设计主要的姿势。一段动画表演，是由几段不同的情感段落组成的，角色在每一个段落中都有一个主要的感情。

在图4-3-52《玩具总动员2》的这段表演中，玩具小人翠丝本以为有了胡迪就可以一起被博物馆收藏，但是听说胡迪不能去，情绪发生了一系列的变化。这一段中，翠丝的感情变化可以概括为：兴奋—吃惊—失望—伤心—愤怒。

图4-3-52 《玩具总动员2》

为了制作这段动画，动画师必须先根据剧本和表演参考视频概括出翠丝的感情变化，再根据这几个阶段的感情设计出能够代表这种感情的姿势。在这个例子中，翠丝听到胡迪不能去博物馆的消息后，先是身体前探，手捂嘴巴，表示吃惊。然后身体向后，低头，目光向下，手放在胸口上，露出了失望的神情。失望过后，又双手掩面哭了起来。最后，经过一番挣扎和纠结，她变得愤怒、不满，身体再次向前探出，眼睛直视胡迪，双手摊开表示质问。这几个姿势在表演中起到了至关重要的作用，它们能够符合人类普遍的行为习惯，易于被观众识别和理解，能够直接与观众的感情产生联系。

所以，分析出角色的感情段落对于下一步动画的设计制作至关重要，通过分析角色的情感段落变化，可以使动画师对将要进行的姿势、动画设计工作心中有数，思路清晰，大大提高工作效率。

在动画表演中，即使一个镜头中只有一种情绪，动画师为角色设计的情绪发展过程也应该具备"接收信息—处理信息—对信息作出反应"的完整过程，正如艾德·胡克斯（Ed Hooks）在《动画师的表演（Acting for Animator）》中提到的"表演即反应（Acting is Reacting）"。如果没有外界的信息对角色进行刺激，角色的情绪就变得突然、莫名其妙。把这个反应过程呈现给观众，可以帮助观众看懂动画角色的表演，理解角色的表演，这种运用其实也是运动规律中预备动作的一种运用。

皮克斯的动画电影《超人总动员》（图4-3-53）中，男孩儿听到可以跟女孩儿约会的消息，先是没有反应过来，想了一会儿以后变得很高兴，露出快乐的表情，再经过进一步的思考后，赶快对女孩儿说了自己对约会的计划，好像生怕女孩儿会改变主意似的。这样的一段表演，在功能上更容易被观众理解。同时，这种对信息处理、反应的过程与人类的感情更加接近，这样的表演使得动画角色更加真实、可信。

图4-3-53 角色"听到信息—高兴—反应"的过程/《超人总动员》

> **小练习**
>
> 分析在前一节中所拍摄的表演参考视频,找出自己或视频中的人在表演时身体重心、方向和平衡方式的变化,用速写的形式表现出来。

## 4.3.6 设计关键帧

设计关键帧,是角色动画制作过程中最为重要的一步。在动画制作时,前期的资料收集工作是为了为这一步提供足够的参考,建立动画师对动画的理解,后面的中间帧和动画细节调整的工作又建立在这一步的工作基础上。

图4-3-54 《恐龙葛蒂》

关键帧可以起到什么样的作用呢?在动画发展的早期阶段是没有关键帧的。早期的动画制作方式是"单向顺序(Straight forward)"的制作方式,动画师从动画的第一帧开始,按照排列顺序依次完成动画的绘制。这种方法现在仍然在一些艺术性和实验性较强的动画作品中被沿用,因为它的最终效果更加随意,更加充满想象力。《恐龙葛蒂》(图4-3-54)是1914年由美国卡通画家温瑟·迈克(WinSor McCay)绘制的,是世界上最早的动画片之一,在其中已经开始采用关键帧技术。

随着动画工业的发展,单向顺序的画法逐渐难以满足动画制作和生产的需要,从而出现了关键帧画法。由于单向顺序本身的特点,动画师难以对动画镜头的整体时间和动作效果进行控制,不能提前设计好角色动作的时间长短、幅度、位置。同时,一部动画需要成千上万帧动画组成,而如果这些都由专业水平较强的动画师完成,时间、经济成本都比较高。于是动画公司和动画师们发明了关键帧的画法。

在绘制动画时,由动画师绘制角色动作的第一帧和最后一帧,并计算好两个关键帧之间需要多少个中间帧,然后由水平和薪酬都较低的助理动画师来绘制较为简单和机械的中间帧。引入了关键帧的制作方法后,动画师只需绘制动画的关键帧,而相对简单的中间帧的绘制工作可以交给助理动画师,时间和经济成本都大幅降低。水平较高的动画师则可以把精力更多地放在设计更有创意的角色表演和绘制更高质量关键帧的工作上,动画的质量得以保证,制作的速度也大幅提高了(图4-3-55、图4-3-56)。

图4-3-55 《Big Bang Big Boom》/BLU

（1）关键帧草图

经过对参考资料的分析，以及对角色情绪和动作的分析，设计好基本的表演段落，就可以开始着手画关键帧的草图了。这个阶段的草图并不是最终的关键帧，所以可以画得相对简单甚至潦草一些。本阶段的重点是尝试角色在表演中动作的各种可能性，同一个情绪可以尝试多种姿势，在其中寻找最有表现力、最适合角色和情节设定的姿势（图4-3-57～图4-3-61）。

在草图绘制的过程中，动画师还要对收集的参考资料（自己拍摄以及收集的视频、图片等）进行处理。受表演水平和动画师身体素质等方面的限制，动画师自己的表演参考和和搜集来的参考资料常常不能达到动画角色表演所需的姿势夸张和表现力。动画师应该在绘制草图的阶段对从参考资料中挑选的姿势进行进一步的创作（图4-3-62～图4-3-64）。

在设计表演动作时，应参照第3章中关于角色姿势设计的内容，除了表演的叙事性，同时也兼顾角色的视觉性，使角色的动作在视觉上能够吸引观众（图4-3-65）。

图4-3-56 动画帧/《动画剖析》

图4-3-57　动画草图/卡洛斯·巴埃纳

图4-3-58　动画草图/《飞屋环游记》　　　　图4-3-59　动画角色/《美食总动员》

图4-3-60　动画草图/《功夫熊猫》

图4-3-61　动画草图/《疯狂原始人》

图4-3-62　参考资料进行草图绘制（1）/
《力量——动画速写与角色设计》

图4-3-63　参考资料进行草图绘制（2）/
《力量——动画速写与角色设计》

图4-3-64　参考资料进行草图绘制（3）/
《力量——动画速写与角色设计》

图4-3-65　草图绘制/《美食总动员》

时间较长、动作较为复杂的表演，其肢体的各部分在表演过程中要进行较为复杂的动作。在这种情况下，其动作分析与动作草图可以同步进行，从而加深对动作的理解，同时作为动画师在设计关键帧、制作动画时的提示。在图4-3-66中，动画师从两个视角对角色的动作进行了绘制，并且对角色身体跟部分的动作做了详细的标注。

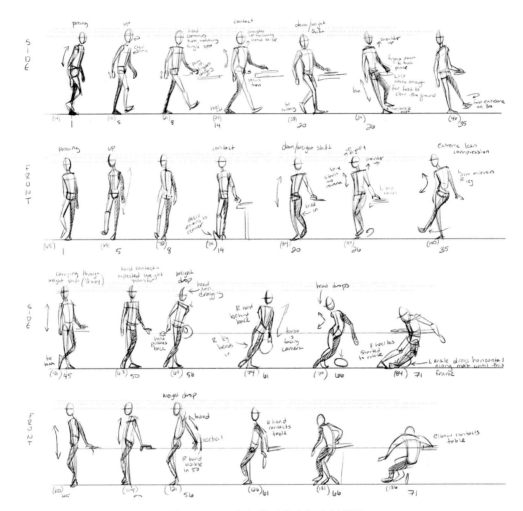

图4-3-66　详细的动作步骤分析草图

图4-3-67　关键帧/《美食总动员》

（2）关键帧

　　关键帧是角色表演设计中最后也是最为重要的步骤，它决定了角色表演的最终效果和质量。初学者常常对这一步感到无从下手。但是，只要做了充分的研究和准备工作，动画师应该能够做到对表演心中有数，接下来是把自己脑中的想法表现出来，关键帧的设计也就水到渠成了（图4-3-67、图4-3-68）。

　　在关键帧阶段，除了角色姿势的表现

力和叙事性之外，动画师还要考虑动作的时间和速度。关键帧间隔的时间和运动的距离决定了动作的速度。有时，每一个姿势单独看都很好，但是间隔的时间太短、幅度太大，表演看上去就会显得混乱而无序，无法阅读；而如果速度太慢，则会拖沓、令观众困惑，即使观众有耐心看完并且看懂角色的表演，也会逐渐失去观看下去的兴趣。

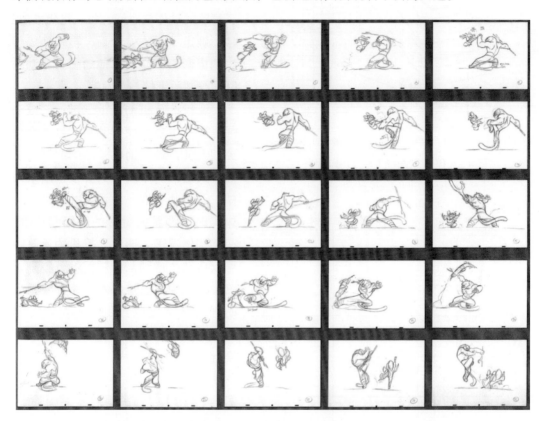

图4-3-68　关键帧/《功夫熊猫》

时间的控制在传统二维动画、逐帧数字动画和定格动画中是通过摄影表来实现的，动画师在绘制关键帧的同时，用秒表等方法计算、设计出关键帧之间的时间和所需中间帧的数量，然后标记在摄影表（表4-3-1）上，以供绘制中间帧时使用。图4-3-69、图4-3-70为实际工作中的摄影表。

表4-3-1　常见摄影表格式

| 动作 | 对白（发音） | 5 | 4 | 3 | 2 | 1 | 背景 | 摄像机 |
| --- | --- | --- | --- | --- | --- | --- | --- | --- |
|  |  |  |  |  |  |  |  |  |
|  |  |  |  |  |  |  |  |  |
|  |  |  |  |  |  |  |  |  |

说明：摄影表中，每一横行代表动画中的1帧，24行为1秒。
　　　动作栏，用以设计、规划动作和姿势。
　　　对白（发音）栏，将角色的对白，按照单字或分解的发音，记录在此栏，也可用以记录音乐。
　　　1～5动画栏，计划不同对象、级别的动画的时间。
　　　背景，记录动画中背景的运动。
　　　摄像机，记录摄像机的运动。

图4-3-69 动画栏1～5可以用来记录不同层级的动画

摄影表的形式可根据不同的项目要求进行调整。图4-3-71是动画师在为动画片《Ballet-Oop》设计舞蹈动画时使用的摄影表。该表精确记录了舞蹈的动作与时间，每一格代表2/3秒。确定了动作设计后，再转换成传统的摄影表，交由其他动画师和动画助理绘制关键帧与中间帧。

现代计算机动画（三维、二维动画等形式）技术使得动画的制作变得更加方便，甚至简化了动画的制作流程。关键帧与中间帧的界限也渐渐模糊。动画师可以一边设计关键帧，一边实时地调整关键帧的时间和速度。在某些情况下，通过计算机的计算就可以自动生成动画的中间帧，特别是三维动画中，已经基本不需要专门的助理动画师逐张绘制中间帧，三维动画师自己就可以完成动画表演从设计到制作的过程，更加完整地控制动画的细节和质量（图4-3-72～图4-3-75）。

无论是何种形式和制作手段，关键帧的设计过程中最重要的依然是"设计"。动画师在设计关键帧时，可参考本书第2章中对动画表演和姿势的讲解，注意姿势的叙事性和视觉性等特点。

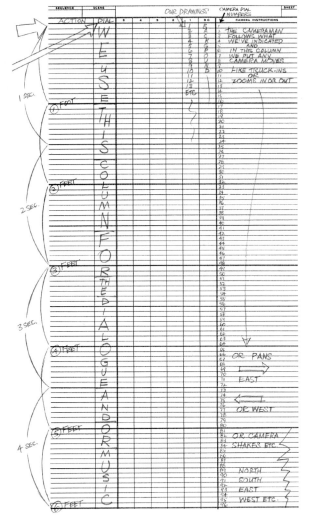

图4-3-70 摄影表/《动画师生存手册》

### 小练习

继续完成前几节练习中的故事，参照所拍摄的参考，设计完成所有的关键帧。尽量使用在纸上或用手绘板绘制关键帧，不要在Flash、Maya等动画软件直接制作。

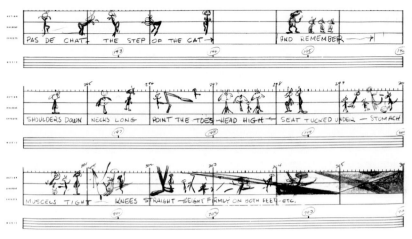

图4-3-71 摄影表/《现代卡通（Cartoon Modern）》

图4-3-72 三维动画关键帧/牛山雅博

图4-3-73 三维角色奔跑关键帧

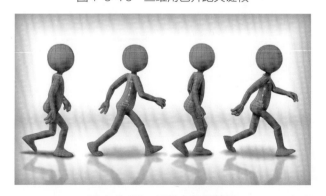

图4-3-74 三维走路关键帧

图4-3-75 三维角色表演关键帧/《驯龙高手》

## 4.3.7 制作动画

完成关键帧的设计后进入动画制作阶段。在此阶段中,动画师对动画不断地进行调整和修改,逐步添加动画细节。丰富的动画细节可使角色的表演更具趣味性和观赏性。

在动画《章鱼之战(Tako Faito)》(图4-3-76)中,动画师为角色的身体添加丰富的变形,形成了流畅的动画曲线,增添了视觉上的速度感与运动感。

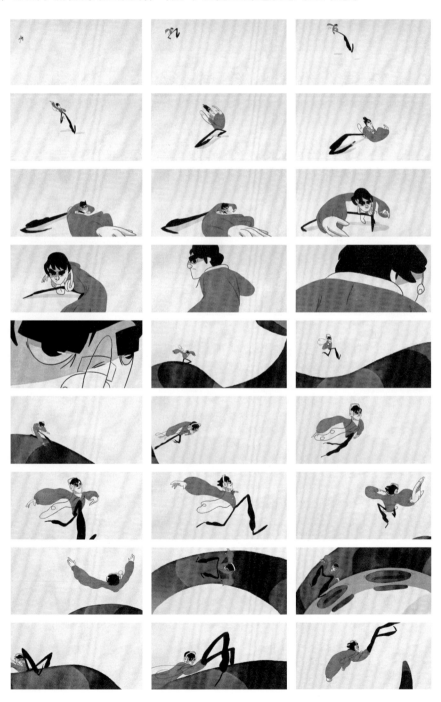

图4-3-76 《章鱼之战》

除了关键帧之外，在中间帧中增加更多的动作细节与变形，可以为动画带来趣味性。图4-3-77《马达加斯加3》的动画中，狮子艾利克斯落地又弹起时，几乎每一帧都有拉伸、扭曲等变形，使这个弹跳动作看起来充满弹性，有极强的卡通风格，从而使角色更加有活力。

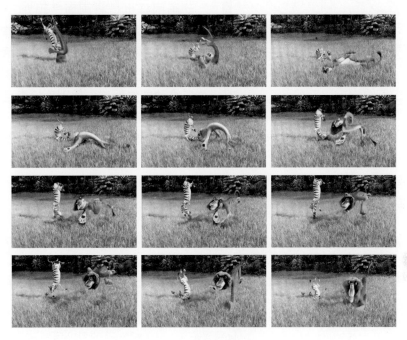

图4-3-77 《马达加斯加3》

二维逐帧动画在制作阶段要保证严格执行摄影表，并且根据最终效果及时进行调整。在传统的动画流程中，要使用动检设备对关键帧和初步完成的动画进行检查，而随着计算机和数字动画的大量普及，使用动画软件的功能对动画的效果进行预览和检验已经非常简单了。分布在时间线上的动画可以随时进行预览和播放，以便动画师进行调整（图4-3-78～图4-3-81）。

图4-3-78　Flash软件界面的时间线

图4-3-79　Toon Boom Harmony软件界面的时间线

图4-3-80　Flash动画预览窗口

相比二维动画软件，三维动画软件功能更多，学习、掌握的难度也更大，但是在动画制作中的制作流程和思路是基本相同的。简单来说，三维动画是以手绘的关键帧为基础，将其在三维动画软件中进行制作，并不断加入动作细节，调整时间即可。

图4-3-81 Toon Boom Harmony动画预览窗口

需要强调的是，三维动画在制作技术上与二维动画不同，同时由于三维立体电影技术的普及，甚至在播放时也实现了更为立体的效果。但是对于观众来说，三维动画同样也是将画面呈现在二维的电影、电视、电脑等设备的屏幕上，其最终的呈现形式与二维动画是相同的。所以，动画师在设计、制作三维动画时，依然应该以二维动画的标准、规则来检查自己的作品。在工作中，虽然要在立体空间和多个视图中对角色的身体进行控制和调整（图4-3-82），摄像机视图一定是评判角色动作的最重要的标准。有时为了满足摄像机视图中姿势的视觉需要，即使角色的姿势在其他视图中是不合理的，动画师也应该尽量以摄像机视图的效果为准。

图4-3-82 Maya界面与多个视图、编辑器

三维动画的制作流程中一般没有中间帧的制作环节，物体的运动速度变化可由动画曲线控制（图4-3-83、图4-3-84）。通过调整物体运动曲线的形状，可以实现物体不同状态的运动（图4-3-85）。运动曲线在三维动画中运用广泛，通过不同曲线的组合，可以产生丰富多变、生动活泼的运动。

动画曲线的调整有几个基本原则。

① 曲线类型原则

大多数三维动画师遵循与二维动画类似的制作顺序和原理。所以，在初期制作关键帧时，很多动画师为了把精力放在关键帧姿势的设计上，将角色的动画曲线类型设定为"阶跃（Stepped）"模式。当关键帧完成后，再根据动画效果对关键帧的间隔时间进行进一步的调整。阶跃模式曲线的关键帧在播放时，角色的动画效果类似于传统二维动画，不会自动

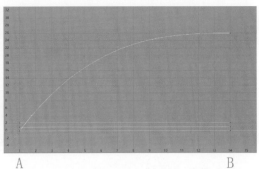

图4-3-83　加速时，A点到B点间，数值在单位时间内变化越来越大

图4-3-84　减速时，A点到B点间，数值在单位时间内变化越来越小

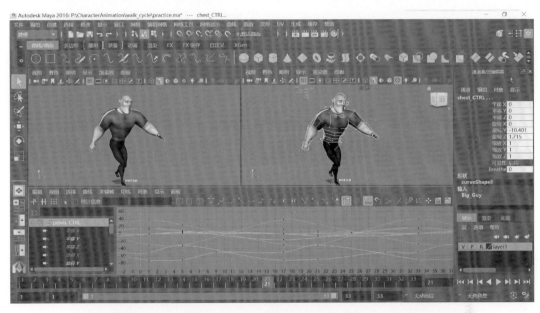

图4-3-85　控制器上的曲线数值形成了角色真实、自然的动画

产生中间帧，这样的方式更有利于动画师对姿势和整体时间的把握（图4-3-86）。最后，等关键帧的大概时间调整完成后，动画师才会把曲线的类型切换为"样条线（Spline）"模式，以得到流畅的动画效果，并对曲线进行进一步调整，如曲线形状、增减线点等，来调整动画的细节（图4-3-87）。

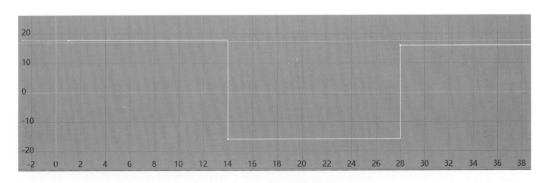

图4-3-86　阶跃模式曲线（Stepped）

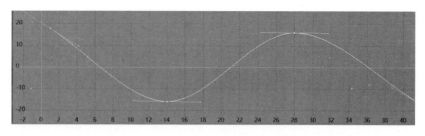

图4-3-87　样条线模式曲线（Spline）

② 曲线点原则

曲线是由一个个关键帧的点组成的，这些点在曲线编辑器中的编辑方法与平面软件中的贝兹曲线类似。在绝大多数情况下，每个控制点两侧的手柄应该是连接在一起、呈圆滑状态的（图4-3-88），只有在物体出现突然改变运动方向、速度的情况下，这些手柄才会被打断，呈现尖锐的曲线形状（图4-3-89）。

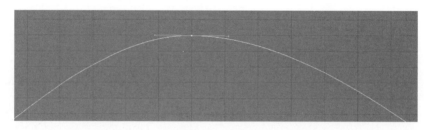

图4-3-88　两侧手柄连接在一起的点，曲线是光滑的，物体的运动状态是流畅的

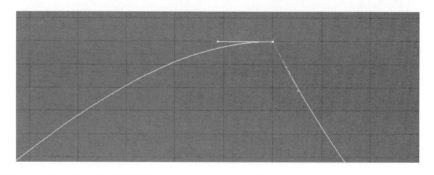

图4-3-89　两侧手柄被打断点，曲线是折断的，物体的运动状态会出现突然的变化

③ 曲线原则

在第2章中曾经提到过，与机械不同，生物的动作和运动绝大部分都是变速运动（加速、减速等），所以在动画表演中，角色肢体每一个部位控制器的动画曲线应该呈曲线状态，以实现运动的变化和表演的丰富性。

> **小练习**
>
> 完成前面练习中原创动画的制作，可用二维、三维等方法，形式不限，如使用Flash软件的原件动画或Toon Boom Harmony软件的剪切动画进行制作，尽量逐帧调整动画效果。

### 4.3.8 检查角色表演动画

对于普通观众而言，高质量的角色动画看上去显得"真实""自然""生动"，但他们却说不清为什么会这样。而经过长时间的动画工作，动画师具备细微的观察能力，能够在动画快速播放时对动画的各种元素进行观察、检验，可以把这些抽象、感性的形容词翻译成具体的原因，以不断改进角色的表演动画。角色身体运动的速度、幅度、角度、角色的姿势，等等，都是需要检查的内容。

在动画制作的各个阶段，动画师都经常需要对动画进行预览、检查的工作，需要灵活运用各个软件的预览、播放功能。比如Maya的Playblaster（图4-3-90）、Harmony的Play模块，等等。Quicktime等可以对视频进行逐帧播放的播放器，非常方便动画师对动画进行逐帧检查工作。

图4-3-90　Maya的播放预览窗口

动画师应该具备自我检验和集体讨论的习惯。在团队中，每个人都有不同的创意和专业特长，团队成员之间的交流、讨论，可以取长补短，相互激发灵感，对于作品质量的提高具有积极的意义。事实上，讨论应该贯穿在整个动画表演设计的过程中，在每一个步骤中融入讨论，将大大提高作品的质量，同时带来意想不到的效果。

在检查角色表演的视频时，除了检查角色的动作是否真实、自然这些基本要求之外，更应该尝试回答一下这些问题：

① 本场动画的目的实现了么？
② 角色的情绪是什么？
③ 角色的表演是否符合其自身性格？
④ 在所有的表演方式中，这是否是最好的一种？
⑤ 表演是否过于复杂？是否影响了表演最主要的目的？
⑥ 最主要的台词是哪一句？最主要的姿势是哪一个？
⑦ 这部动画的观众是谁？是否会感到乏味？
⑧ 表演是否还能在任何方面进行改进？
⑨ 此段表演与整个片子的风格和叙事节奏是否统一？

如果对每一个问题动画师都能清楚地做出回答，并且确定没有做得不合适的地方，那么此段动画表演就成功了，否则，动画师应该按照具体的问题进行进一步的修改、调整。

## 4.4 动画师应该具备的习惯

动画表演的工作要求动画师具备多方面的专业能力，要对生活和身边形形色色的人有敏锐的洞察力，并把观察所得的经验和资料应用在动画创作中。这种能力可以通过多种方法来进行培养和提高，其中最常见和最有效的方法就是对生活的持续观察和养成随身携带速写本的习惯。

### 4.4.1 观察生活

动画师的工作是"取悦"观众，应该在生活中留意可以取悦观众的素材。生活中处处都有有趣、有意义、有含义的故事、情节在发生，这些都是可以运用在动画中的素材，把这些素材记下来，提炼、概括、夸张之后，就可以变成生动有趣的动画情节、动画表演。观察生活应该是动画师的职业习惯，是在生活的每时每刻都在进行的自我提高。

观察生活，是动画师最基本的职业习惯。动画师工作的对象主要是人。创作的角色是人或拟人化的各种角色，创作作品服务的对象也是人。所以，动画师观察生活的首要对象应该是"人"。动画师应对"人"充满兴趣，生活中的人的一切特点、细节都应该是动画师观察的对象。

动画中的角色各种各样，这些角色和他们在动画中的表演不是动画师们凭空捏造的，他们都是动画师通过观察生活创作出来的。生活是动画师创作永不枯竭的源泉，可以为动画师提供无穷无尽的创作灵感和素材。

生活中处处是各种各样有特点、有趣的人。马路上，每一个人走路的姿势、特点都不同；商场里，每个人关注的商品和反应都不同；餐厅里，每一个人说话和聊天的神情和肢体动作都不同；即使是在教室里，每一个同学听课时的状态也是各不相同的。这些都是动画师应该观察的。

### 4.4.2 动画师的速写本

除了观察，动画师还应该有记录生活的能力和习惯，并且掌握非常有利的工具——速写（图4-4-1）。

与其他美术、设计类专业的设计人员相比，动画师也许不必进行长期深入的素描作业，也不必创作大幅面、色彩丰富的油画作品，但是却必须具备高超的速写能力。动画师要能够在短时间内捕捉到描绘对象的身体造型特征、精神气质，表现出对象的身体动态和动作特点。通过大量的速写练习，动画师应该对人类的动作、姿势具有更强的感受、理解与概括能力，具备更强的设计角色表演的能力。

通过速写，可以记录下生活中见到的有趣的人，或是某个特殊的动作、姿势，将其保留下来，作为将来设计角色表演的素材与参考（图4-4-2～图4-4-5）。或是记录下某个生活的片段，某种体验或感受，因为这些都是对将来设计角色表演有帮助的资料（图4-4-6）。

图4-4-1 动画师要有随时随地速写的习惯/《素描之旅》

图4-4-2 动画速写/《力量——动画速写与角色设计》

图4-4-3 动画速写/《涂鸦（Doodles）》

图4-4-4 动画速写/《力量——动画速写与角色设计》

图4-4-5 动画速写/《涂鸦》

图4-4-6 记录生活/《素描之旅》

运动是动画最重要的特征，也是动画速写最重要的表现内容。动画师的速写要建立在对所表现对象动作深度理解的基础上，能够通过简单甚至潦草的线条表现出对象身体整体和各部分的运动和用力方向（图4-4-8～图4-4-10）。

力量是运动的源泉。动画师的速写是对人物身体力量和结构分析的过程。人物的每一个动作都源自特定的力量，力量引导人的肢体做出各种动作。这种观察和表现方法在好莱坞的商业动画中被广泛运用，它们可以帮助动画师对角色的动作、表演有更为深入的理解（图4-4-11、图4-4-12）。

动画速写既是动画师观察生活、记录生活的方式，也是很好的分析人类动作、行为的方法。通过大量的速写练习和积累，动画师能够形成其对于人类行为和动画表演独特的认识和表现风格，并积累大量的素材。这些都可以帮助动画师提高自身专业水平，使其成为高水平的动画艺术家。

此外，动画师时常会有突如其来的灵感、想法，或者是灵光一现的创意，可以用速写本快速地以画面的形式把这些都记录下来（图4-4-7）。

图4-4-7　记录灵感/《素描之旅》

图4-4-8　表现瞬间动态的速写/《彰显生命力——动态素描解析》

图4-4-9　创意速写/《手绘的奇思妙想：49位设计师的创意速写簿》

图4-4-10 表现一系列运动的速写/《彰显生命力——动态素描解析》

图4-4-11 分析肢体力量的速写（1）/《彰显生命力——动态素描解析》

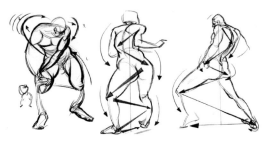

图4-4-12 分析肢体力量的速写（2）/《彰显生命力——动态素描解析》

图4-4-13 可以用来绘画的电子产品

即使受各种条件制约，不能用速写的形式记录动画师的想法，也可以使用手机、相机等设备对所看到的事物、对象进行记录（图4-4-13）。而电子设备拍照、绘图的能力随着技术的发展越来越方便了动画师随时记录生活、进行创作。

> **小练习**
>
> 准备方便随身的速写本，每天完成至少10张速写，尽量在公共场合观察、绘制不同的对象。

> **课后作业**
>
> 1. 以自己为原型，设计一个造型尽量简单的动画角色。
> 2. 按照本章中的方法，对该角色进行角色分析，总结并画出角色的动作、表情特点，以及标志性的动作、表情、口头禅等。
> 3. 为该角色设计并制作出喜、怒、哀、乐的表演动画，每段时长不少于5秒。注意每段动画不应是简单的某个表情的重复，而应设计出情绪的渐进、转折等变化。

在本章中将对分镜、插画等作品中的角色表演进行介绍和分析。通过学习本章,读者应掌握将角色表演应用到分镜、插画中的常见形式和方法。

# 第5章　分镜头与插画设计中的表演

凡是通过使用角色和情节来叙述故事、表现情绪的视觉艺术形式,其画面就离不开角色的表演。分镜头、插画等动画的相关专业与动画有很多相似之处,其画面的表现中也大量运用表演,以提升画面的故事性和表现力。

## 5.1 分镜头设计中的表演

在动画师开始动画表演的设计制作前,分镜头设计师先把文字的剧本、脚本绘制成分镜头剧本,再交由动画师设计、制作动画。在整个动画制作流程中,分镜头设计第一次通过视觉的形式把整部动画的叙事风格、镜头节奏和基本的表演方式等元素呈现出来,是动画片前期创作中重要的步骤。在工作流程中处于分镜头之后的各项工作都以分镜头为基本的依据和标准。所以,动画师或分镜头设计师在设计分镜头的阶段就应该为动画表演的工作做好准备(图5-1-1~图5-1-4)。

图5-1-1 歌唱家/《数字绘画(Digital Painting)》

图5-1-2 听我给你讲个故事/《数字绘画》

图5-1-3 《疯狂原始人》分镜头

图5-1-4 《超级大坏蛋》分镜头

分镜头对动画表演的设计具有重要的指导作用，动画师根据分镜头和剧本中对角色动作、表演的描述进行进一步的发展和创作。所以，分镜头设计中角色的动作要有代表性和表现力，能够在有限的几个甚至只有一个画面中表现出故事的情节和角色的表演动作，完成基本的叙事（图5-1-5）。

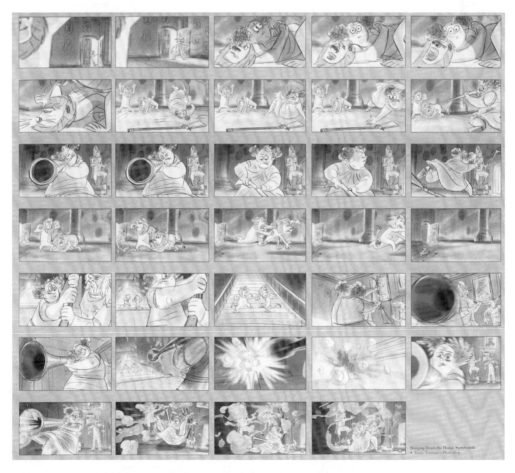

图5-1-5 《马达加斯加》分镜头

分镜头设计师通过为角色设计姿势，将角色的情绪、性格表现出来，作为动画师工作的基础（图5-1-6～图5-1-9）。

图5-1-6　用头带动身体的走路动作　　　　　图5-1-7　轻巧俏皮的走路动作

图5-1-8　垂头丧气的走路动作　　　　　图5-1-9　自信满满的走路动作

在分镜头中，通过画面将故事中角色的动作、表情、位置关系等表现出来，这些是动画师创作角色表演的基本框架。所以，在分镜头中应该为角色设计出基本的、具有代表作用的表演姿势，以保证动画师能够理解故事情节和角色的情绪，从而在此基础上为动画角色创作出更好的表演（图5-1-10）。

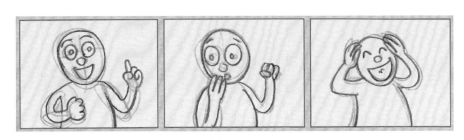

图5-1-10　分镜头中的角色表演/《分镜头脚本设计教程》

在分镜头设计过程中，要同时完成初步的角色表演设计。虽然在动画、原画的过程中会进行相应的调整和修改，但是要以分镜头中的设计为依据，不会有太大变化。通过分镜头中的动作设计，可以保证角色动作的连续性。

除此之外，分镜头还要解决镜头之间角色表演的衔接与统一。如在第3章提到过的，一部动画的镜头常常被分配给多个公司的多个动画师进行创作，同一个角色的不同镜头

也会同时由多个动画师进行创作，动画师之间也许不能做到完全紧密地沟通与合作。即使动画师之间有条件经常沟通，但是面对大量的工作，动画师的精力应该更多地投入到动画表演的设计中去，这时，分镜头的设计变得尤为重要。

图5-1-11左侧的镜头中，女孩儿从右面进入画面，帮助推动自行车，然后跳上后座一系列动作已经表述得较为清楚。右侧的镜头中，男人的自行车从难以控制、晃来晃去，到逐渐掌握平衡，越走越远，其轨迹也已经明确标记出来。这些都为动画师提供了明确并且统一的视觉信息，防止出现不同动画师对不同文字剧本不同理解的问题。

分镜头根据文字剧本将角色、物体在画面中的位置、运动方向和动作进行设计和规划，用画面表现出来，从而使镜头中角色的动作顺畅，不受镜头切换的阻隔，形成各种丰富的镜头节奏，这样观众才能够观赏到流畅、完整的故事情节，完全投入故事的发展当中。

在图5-1-12《阿基拉》的分镜头中，一方面设计了主角的情绪和表演方式，包括面部表情的变化；另一方面，也通过为另一方的几个人物设计动作和表情，表现出了他们与主角之间的关系。每一个镜头中人物的动作、表情都明确并有一定表现力，可以作为动画师设计角色表演的基础，根据每一个镜头中角色的动作，进行进一步的设计和创作。

通过设计严谨、合理的分镜头，对角色的姿势和表演进行设计，统一角色的基本表演风格，能够使镜

图5-1-11 《龙猫》分镜头

图5-1-12 《阿基拉》分镜头

头与镜头之间的角色表演统一地串在一起,保证角色在各镜头之间情绪和动作风格的一致性。如果在分镜头中没有统一的设计,不同的动画师在为同一段情节的不同镜头设计角色表演时,有可能出现角色的情绪前后不同甚至矛盾的情况;或者有可能出现角色在不同镜头中虽然有相同的情绪,表演风格却出现了偏差的情况。这些都将严重影响角色的塑造和故事的发展,影响观众与角色之间共感的产生,影响影片的质量。

图5-1-13中《飞屋环游记》的分镜头表现了表中几段不同的情节。通过分镜头中对角色动作、运动的设计,这些镜头被分配给不同的动画师进行设计、制作,但是由于在分镜头中已经具备了角色基本的情绪和表演特点,就能够保证不同的动画师能够在统一的基础上进行创作,保证了镜头之间角色表演的连贯性和一致性。作为以叙事功能性为主的分镜头,其绘制可以相对简单、潦草,但是对角色表演的绘制则要清晰而有表现力,以供动画师进行参考。

图5-1-13 《飞屋环游记》分镜头

分镜头设计中要解决的与表演有关的另一个问题,是如何引导观众的注意力。在各类影视作品,包括动画都是由多个角色和多个镜头组成的,为了保证镜头切换时观众的注意力不会被打断,或者破坏镜头的节奏,就需要分镜头设计师在设计分镜头时考虑到对观众注意力的引导。角色的表演常常是引导观众注意力的有力工具,通过角色的表演、

动作，可以快捷有效地使观众的注意力从一个角色转移到另一个角色上，而不会有突兀的感觉。

角色可以通过肢体动作、姿势来引导观众的注意力。通过带有指向性的动作，顺畅地引出故事情节所需的下一位角色，或者需要呈现给观众的某种事物、场景。

图5-1-14所示的这段分镜头表现了功夫熊猫与敌人打斗的情节，角色动作幅度大、镜头节奏快，如果设计得不好，很容易使观众感到眼花缭乱、难以理解。但是，通过分镜头中对角色表演动作的合理设计和引导，很好地避免了这样的问题，同时也提高了影片的观赏性。例如，波拳头挥动、攻击的方向都指向了相邻的下一个镜头敌人被打飞的方向，将观众的视线引导到画面中的关键位置，对镜头之间的因果关系起到了连接作用。

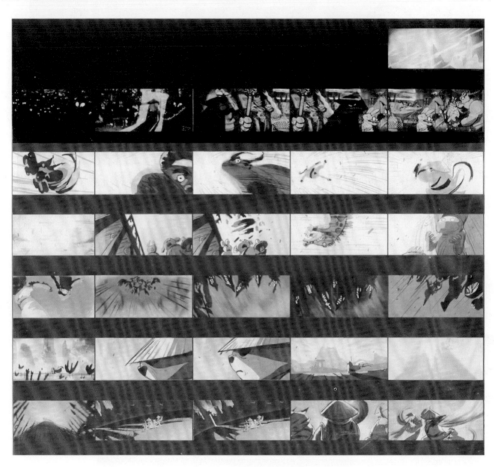

图5-1-14 《功夫熊猫》分镜头（1）

如果有人站在马路上朝天上看，经过的人也会好奇他在看什么，也朝天上看，这是人的天性。在影视作品中也一样，通过角色的视线和注意力，可以有效地引导观众的注意力，从而在不同的镜头、角色之间转换。

图5-1-15所示的这几个镜头中，功夫五侠从天而降，落在波的身边，与波并肩战斗。功夫五侠从画面的左上角出现，向右下角俯冲而去，而下一个镜头中，波则站在镜头的右方，正好是功夫五侠运动的方向，从而将观众的注意力从功夫五侠身上引向了波，将双方联系在了一起。

图5-1-15 《功夫熊猫》分镜头（2）

《飞屋环游记》的这段分镜头（图5-1-16）表现的是固执的老头卡尔终于用气球把自己的屋子升上了天空，周围的人都震惊了。这时卡尔听到敲门声，打开了房门。这段镜头在卡尔的屋子外面和里面来回切换了几次，每次都是通过卡尔和其他角色的动作或者眼神来引出下一段情节，使得场景的切换非常顺畅。开始，两个义工抬头看天空中的阴影，从而引出了卡尔正在飞行中的房子。建筑工人正在工作，忽然回头看到正在飞行的房子，镜头自然而然地切换到了房子中的卡尔身上。卡尔抬手向上指，并且动手开始操纵从上方垂下来的绳子，从而把镜头带到了房子上方的大量的气球上。卡尔坐在沙发上，听到敲门声，回头，下一个镜头就是卡尔站在门前，打开了门，通过卡尔的视线，把情节引向了门口。同时，省略了卡尔从沙发里站起来、走到门口这段动作，使得镜头更加紧凑、流畅。

图5-1-17这段分镜头中，躲在泳镜中的两只小鱼一直处于离观众更近的前景中，

图5-1-16 《飞屋环游记》分镜头

图5-1-17 《海底总动员》分镜头

并且一直在移动、表演，但是它们的视线一直是向后看的，这就引导了观众向他们的身后看，也就达到了着重表现它们身后鲨鱼的目的。同时，小鱼处于前景中，有利于使观众产生带入感，更能体会它们的恐惧，使得这段情节更加紧张、扣人心弦。

## 5.2 插画设计中的角色表演

　　插画与动画是关系紧密的两个专业，互相之间可进行很好的借鉴。许多优秀的插画师都常常参与动画的设计工作，而很多动画设计师也会进行插画的创作。首先，插画中角色的造型与动画相似，大部分都是用夸张的手法来强调角色的特征，来表现角色的身份或性格特点；其次，插画的情节也常常远远超出现实生活，充满想象力；另外，插画也具有相对较强的叙事性，通过丰富、有趣的情节来吸引读者，从而表现一定的含义和哲理。另一方面，插画又与动画不同。插画是静止的，画面中的角色不能通过丰富的、具有时间性的表演来表现情节，而必须在一个静止的画面中，就把作者想要表达的含义传达给读者。

　　在插画静止的画面中，角色的表演确切地说只是一个单一的姿势。这个姿势必须能够容易被读者看懂，同时，又能够表现出一定的含义和情绪。总之，就是要通过单个姿势把画面的情节叙述清楚。这就要求人物的动作清晰、有代表性（图5-2-1、图5-2-2）。

　　插图中人物的姿势常具有一定的形式感，使读者除了看懂其叙事内容，还能通过姿势的形式感在感性上被画面打动，进一步融入故事情节中。

　　图5-2-3来自几米的绘本《幸运儿》，表现了沙滩上的人寻找书中角色——董事长的场景。按照一般的逻辑，人们肯定不会如图中一样，都以同样的姿势出现在沙滩上，更不会都有一样的表情。但是，通过这种"千人一面"的画面形式，将单个"人"的元素进行复制和排列，在画面中营造了一种重复的类似平面构成的形式感，与画面主题相呼应，加强了情节的表现力。

　　蒂姆·伯顿的故事、插图以奇思妙想和造型奇特著称。他创作的故事《注视女孩儿》（图5-2-4）中，一个女孩儿喜欢盯着一切看，天空、地面、人等，直到她赢得了一个注视的比赛，才以一种奇怪的形式让自己的眼睛休息。蒂姆·伯顿在插图中绘制的女孩儿拥有一双巨大的双眼，在每一幅插图中都没有什么动作。女孩儿的这种四肢僵硬的姿势反而成为她

图5-2-1 《有一天》

图5-2-2 《朋友"刀刀"》/慕容引刀

的标志性姿势，通过重复这个姿势，构成了这个故事插图的形式感。这个形式感似乎在暗示着女孩儿的性格和她的内心世界，潜移默化中影响了读者对故事的理解。

图5-2-3 《幸运儿》/几米

图5-2-4 《注视女孩儿》

插画的另一个特点是，其相对于动画，在构图、人物姿势、造型上更为自由。为动画中的角色设计动作，需要考虑清楚"前因后果"，要顾及角色身体结构的合理性。而插画只有一个静止的画面，不用考虑角色前一个动作是什么，后面要做什么动作，当前的动作在生理结构上能否实现。插画为了满足画面表现力和审美情趣，将角色的身体进行更为夸张地变形，去适应画面的形式感。这些特点都是一般的动画，特别是商业动画难以做到的。

图5-2-5中，为了表现男人对女人的保护，将男人的双臂环绕在女人身体两侧，一

侧的胳膊变得很长，在女人右侧形呈一条曲线状，另一只手则变得很大。经过这样的变形，画面中的男人对女人形成了更加强烈的环绕、包围的造型。这种经过变形的动作，由于缺乏真实感，在叙事类的动画中一般不常见，但是在插图中却有很好的画面效果，并且易于接受。

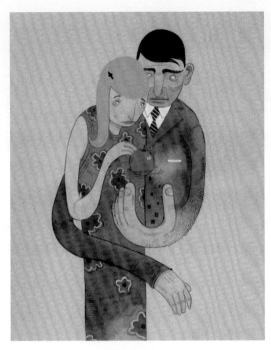

图5-2-5 《强大的保护》/肯·加都诺
（Ken Garduno）

> **课后作业**
>
> 1.从下面的题目选择1个，设计一段时间不超过1分钟的小故事，绘制分镜头，要求在不使用对白的条件下，完整、清晰地表现出故事情节和角色的情绪变化。
> ① 失恋
> ② 看球
> ③ 彩票中奖
> 2.尝试使用1~3幅插画，表现出本书4.3.1小练习中所做原创动画的主题，可对角色和画面风格进行适当调整。

本章将在实例的基础上，对不同风格、类型动画中的角色表演进行分析，以帮助学习者建立对动画角色表演多角度、多方面的认识，从而更好地进行角色动画创作。

# 第6章　动画表演实例分析

由于投入资金、风格设定、制作流程、制作人员构成等各方面的原因，不同类型的动画片呈现出各自的风格和特点，这些风格各异的动画片为动画创作带来了无穷无尽的可能性和探索空间。

动画片风格的不同，体现在动画的各个方面，包括人物造型、画面风格、表现手法、镜头语言，等等。与视觉造型风格相比，动画角色表演风格的异同不容易被观众所发觉，却会潜移默化地影响观众对影片的感受。

## 6.1　丰满的现实——电影动画的表演分析

在各类型动画中，电影动画无疑似投资最大、制作周期最长、制作最为精良。电影动画一旦在市场中获取成功，将为动画制作、发行公司带来高额回报，因此各公司都会在电影动画中投入最高水平的动画人才和最高水平的技术。对于观众来说，一部精彩的电影动画所带来的体验也是电视动画和动画短片所难以比拟的。

每部电影动画都有各自不同的风格和制作手法，很难将其简单地按照地域或制作手段进行分类。本章将尝试分析各类型电影动画中的角色表演，以求寻找其一般性的特点。

### 6.1.1　迪斯尼的经典动画电影表演分析

迪斯尼公司成立于1926年，在其发展过程中制作了无数脍炙人口的动画片和经典动画角色，也创造了动画发展史上的很多个"第一"。建立在迪斯尼公司的制作过程和工作经验基础上的《生命的幻象：迪斯尼动画造型设计》一书指导了无数动画的爱好者和专业人士的学习和工作，书中提出的"12条运动规律"更是成为每一个动画专业学校的必修课。经过近一百年的发展和不断创作，迪斯尼在动画片制作的各个环节已经形成了非常成熟的制作风格和高效的流程。其动画角色的表演已经成为各商业动画片纷纷效仿的典范（图6-1-1）。

迪斯尼有大量优秀的动画师，其中最著名的"九长老"将动画表演带到入了新的时代，创作了无数杰出的动画形象，为迪斯尼的动画表演风格奠定了基础。在此基础上，迪斯尼的动画电影逐渐成为好莱坞动画电影的代名词，其所呈现的娱乐性、商业性都是其他类型的动画电影所不能比拟的。

迪斯尼的动画角色表演风格是动画师经过多年的学习、总结、发展而来的，其中能够看到"12条运动规律"的典型运用，可以说是动画表演学习的最好范本。虽然有人批评迪斯尼风格的动画人物动作过于夸张、搞笑，但是，不得不承认的是，这种风格的动画表演最容易吸引和打动观众，最能够在有限的时间里给观众带来视觉和情节上的享受。正如《生命的幻象：迪斯尼动画造型设计》中所说的："九长老最终做到了这点是因为他们把自己的经验充分地结合了起来（以及他们从顶级的动画设计师那里学到的东西），并将其应用在了新的工作当中——这不仅使他们设计出了有趣的动画，精美的、令观众觉得愉悦的画面，也让他们制作出了让观众感动的场景。动画历史学家约翰·卡尔享（John Culhane）说：'运动的画面变成了令人感动的画面'！"

图6-1-1　迪斯尼动画电影

### 案例分析

#### 《人猿泰山》中的动画表演

《人猿泰山》（图6-1-2）是迪斯尼公司1999年推出的二维动画电影，在故事情节、人物造型和表演风格上，都具有典型的迪斯尼动画特点。这部动画的二维动画技术已经到达了炉火纯青的地步，同时也开始使用一定的三维技术来表现场景和空间，是一部无论在角色动画还是在视觉效果上都具有划时代意义的影片。

图6-1-2 《人猿泰山》

在《人猿泰山》的制作过程中,丹尼尔·圣皮埃尔(Daniel St.Pierre)带领的团队开发了全新的动画软件——Deep Canvas。通过使用这个软件,动画师得以将二维的动画人物与三维的场景结合在一起,创造出了在当时看来非常震撼的视觉效果。

影片中,主角泰山在心理和行为上都经历了从"猩猩"到人类的转变。泰山从影片开始一味模仿猩猩,到逐渐意识到自己是人类后,开始逐渐人性化,这种转变被动画师通过表演的方式展现在观众面前。

泰山从小被猩猩收养,一直想要融入猩猩的群体,成为一只猩猩。他在成长过程中从来没有见过人类,他的一切行为都是跟猩猩学习的。在泰山的动作中,具有猩猩的特点:走路时用双臂辅助支撑身体。移动中重心很低,表现出成长环境对其行为的影响。

图6-1-3中第3张图上泰山的动作,他爬在黑板上,身体呈弯曲状,这些都是野生猩猩的典型动作。特别是泰山的脚,如果注意观察影片中泰山脚部的动作,会发现泰山的脚非常灵活,会像猩猩一样做抓东西、攀爬等(图6-1-4)。

图6-1-3 与猩猩相似的动作(1)

图6-1-4 与猩猩相似的动作(2)

接触到同类后,泰山开始受到人类的行为影响,自身的动作也逐渐变得像人类。当他从丛林深处走出来,进入人类的营地时(图6-1-5),动作也从猩猩的模式转换为人类模式,从猩猩式的四肢行走变成了直立行走。有趣的是,泰山的手指依然保持着猩猩的弯曲形态,这个动作贯穿了整部影片,似乎在用这个细节暗示着即使泰山能够回归人类,他的成长经历给他带来的影响确实难以抹去。泰山与简讨论去留问题,泰山犹豫不决感到为难时,动画师为他设计了用手搓动花茎的动作(图6-1-6),这个动作使泰山显得更加人性,似乎具有了更多人类的行为和心理活动,而不再只是一只动物。泰山甚至开始开始模仿他看到过的图片里的人,用献花的动作来恳求

简留下（图6-1-7）。这个细节使得这段故事更具有趣味性，也暗示了泰山对简的感情已经从一开始的动物式的好奇转变成了人类的爱情。泰山穿上了树屋里父母留下的衣服，似乎标志着他彻底从一只"猩猩"转化成了人类。这个镜头中泰山走路的动作，完全没有猩猩的痕迹，已经与普通的人类无异了（图6-1-8）。

  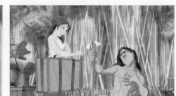

图6-1-5　直立行走的泰山　　图6-1-6　泰山用手捻弄花朵　　图6-1-7　泰山跪下表示恳求

图6-1-8　穿上人类衣服的泰山

迪斯尼的动画中，角色常常被赋予丰富的情感和表演。在这部影片中，泰山经历了一次次对自己身份的怀疑和思考，在这样的情节中，动画师设计了极为微妙和动人的表演。

在泰山幼年时，他感到自己与猩猩群体格格不入，把自己认定为异类。有一段情节是，收养泰山的猩猩——卡拉来到泰山身边安慰他。这段情节中，泰山的感情经历了多次变化：泰山一开始认为自己是异类，情绪中充满了沮丧和不满（图6-1-9）。卡拉开始寻找泰山脸上与自己的相同之处，泰山发现自己与猩猩妈妈的确是一样的，被逗笑了（图6-1-10）。这个过程中，泰山的表情非常丰富，当卡拉逐个指出他脸上的眼睛、鼻子、耳朵后时，泰山先是惊奇，很快又变成了开心的表情。这些丰富的情绪变化，表现出了泰山活泼、天真地一面，将泰山小男孩儿的形象塑造的活灵活现。但是泰山又发现自己的手和卡拉的手是不一样的，再次觉得自己是一个异类，刚刚高兴的情绪又低沉下去图6-1-11。随后卡拉让泰山认识到，他们都有一样的"心"，其实是一样的，泰山又重新兴奋起来，并且燃起了要证明自己是最好的猩猩的自信（图6-1-12）。

图6-1-9　沮丧的泰山

图6-1-10　渐渐高兴的泰山

图6-1-11　情绪再次低沉下去　　　　　　　　图6-1-12　重燃自信

　　对于这段表演中的每一个情绪，动画师都为泰山设计了生动的表情，借助面部特写镜头，让观众直接通过泰山的眼睛看到了他复杂的心理变化，深深地被这个命运坎坷的小男孩儿所打动。影片通过这段表演在一开始就建立了观众与泰山之间的心理联系，观众同情泰山的遭遇，也被他的情感所打动，又为他的乐观和坚强而高兴，观众开始关心泰山以后的经历和故事的发展，为后面的故事情节打下基础。

　　简是泰山遇到的第一个同类——人。在泰山从狒狒的追赶中救出简后，两个人的在树上进行了一次交流，这次交流是泰山向人类转化的开始。

　　通过手的比较，泰山发现自己的手虽然与猩猩养母卡拉不同，但是与简却是一样的（图6-1-13）。这个动作与泰山小时候与卡拉比较手掌的那段情节相呼应，成为了泰山认识自己的标志性动作，标志着他开始意识到自己其实不是猩猩，而是人类。

　　在这一段，动画师为泰山和简设计了一个很长的对视的时间（图6-1-14），给观众留出了足够的时间来解读泰翻天覆地的心理活动。这样长时间的、相对静止的镜头在以动作丰富著称的迪斯尼动画中是很少见的。泰山到底想了什么？也许是为找到了同类而高兴，也许是在想自己过往人生中的问题似乎都解决了，也许是在思考该怎么与面前的同类交流。在这段镜头中，观众与会泰山一起思考这些问题，变得更加关心泰山的命运。

图6-1-13　手部特写

图6-1-14　面部特写

　　在这段情节的中，动画师为泰山设计的表演可谓精巧。第一次见到人类的泰山，对简感到非常好奇，对简浑身上下进行了仔细的"研究"。这时的泰山在心理上还是一只猩猩，所以他的动作也与猩猩一样（图6-1-15）。

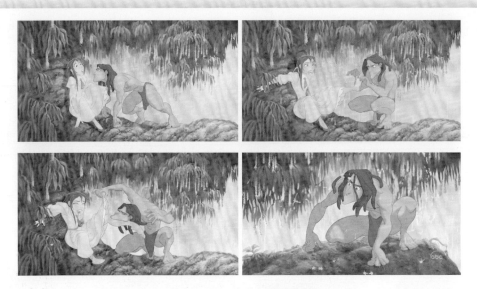

图6-1-15　泰山与简的相遇

另一个有趣的设计是，随着与简的交流，泰山逐渐意识到自己人类的身份。但是，当简猜到了他的名字时，他表示高兴的动作仍然是猩猩式的跳跃和探头。类似这样的表演细节，像是分布在影片中的一个个"点"，这些点连在一起，塑造出了生动的动画角色。

《人猿泰山》这部动画中有大量的动作戏，这些动作的设计符合迪斯尼动画的运动规律，是迪斯尼式动画表演的典型范例。

在表现高速运动物体时，动画师使角色的身体被拉伸成长条状，改变了原有的身体大小和形态（图6-1-16）。这种变形一方面增强了角色的运动感，另一方面，由运动所造成的拉伸变形与挤压变形相结合，使角色的身体看上去更有弹性，视觉上的节奏感和趣味性也更强。

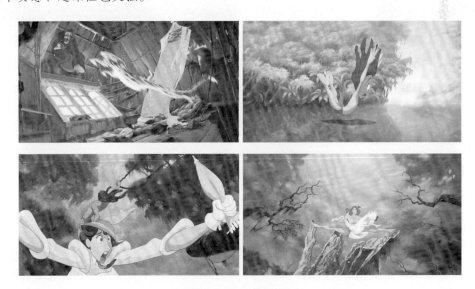

图6-1-16　拉伸变形

除了拉伸之外，动画师常常把角色运动的路径设计成曲线，以追求运动感和视觉上的美感，使观众在观看时有"淋漓尽致"的快感。比如，泰山抓住大象的尾巴时被甩来甩去。在这段快速的运动中，动画师通过对泰山运动路径的设计，辅以身体的变形，使泰山的运动呈现"S"形，看起来非常有趣，并且在视觉上营造出了韵律感和节奏感（图6-1-17）。

在图6-1-18所示的镜头中，泰山的身体在空中始终呈弯曲形态，最后在弹开地面时才变成直线，这使得泰山的身体看上去似乎是一根被压弯的竹子，有很强的弹性，更能表现泰山动作的灵敏和有力。

值得一提的是，这部动画中有很多泰山在丛林中穿越的镜头。本来迪斯尼的动画师们只为他设计了抓着藤蔓悠荡的动作，但是参与这部影片的著名动画师格兰·基恩从自己热爱滑板的儿子身上获得灵感，为泰山增加了在树干上滑行的动作（图6-1-19）。

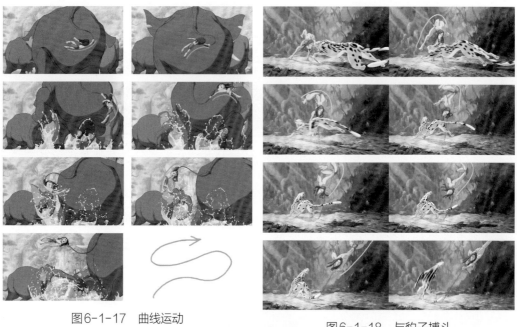

图6-1-17　曲线运动　　　　　　　　　图6-1-18　与豹子搏斗

图6-1-19　泰山在树干上滑行

动画师如何设计这种类似滑板的高难度动作呢？这时参考资料就非常重要了。动画中泰山滑行动作的主要参考来自著名的专业滑板运动员托尼·浩克。仔细观察泰山和托尼的动作，就能发现泰山的动作很多都是从滑板动作中借鉴而来的（图6-1-20～图6-1-23）。

图6-1-20　泰山胯部的角度以及双手平衡的方式与滑板运动员是一样的动作

图6-1-21　上身下压，两手下垂保持平衡，只是泰山的动作更加夸张

图6-1-22　泰山的动作比滑板运动员更夸张，显得更加有动感，也更有猩猩的特征

图6-1-23　除了没有滑板，泰山与托尼的动作是不是同出一辙

　　迪斯尼式表演对角色的姿势设计也是夸张、有趣、戏剧化的。角色在对话时表情、姿势变化非常丰富。这种表演方式如果替换成真人，会显得过于夸张和不真实，但是应用在动画角色表演中时，可以保证在相对动作较少、较乏味的对话中，视觉上仍然保持多变性和趣味性。

　　在图6-1-24这个镜头中，克里顿装模作样刁难泰山，面孔多变、狰狞，表现了这个角色的诡计多端和阴险。

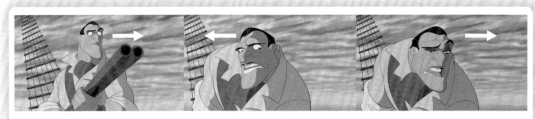

图6-1-24 阴险的克里顿

如图6-1-25所示,在这段短短5秒钟的对白中,克里顿一边说话一边做手势,并且踱步两个来回,这样的动作对于真人来说是很难见到的。但是,克里顿的动作与对白的内容相配合,观众可以很容易明白台词中的重点和他的情绪。

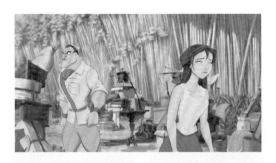

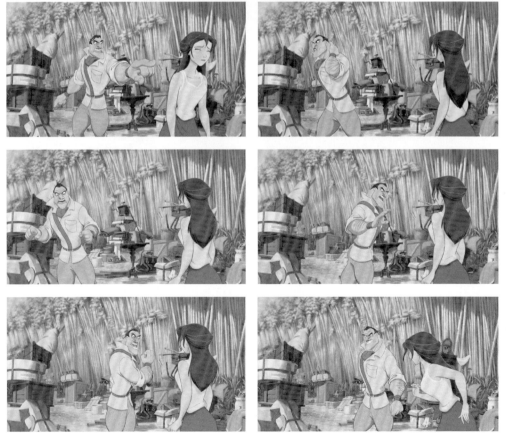

图6-1-25 克里顿丰富的肢体表演

## 6.1.2 日本动画电影表演分析

日本动画以其庞大的产量和出色的质量,在全球动画市场中占据着很大的比重,与以迪斯尼公司为代表的欧美动画呈现出截然不同的特点。并且,由于日本国内动画市场成熟,其动画电影作品呈现出多种多样的类型和风格,所表现的题材涵盖了科幻、爱情、运动等各个种类。所以其动画表演的风格也千变万化。这些动画中,角色表演所遵循的原则与整体方向与迪斯尼其实没有不同。但是,由于在具体的使用和处理方法上的不同,日本动画设计师为动画电影中的角色创造了自己独特的运动和表演方式。

整体来说,日本动画更注重画面美感的营造和电影蒙太奇手法的运用。日本动画电影的画面具有更强的美术性,即使是商业动画电影,其画面也是风格各异。漫画、水彩、彩铅、CG等各种画面风格的动画层出不穷。另一方面,日本动画角色的表演更趋于写实,有时甚至是简化,并不刻意地追求类似迪斯尼动画中的流畅与曲线运动感,而是依赖于利用蒙太奇的手法,使用不同镜头的组合、切换来达到叙事和表现角色的目的。所以,日本的动画电影动作中的角色表演感觉更加朴素、写实,与现实生活更加接近(图6-1-26)。

图6-1-26 日本动画

日本动画电影中对夸张的运用与迪斯尼动画有一定区别。在角色的动作方面,日本动画电影中角色的表演不具有过强的舞台感,角色的表演更加平实。这也许与东方民族的文化特点有关。在现实生活中,西方人本来就更喜爱用肢体动作来表达自己的想法;而东方民族则更加保守、内敛,不喜欢过多表现自己。所以对于东方观众来说,也许日本动画中的这种表演更加接近自己的日常生活,不会产生太多距离感(图6-1-27)。

图6-1-27 日本动画中平实的角色表演

受漫画影响,日本动画更注重画面的美观性,背景和环境常常被描绘得很精致,每个镜头看上去都具有更强的美术性,而欧美商业动画的电影感则更强,场景则更追求三维空间的真实性。

《叶言之庭》（图6-1-28）中的角色表演动作明显比一般的欧美动画要少得多，更加写实、自然。同时，环境绘画的非常精致，每一个镜头都可以说是一幅美轮美奂的插画。特别是第3张图所表现的镜头中，人物的对白被配上前景中绘制精美的植物，将气氛渲染得更具有诗意。

图6-1-28 《叶言之庭》

在表现动作感较强的动画时，日本动画中的动作与迪斯尼动画相比，少了夸张的弹性和变形，感觉更加干脆、利落。这一方面是由于角色或角色的肢体运动的路径更多地采用直线，其目的性更强、更直接。另一方面，日本动画中角色身体的变形也相对较少。《哈尔的移动城堡》（图6-1-29）中这一镜头，角色冲破玻璃屋顶，飞入天空。试想如果是迪斯尼的动画师来设计这个镜头，角色的身体可能夸张处理，被拉长，以曲线的形状冲破房顶。而在此片中动画师没有改变角色身体的形状，也没有设计曲线的飞行路径，从而使这个镜头看起来更真实、更干脆。

图6-1-29 《哈尔的移动城堡》

由于日本动画与漫画业关系紧密，日本动画电影也受到了漫画的很多影响。除了主题、剧本等方面的借鉴和移植，电影中也经常使用漫画的手法来表现角色，使角色的表演看起来简单易懂又非常有趣。由漫画改编而来的动画《蜡笔小新》（图6-1-30）中，

使用了漫画的手法来表现角色的情绪。尤其是左边风间生气的镜头,画风已经完全漫画化,带来了极强的视觉趣味性,使动画的风格不拘一格、丰富多变。

图6-1-30 《蜡笔小新》

### 案例分析

#### 《千与千寻》中的动画表演

《千与千寻》(图6-1-31)是宫崎骏执导、编剧,吉卜力工作室制作的动画电影,影片于2001年7月20日在日本正式上映,讲述了少女千寻意外来到神灵异世界后发生的故事。本片荣获2003年奥斯卡最佳长篇动画,同时也是历史上第一部至今也是唯一一部以电影身份获得欧洲三大电影节之一——柏林电影节金熊奖的动画作品。

宫崎骏是著名的动画电影导演。在他的动画作品中,人物表演细腻、动人,对角色的刻画细致入微,是每一个动画师都应该学习的范本。

在《千与千寻》这部动画中,10岁的少女千寻随父母搬到新的地方,开始新的生活。在搬家的路上无意间闯入了神奇的世界,父母由于擅自吃了路边小吃摊上的食物,被变成了猪。为了拯救父母、回到原来的世界,千寻历经各种挫折,终于成功。在故事发展过程中,千寻从一个倔强、软弱的女孩儿,经历了一次次考验,逐渐变得勇敢、坚强。

图6-1-31 《千与千寻》

在影片一开始,宫崎骏就以其生动、细腻的动画表演风格抓住了观众。千寻对于搬到新的地方是很不开心的,她坐在父亲的车上,用一个10岁小孩儿的方式进行着抗议。

千寻眯着眼睛,抱着朋友给她送别的花,对一切表现出不满和不关心,企图引起父母的注意,甚至能够让父母听从自己

图6-1-32 精神不振的千寻

的意见，搬回原来的地方（图6-1-32）。

千寻的父亲开车走了错路，一家人偶然走入一个废弃的隧道，这时千寻表现出了一个10岁女孩儿典型的胆怯和对父母的依赖。她不想冒险进入隧道，为了留住父母，她跑回车前，叫道自己不会进去，可是看到旁边吓人的石像，又不敢自己一个人留在外面，只好追上了父母（图6-1-33～图6-1-36）。

图6-1-33 千寻不想进隧道，试图说服爸爸也不要进去

图6-1-34 为了阻止父母进入隧道，千寻自己先跑回汽车前面，希望自己的行动能够把父母也带回来，不再进入隧道

图6-1-35 本来想把父母都叫过来，却被身边的石像吓坏了

图6-1-36 千寻看看石像，又看看走进隧道的父母，吓得直跳脚

千寻在隧道中一直紧紧抓着妈妈的胳膊，而父亲则表现的满不在乎，通过两个人态度的对比，更加表现出千寻的紧张和小心（图6-1-37）。

图6-1-37 千寻始终抱着妈妈的胳膊不放手，而父母脸上的表情却非常轻松

通过开头这段情节和表演，千寻这样一个典型的、有点娇气的10岁女孩儿的形象被刻画得活灵活现。她不是一个模式化的角色，她有自己的性格特点，这些特点都是日常生活中的小女孩儿身上常见的。这些表演让观众感到这样一个女孩儿的设

定更加可信、更加亲近，她似乎就是自己在生活中认识的某个小女孩儿。动画师没有刻意将千寻的动作夸张、概括成任何曲线形状，但这种自然、真实的表演动作似乎更有生活感，更能表现角色内心微妙的心理变化。另一方面，通过这段表演，为后面千寻的遭遇埋下了伏笔。在这段情节中，千寻的父亲一直不太关心千寻的情绪。开始千寻在车上抗议搬家时，父亲在忙着找路而没有对千寻的作出反应，这时还没有对千寻造成太大影响。但是，当父亲一意孤行要进入隧道，甚至不在乎千寻是否跟着来时，对千寻的心理造成的恐惧感就开始影响到影片的气氛了。对于一个孩子来说，父母的不理解和对自己疏于保护，是很可怕的事情。同时，这似乎也在暗示隧道里面是一个不安全的世界。

父母被变成了猪之后，千寻的心里只有恐惧，这种恐惧驱使着她的行为和表演方式。她被吓得连连后退，并且不敢相信眼前的景象，连忙跑开去寻找父母，表现出她的惊恐（图6-1-38、图6-1-39）。这就是我们在第3章提到的——情感引导动作。

图6-1-38　千寻被眼前的景象吓坏了，她不相信面前的猪就是自己的父母，于是跑开继续去找

图6-1-39　一个人孤独地跑在漆黑的大街上，这也许是每一个人在童年都曾有过的恐惧

千寻在河边感到深深的恐惧和绝望，而这时作为一个10岁小女孩儿，自然的反应是安慰自己、寻求安全感，于是她紧紧地蜷缩起来，似乎在逃避面前的一切，就像她自己说的：这一定是梦（图6-1-40、图6-1-41）！

在表现千寻的情绪时，动画师并没有设计特别突出的动作或者夸张的表情，一切表演都微妙而又充分表现了儿童的心理特点，这是宫崎骏式动画表演的显著特征。这种角色表演方式，一方面要求动画时对生活有深入的观察，另一方面，在设计角色表演之前，要对角色的情绪、感情进行分析，然后结合角色的性格特点，才能设计出合理的表演，也就是用情感去引导动作。

图6-1-40　千寻用力拍着自己的脑袋，希望这一切都是一场梦，希望能够醒过来

图6-1-41　每当千寻感到绝望时，就会紧紧地蜷缩在一起，像是希望把自己藏起来，这在片中成为了千寻的标志动作

克服了初期的恐惧之后，千寻开始为救出父母而努力想办法，在汤婆婆的浴室工作。在这段情节中，动画师设计了几个细节动作，来表现千寻在这个时期的慌乱和无助。千寻在陌生的环境中是孤独、惊慌的，魔法世界中的一切都是陌生、难以琢磨的。千寻总是不小心碰头、摔倒等（图6-1-42）。通过这些动作，观众似乎看到一个惊慌失措，对一切都在摸索、探索的小女孩儿，心里不由得产生一丝怜悯（图6-1-43）。

图6-1-42　在影片前半段总是笨手笨脚的千寻

随着不断的经历各种困难，千寻逐渐成长起来。从表演方面来看，在千寻为了救白龙奔向楼顶时，她的动作、表情已经没有了影片开始时的慌乱和笨拙，反而变得坚定、果断，不再跌跌撞撞、不知所措了。在途中遇到无脸人时，千寻与其他人不同，完全没有被他的金子所诱惑，继续向白龙的方向跑去（图6-1-44～图6-1-46）。

图6-1-43　影片开始时总是惊慌失措的千寻

千寻坐火车去找钱婆婆时，她的神情和动作与影片开始的时候已经完全不同了。她的动作幅度小了很多，也没有了那些凌乱的、快速的小动作，动画师为她设计的每一个动作都很明确、从容。当她千寻向火车外看时，动画师为她设计了一个更为成人化的动作。

现实生活中的小孩儿，为了看向火车外面，常常爬上座位，或者整个身子都转过去趴在窗户上。而千寻则只是轻轻地转过头，看向窗外，似乎有一种与年轻不符的淡定，通过这个动作，能够看出她在心理已经成长，情绪也笃定了（图6-1-47）。

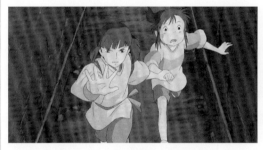

图6-1-44　被白龙拉着，惊慌失措地奔跑的千寻

图6-1-45　随着千寻的成长，她跑步的动作也变得灵敏、迅速起来

图6-1-46　千寻的表情坚定起来

图6-1-47　火车上的千寻

千寻面临的最后一个考验是在一群猪里面找出自己的父母。在这段情节中，千寻说话的速度、口气，她的动作都表明，她已经彻底成长成一个勇敢、沉着的孩子。面对汤婆婆的难题，她淡淡地说，"我能解决"。千寻的动作中迟疑所导致的停留、停顿都没有了，快速的晃动、抖动也都没有了，在两个关键帧之间的中间帧分布更加均匀，速度变化更加稳定（图6-1-48）。

图6-1-48　更加沉着的千寻

白龙是全片除了千寻之外最重要的角色，他一方面是汤婆婆的手下，为她做事；另一方面，他其实是一个善良的角色，暗地里帮助千寻。在这种复杂的情况下，他自始至终都显得沉着冷静，帮助千寻应对面前的困难。白龙的动作很有特点，在没有危险或没有特殊情况时，他站的笔直、动作从容；而在出现危险时，他的动作则变得快、灵敏，重心很低，一旦准备好就像离弦的箭一般。这两种运动特点结合在一起，给人"静若处子，动若脱兔"的感觉（图6-1-49、图6-1-50）。

图6-1-49　临危不惧的白龙

白龙在跑动中上半身的动作很少，这与很多日本动画、电影中对忍者等角色的塑造相同（图6-1-51）。这种跑动方式显得他身体轻盈，腿部有力，是一个有"功夫"的厉害角色。

白龙的面部表情与千寻形成了鲜明的对比，千寻表情变化大、夸张，而白龙的面部表情基本没有变化，一直都是很严肃的样子。白龙的眼球运动很少，不动的时候固定在一个位置，需要移动时则速度很快。通过这样的表演，白龙的面部表情给人冷静、专注的感觉（图6-1-52）。

图6-1-50　白龙在跑动时，上身的动作很小，显得很稳定

图6-1-51　奔跑中的鸣人姿势与白龙相似

图6-1-52　始终镇定自若的白龙

除了千寻、白龙之外,《千与千寻》塑造了很多神奇、有趣的动画角色,每一个角色的表演都有自己的独特的风格(图6-1-53)。

图6-1-53　丰富、独特的各种角色

在钱婆婆门前为千寻领路的那个"路灯"是不是看上去很面熟呢?皮克斯公司的片头中我们都能见到"它"。如图6-1-54所示的这段情节中,跳动的路灯是吉卜力的动画师们向皮克斯的小台灯的致敬。两者看上去很相似,但也有不同。皮克斯的台灯跳得频率更快,幅度更大,在空中最高点的位置停留的时间更长,看上去更像一个顽皮的小孩儿(图6-1-55);而《千与千寻》的路灯给人的感觉更真实,似乎是一个稳重的中年人,这是因为它跳得更慢,幅度更小。除去角色设定本身的不同之外,通过逐帧分析两者的动画,也能看出两种不同风格的动画表演的异同。

图6-1-54　钱婆婆的路灯　　　　　　图6-1-55　皮克斯动画中的台灯

我们无法评判迪斯尼与吉卜力的动画表演风格哪一个更好、更优秀。虽然他们给观众带来不同的观影体验和感受，但是他们所追求的目标是一致的，就是通过更好的表演来塑造角色，推动叙事。虽然表现形式各有特点，但是他们设计动画表演的方法是相同的，素材和灵感的来源都是现实生活，设计动作时遵循一样的运动规律，影片面对的也都是相同的观众。

> **小练习**
>
> 在以迪斯尼为代表的美国动画以及以吉卜力为代表的日本动画中寻找相似的动画角色，进行比较，找出它们之间在表演方式、动作设计方面的不同，比如，《千与千寻》中的白龙与《花木兰》中的龙、《萤火虫之墓》和《怪物公司》中的小女孩等。

### 6.1.3　三维动画电影表演分析

随着计算机技术的普及和动画的不断产业化，为了提高制作效率和画面效果，计算机被越来越广泛的应用到动画制作中。近几年来，无纸动画、三维动画等技术更是成为商业动画电影的主流制作方式。

三维动画为动画师的工作带来了便利的工具和更多可能性，同时，也带来了新的挑战。动画师可以在制作的同时预览动画表演的效果，及时进行修改和调整。但是由于三维动画的技术特点，动画师的思维方式也必须进行一定的调整，比如在制作时需要更完整、立体地考虑角色的动作，以使角色的动作看起来更加"真实"；另外，为了实现更灵活的动画，也需要为角色进行更为复杂的绑定，这也提高了技术的难度。

在三维动画发展初期，其独特的立体视觉效果和真实感为观众带来了崭新的视觉感受，迅速成为主流商业动画的制作手段。但是，受当时技术和经验的限制，三维动画角色不能完成传统二维动画中常见的变形，生物的动作也不如二维动画灵活（图6-1-56～图6-1-58）。

图6-1-56　《安德鲁和威利冒险记》（1984年）

图6-1-57　《小红的梦》（1987年）

为了应对这一特点，皮克斯公司制作完成了第一步三维动画电影——《玩具总动员》。这部动画中的角色都是玩具，不需要太多的变形，动作也都靠固定的关节来实现，从而

避免了技术要求相对复杂的生物、人类角色的制作。如果使用传统二维动画，在绘制过程中难免造成玩具形态、体积的改变，而三维动画的技术特点恰恰适合表现玩具这种形态固定、运动方式简单的对象。通过动画师合理的设计，这些玩具的表演看上去活灵活现。特别是在《玩具总动员2》中（图6-1-59），由于技术的发展进步，角色的表演在保留玩具的运动规律和动作特点的基础上变得更加生动、有趣。

图6-1-58 《锡铁小兵》（1988年） 　　图6-1-59 《玩具总动员2》

大部分玩具依靠固定的关节就可以完成相应的表演动作，在为他们制作动画时只需用到简单的旋转、移动等方式，配合动画师丰富的想象力，观众甚至会忘记这些角色只是简单的玩具。

片中的每一种玩具都有自己独特的运动方式。巴斯光年是最新最高科技的玩具，他身上有很多可以动的关节和机关，所以他的动作很接近人类。恐龙莱克斯身上关节较少，除了四肢，只有脖子和尾巴可以转动。土豆夫妇没有身体，五官和四肢都长在大大的头上，并且都可以拆卸，他们经常利用自己可以随意拆卸、组合的五官来表现情绪。弹簧狗的身体中间有长长的弹簧，后半身经常远远地拖在后面。三个外星人双腿是连在一起的，没有关节，所以只能靠左右晃动来走路和表现情绪，也符合角色机灵、古怪的设定。小猪存钱罐四肢短小，活动起来笨拙可爱，动画师利用他的存钱口和取钱口设计了有趣的表演情节。塑料小兵被设计成一队纪律严明的士兵，总是能够服从命令，每一件事对他们来说都是一个任务。他们的双脚虽然被固定在底座上，但是利用灵巧的动作一样可以爬上爬下（图6-1-60）。

图6-1-60 《玩具总动员》中的玩具角色

《玩具总动员》系列（共3部）的主角是一个牛仔布偶——吴迪（图6-1-61），由于布偶的"制作"特点，他是片中四肢最灵活、动作最灵敏的一个。吴迪在玩具中扮演着领导者的角色，同时对主人非常忠诚。皮克斯的动画师为吴迪设计的动作非常有趣，一方面将他拟人化，他可以自主移动，做出各种人类的表演；同时，在运动时也保留着布偶玩具的运动特点。

比如，吴迪在跑动时（图6-1-61），身体上下移动的速度更快，频率也更高。同时，吴迪的头和四肢似乎在一定程度上是不受控制的，在每个动作中的速度和幅度都比身体的其他部分更夸张。双臂像是没有骨头一样甩来甩去的，双腿在迈步时也甩得高高的，头会不受控制地摆来摆去。通过这样的设计，吴迪看上去并不是主动在跑，而好像正被一个孩子拿在手中玩，假装吴迪在跑的样子（图6-1-62）。

图6-1-61　牛仔玩具吴迪

图6-1-62　吴迪夸张的动作

除了吴迪玩具的运动特点外，动画师为他设计了细腻的动画表演。在《玩具总动员2》中，吴迪的胳膊坏了，被小主人安迪放在了架子上，也许不能再与小主人一起玩儿了。在这段情节中，动画师分析了安迪的心理和情绪，然后为吴迪设计了动作（图6-1-63）。他先意识到安迪不带自己去夏令营了，自己被放在了放置废弃玩具的架子上，这使他难以相信，于是他

图6-1-63　吴迪不能相信自己的胳膊坏掉了

再次检查自己被扯坏的胳膊，也许想再看看有没有修好的可能。

他发现自己经历的一切都是真的，自己真的失去了小主人的喜爱，这让他非常难过。而这时，吴迪发现其他的玩具正在架子下面看着他，也为他感到难过，这样吴迪更加伤心，还有点自卑。于是他默默地挪到了架子后面，不想被其他玩具看到（图6-1-64、图6-1-65）。

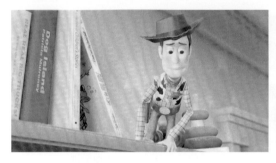 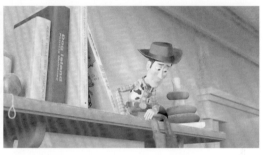

图6-1-64　失望的吴迪（1）　　　　　图6-1-65　失望的吴迪（2）

对动画角色的心理变化、情绪分析得越细致，动画师就可以为每一种细微的情绪设计相应的动作，从而使角色的表演也更加细腻、生动。

在这个系列的最后一部《玩具总动员3》中，皮克斯的三维动画技术已经大大进步，三维动画师也越来越有经验，玩具的表演和动作越来越灵活、生动（仅吴迪的脸上就有229个控制点来为他制作表情）。得益于更加先进的技术，动画师为角色设计了更加人性化的表演，在影片中吴迪安慰其他玩具，安迪不会抛弃他们的时候，吴迪的表情变化既生动又细腻，与前两部比起来，似乎更具生命力。

当别的玩具提到离开大家的牧羊女时，吴迪一下子愣住了。他低下头，有些伤心，但是又露出一丝微微的欣慰的表情，似乎在回忆与牧羊女快乐的过去（图6-1-66、图6-1-67）。吴迪很快振奋起来，告诉其他玩具那些离开他们的玩具都已经有新的主人

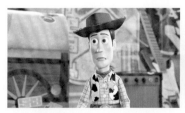  

图6-1-66　吴迪愣住了　　　　　　　图6-1-67　吴迪回忆过去

了，这似乎是在安慰大家，其实也时在安慰自己，只是他的脸上流露出一丝不易察觉的无奈和伤感（图6-1-68）。

吴迪再次提醒其他玩具（图6-1-69），小主人不会抛弃他们。他说："在每一次后院拍卖和大扫除中，安迪都留下了我们"。当他说到"我们"这个词时（第3张图），他做出了这段对白中最强的动作——身体向前探，手指向自己，强调了这些玩具们在安迪心中有特别的地位。

图6-1-68　吴迪安慰大家

图6-1-69　吴迪试图说服其他玩具

在这段时长仅10秒的动画中，吴迪的面部表情变化频繁，表现了说话时内心丰富的情感变化。这些微妙的面部表情的表演，除了动画师的巧妙设计，先进的电脑技术支持也是必不可少的。

随着技术的不断革新，三维动画越来越成熟，通过使用更加复杂、精密的模型绑定和更多样化的控制器，三维角色的身体可以进行更为自由的变形和运动，三维角色的动作越来越自然，表演也越来越细腻，逐渐替代传统二维动画，成为商业动画电影的主要制作手段。

动画师们也逐渐将二维动画中常用的动画技巧运用到了三维动画中，实现了早期三维动画中的角色难以做到的拉伸、挤压等变形方式，使三维角色的表演更加灵活、生动，消除了三维与二维动画角色表演之间的技术障碍（图6-1-70、图6-1-71）。

图6-1-70　《大土狼和BB鸟》

图6-1-71 《马达加斯加》

### 6.1.4 其他类型动画电影表演分析

除了大众所熟悉的由著名动画公司出品的商业动画电影之外，动画电影的形式多种多样，每一种都有自己独特的视觉风格和角色表演形式。这些动画电影中的角色表演形式与影片的主题、叙事方法和画面风格相辅相成，为观众创造了崭新的观影体验。

《和巴什尔跳华尔兹》被称为"动画纪录片"，它用动画的形式讲述了20世纪80年代中期黎巴嫩难民营大屠杀的故事，由采访、历史图片整理而成。影片使用了二维与三维相结合的方法，为画面营造了一种插图的效果，明暗对比强烈，有很强的形式感。

该片的角色表演趋于写实，没有特意夸张动作，也没有过度的情感流露。配合画面的美术效果，实现了类似于纪录片的真实感（图6-1-72）。

图6-1-72 《和巴什尔跳华尔兹》(1)

这部影片使用了一定数量的采访、回忆、对话的情节，来叙述过去的历史（图6-1-73、图6-1-74）。在这样的对话镜头中，角色既没有多变的面部表情，也没有在迪斯尼动画中常见的肢体动作，只通过简单的视线和口形变化来表现对白，摄像机也采取了更客观的平行于角色的近景。通过这样的表现方式，避免观众产生过于强烈的情感，保证其将更多的精力用在对白的内容上，强调了影片的客观性。

图6-1-73 《和巴什尔跳华尔兹》（2）

图6-1-74 《和巴什尔跳华尔兹》（3）

苏西·邓普顿（1967年~）是英国著名的定格动画大师，她作品中的模型造型比例写实，对细节刻画入微，人物的皮肤、毛发、衣服的质感竭力追求真实感（图6-1-75～图6-1-77）。

图6-1-75 《彼得与狼》

图6-1-76 《坐火车的女人》

图6-1-77 《狗》

与此造型风格相配合的,是同样细致的角色动画。在商业动画中常常被省略、概括掉的角色的细微的动作都被还原出来。人类动作中的随机抖动和不完美的动作、表情也被保留了下来,营造了极强的真实感。

在图6-1-78所示的这段动画中,男主角将绳子两头套在自己与狼的身上,企图抓住狼。在他试图去拿地上的网时,动画师并没有夸张他摆动的手臂,而是抓住了手臂运动中细微的晃动感,从而营造出绳子被狼扯住后他的无力感。随后,当他被拉到树枝上时,也没有出现常见的速度的夸张和身体的挤压变形,只是用很细致的动画来表现他的吃惊和恐惧。这种写实的风格没有过强的戏剧效果,但是却更加真实,更加可信。

图6-1-78 《彼得与狼》的角色表演

弗烈德瑞克·贝克(1924—)是加拿大著名的动画艺术家。他的动画作品大多采用彩铅、油画棒等传统绘画工具进行绘制,画面具有极强的绘画感与艺术性。人物常常被简化成具有代表性的形象,角色动作虽然较为简单,但在视觉上有较强的形式感(图6-1-79)。

弗烈德瑞克·贝克的动画短片作品《摇椅》(图6-1-80),讲述了一位丈夫为妻子

做了一把木头摇椅，摇椅陪伴他们结婚、生子，后来因为破旧被丢弃，又被不同的人所用，不断为人们带来快乐的故事。在此片的表演中，弗烈德瑞克·贝克并没有拘泥于角色表演的细节，而是通过人物有代表性的动作来表现大的场面和故事情节。

丈夫为妻子做完摇椅后（图6-1-81），身体并没有做任何表演动作，而只是通过嘴里来回转动的烟斗，来表现丈夫满意和高兴的心情。这种方式虽然简单，但是角色有趣的造型和这个典型的叼弄烟斗的动作却有很强的趣味性。

妻子看到摇椅后，动作也很简单，只是两手抱在一起，开心地眨眼，但是抱在一起的双臂组成的爱心形状，把她心里的幸福感表现得淋漓尽致（图6-1-82）。

在表现婚礼上欢快的人群时，其手法也非常有趣。坐在椅子上的妇人们虽然没有跳舞，却整齐地随着音乐的节奏前后摇晃，动作幅度非常夸张、有趣（图6-1-83）。为了表现人物在喝酒时的兴奋与眩晕，设计师令他在喝了一口酒后长出了鹿角（图6-1-84）。孩子们和小狗也受到影响，孩子从床上爬起来看着大人们跳舞，年龄大一点女孩儿还模仿大人的样子转圈，虽然没有夸张的动作，但是稳定、细腻的表演为画面带来淡淡的诗意（图6-1-85）。

图6-1-79 《大河》

图6-1-80 《摇椅》（1）

图6-1-81 《摇椅》（2）　　　　　　　　　图6-1-82 《摇椅》（3）

图6-1-83 《摇椅》（4）

图6-1-84 《摇椅》（5）

图6-1-85 《摇椅》（6）

## 6.2 骨感的现实——电视动画的表演分析

电视动画与动画电影在表现形式上虽然大同小异，但由于市场定位、制作时间、制作成本等原因的差异，在动画表演上与动画电影有着很大区别。动画电影常常有很长的制作周期，4年、5年甚至更长的时间都有可能，而电视动画的周期则相对较短，一集电视动画片的周期平均只有几周。电影动画的资金投入也是电视动画不能比的，2001年上映的《千与千寻》投入资金1900万美元，2015年上映的三维动画《超能陆战队》投入高达1.65亿美元，而电视动画的投资相比之下就少得可怜了。

### 6.2.1 电视动画与电影动画的区别

电视动画多以扣人心弦的剧情吸引观众，在较长的播放周期中令观众保持一定的兴趣，创造更多的盈利方式，而在制作上则尽量"精简"。比如出现时间短的背景，只要能够"应付"业余的观众在短时间内的观赏需求就可以了。

电视动画在视觉特效方面也难以与电影相比。动画电影的特效要在大银幕上被观众一遍又一遍地观看，其视觉效果的好坏直接影响了整部电影的质量，所以制作团队会投入更多的资金和精力制作特效。而电视动画中的特效常常是一闪而过，只要观众能看懂，完成故事的叙述和气氛的渲染即可。

电视动画比电影动画制作更简化的另一个重要原因，是因为其播放设备和地点不同。电视动画主要在家庭电视机上播放，而动画电影则是在电影院的大荧幕播放，这两种设备的屏幕尺寸差距很大（图6-2-1），大尺寸的电影屏幕要求画面更精致（图6-2-2），制作所用图片、素材的尺寸要求更大，而由于电视屏幕较小，太多的画面细节很难被观众看到，所以制作标准也相对更低。

图6-2-1　常见电视屏幕尺寸为40～60寸　　　图6-2-2　一般的电影屏幕在100平方米以上

在角色的表演方面，由于两者区别而带来的直接影响，就是中间帧甚至关键帧数量的减少。电视动画力图以最少的角色动作来表现更多的情节和内容，以节省制作时间和成本。在电视动画中，我们很少看到角色具有动画电影中一样丰富的表情和姿势，流畅、连贯的动作也尽量被省略掉。

## 6.2.2　简化而不简单的电视动画表演

早期的传统二维电视动画制作手段与动画电影并无太多区别，而且由于制作时间较充分，其质量与电影差别并不是突出。随着电视动画的制作周期越来越短，动画公司开始调整电视动画的制作流程，使用更多的电脑动画技术，电视动画开始呈现越来越明显的简化趋势。电视动画中的角色表演虽然被高度"精简"，但是这种简化并不是简单的简化，而是经过动画师的设计、构思后进行的合理简化，动画的情节、叙事并没有受到影响。另外，这种精简的动画表演方式也逐渐成为一种风格，被更多的动画师、动画专业的学生所借鉴、学习。

（1）简化情节

与动画电影相比，电视动画的节奏较慢，复杂动作镜头较少。低成本的动画片会尽量用对白的方式叙述情节，这样就避免了角色表演的动画，减少了工作量。

美国经典动画片《辛普森一家》（图6-2-3），以恶搞风格著称。剧中主要的搞笑效果都是通过角色的对白和简单的动作实现的，类似电视剧中的室内情景喜剧。一方面角色表演较简单，另一方面场景可以重复利用，降低了制作成本。

图6-2-3　《辛普森一家》

另外，为了降低成本，电视动画的故事情节常常只围绕几个有限的角色，提高角色素材的利用率，加快制作速度。如美国电视动画《米老鼠》（图6-2-4），每一集都是米奇和米妮之间发生的故事，这样动画是只需要设计制作两个角色就可以重复使用了。

图6-2-4　《米老鼠》

日本电视动画《血型君的故事》（图6-2-5），表现了在面对同样的情况时，不同血型的人的不同反应，每一集只有两分钟。故事中的背景设定和支线情节全部通过对话来表现，在节省成本的同时，加快了镜头节奏，在短时间就能叙述完整的故事或道理，不但不让人觉得简陋，反而非常适合现代人快节奏的生活，受到很多观众的欢迎。

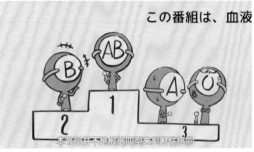

图6-2-5 《血型君的故事》（1）

（2）简化对白动画

在简化情节、限定场景的基础上，角色的表演动作也被大幅简化。在前面的章节中我们曾分析过，动画电影中的角色表演丰富，一句简单的对白就能表现出多种复杂的情绪。而在电视动画中，角色在对话时的情绪尽量简单、明确，动作也被减少，力求通过有限的、静止的姿势来表现角色的主要情绪。

图6-2-6 《灌篮高手》（1）

图6-2-7 《灌篮高手》（2）

在动画片《灌篮高手》中（图6-2-6），流川枫自我介绍时除了简单的口型动画之外，全身都是静止的，这对于动画师来说大大减少了工作量，配合流川风的人物设定，显得他更加"酷"了。而在图6-2-7所示的这一段情节中，两人吃惊得连嘴都没有动，对白直接被设计成了两人内心的台词，更是只需要画一张画面就够了。

在图6-2-8所示的镜头中，为了表现两个人在阻止赤木时的惊慌失措，甚至只是使用了漫画手法，在两人的头上加了几滴汗珠。

图6-2-8 《灌篮高手》(3)

《灌篮高手》所使用的这些方法,在制作风格上借鉴了漫画原著,在降低成本的同时,也实现了一种再现漫画原著的感觉,观众似乎是在看会动的漫画,非常有趣。

图6-2-9是《七龙珠》中的一段镜头,表现了虚弱的大长老在临终前激发孙悟饭体内潜能的情节。前两个镜头中,通过重复播放几个差别细微的帧,来表现孙悟饭紧张得发抖的动作和表情,而大长老面部的动画,则只有光影的重复变化。

图6-2-9 《七龙珠》(1)

这样重复使用动画帧的方法在动画中很常见。虽然，由于动作简单，不能像动画电影中一样挖掘和表现角色复杂、微妙的情绪变化，但在快餐化的电视动画中，一样可以达到表现角色情绪的目的。再如《七龙珠》中，布尔玛着急、生气的动作，通过几个画面的重复使用就完成了（图6-2-10）。

图6-2-10 《七龙珠》（2）

（3）强化关键帧的作用

在中间帧被大量省略的情况下，关键帧的设计就变得尤为重要。通过增加关键帧的持续时间、加大关键帧的动作幅度、设计更有代表性的姿势的方法，可以在节省成本的同时，创作出最优化的动画效果，甚至发展成为个性化的动画风格。

动画片《火影忍者》是以打斗动作为主的动画，片中不可避免地要设计大量的幅度大、速度快的武打动作。如果使用动画电影的方法来制作，恐怕很难满足电视播放的周期要求。为此，动画师设计了独特的表现运动的方式，不但降低了制作成本，并且形成了独特的风格。

图6-2-11中跳在空中的角色——斑，下落的动作只用了4帧的画面，两帧是在空中滞留的动作，两帧是落地的动作，而没有下落的中间帧。没有中间帧的过渡，角色似乎不是受地心引力的影响下落，而是自己用力"冲"了下来，增强了下落的主动感和速度感。

这种强调关键帧而省略中间帧的画法，在打斗镜头中被广泛应用。在图6-2-12的镜头中，动画师为斑准备踢腿和踢腿完成、转身的动作各自绘制了关键帧，而踢腿的中间过程被完全省略了。关键帧的这种绘制方法，造成里角色准备动作有力、动作过程快如闪电、结束动作完整的动态感觉，更能突出动作的力量感。另外，通过为攻击的角色设计大幅度的关键帧，与周围人物较慢的动作形成对比，突出了他高强的武功。

图6-2-11 《火影忍者》(1)

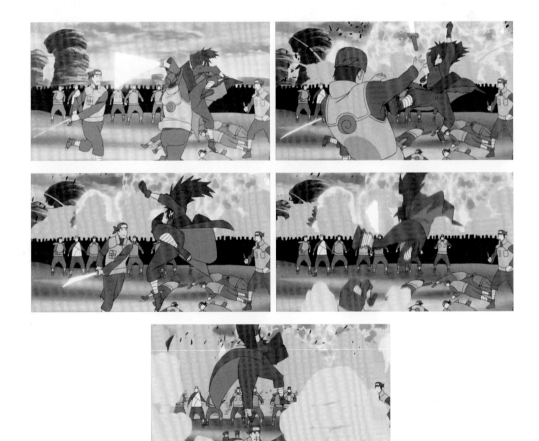

图6-2-12 《火影忍者》(2)

《七龙珠》中的一段打斗（图6-2-13），彻底省略了中间帧，用关键帧来表现动作的速度和力量。

《血型君的故事》（图6-2-14）是一部制作成本很低的动画，角色的动作高度简化。角色的动作设计都很巧妙，可以通过简单的姿势、动作表现出性格和故事所要讲的道理，这一点值得大家借鉴。

图6-2-13 《七龙珠》（3）

图6-2-14 《血型君的故事》（2）

（4）通过背景、空镜头来渲染气氛

出于节省成本的考虑，电视动画常用蒙太奇的手法，使用表现环境、场景的镜头代替角色自身的动作，来表现角色的情绪。这种手法可以全部或部分省去角色动画的制作，另一方面，使用蒙太奇的手法可以渲染影片气氛，留给观众更多的想象空间，营造强烈的电影感。

图6-2-15 《灌篮高手》（4）

在《灌篮高手》（图6-2-15）中，动画师利用角色背后对比强烈的图片，配合有代表性的表情，省去了复杂的肢体表演，表现出角色内心的情绪。

《火影忍者》（图6-2-16）利用乌云密布的天空和俯视的构图，来表现情节中的紧张气氛，以及前景中两个角色与远景中人群之间的关系。

图6-2-16 《火影忍者》（3）

图6-2-17中，在设计角色独白时，利用蒙太奇手法，用镜头的运动与没有人物的空景镜头，来代替角色表演。一方面，由于不用制作复杂的角色动画，从而节省了制作成本；另一方面使镜头的使用更加丰富，渲染了故事气氛，使其更具电影感（图6-2-17）。

图6-2-17 《虫师》

---

**课后作业**

选择两部不同类型的动画电影，结合本章的分析方法，对其进行分析。尝试找出影片中主角的整体表演特点，观察角色的情绪是如何表现的，并比较两部影片的角色动画设计的异同。

经过前面几章的学习，学习者应该对动画角色表演具备了一定的认识。在本章当中，将提供几个例子和一定的参考资料，学习者可根据前面几章中学到的知识，进行练习。

# 第 7 章　动画表演练习

## 7.1　基础却不简单的走路循环动画

在运动规律的课程中，走路循环是非常重要的一课，也是在实际的工作中常常遇到的工作内容。走路动画所承担的任务，并不只是让角色从一个地方移动到另一个地方。动画角色在任何一个镜头的任何时刻都是在表演的，所以，即使是看似平常的走路动画，也应该在角色身体的动作中，表现出自己的特点。

### 7.1.1　标准的走路循环动画

对于初学者来说，走路循环动画似乎有些复杂，双臂、双腿、头部、胯部，身体的每个部位都在运动（图7-1-1）。那么，走路循环到底是怎样的一种运动呢？

人在走路时，是一个不断将身体"抛"出，身体向前倾斜以致失去平衡，然后通过向前迈的腿来接住、支撑身体，重新掌握平衡，然后再次将身体"抛"出，如此循环的过程（图7-1-2）。

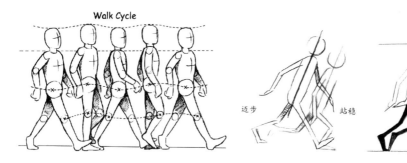

图7-1-1　基本的走路关键帧　　　　图7-1-2　走路时重心的变化/《动画师生存手册》

一个完整的走路动画，可以分解为四个主要的动作：接触、下缩、过渡和最高点（图7-1-3）。四个动作循环进行，即可完成基本的走路动作。

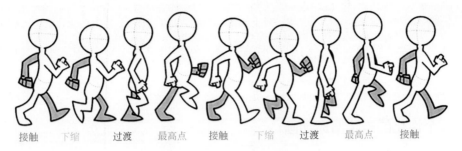

图7-1-3 走路关键帧分解

（1）最为重要的动作——接触

动画师经常从"接触"动作开始设计走路动画（图7-1-4），因为这个动作可以表现较多的角色性格和动态特征。在这个动作中，向前迈的脚刚刚接触到地面，脚和腿处于较为伸展的姿势。当一侧的手向前摆动时，另一只手总是向后摆动，反之亦然；当一侧的髋部向下倾斜的时候，肩膀会向上倾斜，反之亦然。在动画中，我们处处能够看到这种通过相反方向的运动来取得的平衡。

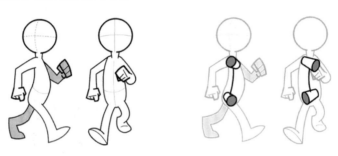

图7-1-4 接触

（2）最低点——下缩

在如图7-1-5所示的这一帧，重心移到向前迈的脚上，向前迈的脚整个接触到地面，正好处于身体下方，支撑身体的重量，后脚则刚刚离开地面。角色身体的高度处于循环中的最低点，相反，双臂的动作滞后于身体，处于离身体最远的位置。

（3）最高点

身体处于循环中的最高点（图7-1-6）。随着向前迈腿的动作，身体上升，拉伸到最大程度。留在地面上的脚的脚跟刚开始离开地面。这一帧也可以表现出较多的动态和情绪，展现角色在走路中的力量感。

图7-1-5 下缩

图7-1-6 最高点

> **小练习**
>
> 认真阅读本节内容和运动规律相关书籍，默写出走路循环动画，理解其中的运动原理。

## 7.1.2 个性化的走路循环动画

不同性格的动画角色，由于其自身生理特点和心理、性格的不同，在走路时会呈现不同的动作和状态。大腹便便的人走起路来肚子会上下、左右摆动，受体重影响，速度较慢（图7-1-7）。身材消瘦、心情欢快的角色（图7-1-8、图7-1-9），双臂摆动幅度大，身体上下起伏有弹性，上半身、双肩摆动有力，步幅也较大，走路速度快。

图7-1-7 肥胖身材的走路动画

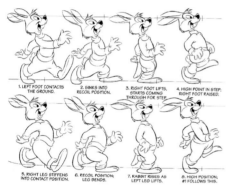

图7-1-8 灵活角色的走路动画

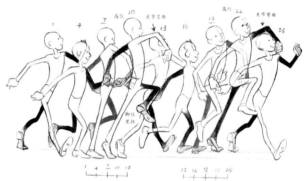

图7-1-9 苗条而欢快的角色的走路动画

设计个性化的角色走路动画，应该考虑的基本问题包括年龄、身体特征、健康状况、性格严肃还是开朗、心情如何、要表现什么样的故事情节，等等。

这些基本问题直接反映在角色的动作上。一般来说，年轻人走路快且幅度较大，老年人速度则较慢；苗条的角色动作灵活有弹性，肥胖者动作笨重，向上、向前迈步时较费力；强壮的人常常被表现为昂首挺胸，双臂向两侧伸出，病弱的人则身体蜷缩；开朗的角色走路轻盈、跳跃感强，严肃的人走路较拘谨，身体各部分动作幅度都小。这些一般规律可以作参考，但是动画师应结合每个角色与情节的具体情况进行设计，避免模式化的、同质化的表演，失去动画表演的个性与趣味性。

图7-1-10中，性格保守的女性在走路时更倾向于夹紧双腿，以保护自己的胯部，这导致身体和头部上下运动的幅度很小，其较为保守的长裙也会约束身体的运动。而男性由于生理和心理方面的原因，走路时双腿伸展更为舒展，身体动作幅度更大，具有一定的攻击

图7-1-10 妩媚的女性与自信的男性的走路

性。心情抑郁时的走路（图7-1-11），身体运动幅度变小，身体高低幅度、双手摆动的幅度、步幅都很小，支撑身体的腿在"过渡"帧不能完全伸直。自信时的走路（图7-1-12），双臂挥动幅度变大，肩膀轮流抬高，步幅大，走路速度快，支撑身体的腿伸直的时间较长。婴儿的走路动作（图7-1-13），双臂伸直，在身体两侧用以保持平衡，少有前后摆动。步幅非常小、快，身体重心较低，支撑身体的腿大部分不会弯曲。

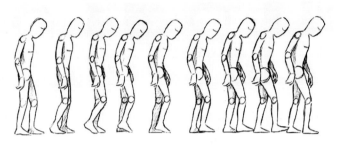

图7-1-11　情绪低沉时的走路

图7-1-12　自信时的走路

图7-1-13　婴儿的走路

> **小练习**
>
> 　　生活是动画创作取之不尽的灵感来源。观察自己身边的一位朋友、家人（甚至是某一位陌生人），根据他或她的特征，设计简单的造型。
> 　　① 分析对象，尽量详细地写出他或她的年龄、身体特征、健康状况、性格特点、心情等。
> 　　② 观察他或她在生活中走路的姿势，用文字概括出其走路时的动作特点，包括步幅、双臂与双肩摆动的幅度与速度、头肩部的运动关系、头部的角度、身体向前弯曲或是向后仰、胯部的特点，等等。
> 　　③ 使用手绘的方式，为其设计走路动画的关键帧，表现出在文字中总结的特点。
> 　　④ 制作完整的走路动画。

## 7.2　表情动画练习

　　表情动画在动画创作中常常被初学者忽视，或者被设计得过于模式化。比如简单地使用漫画化的表情，或使用单一的表情配上口型动画。生动、有趣的表情动画建立在对生活和真人表演素材的深入观察的基础上（图7-2-1）。在本练习中，希望大家按照所要求的步骤，逐步完成一段表情动画。

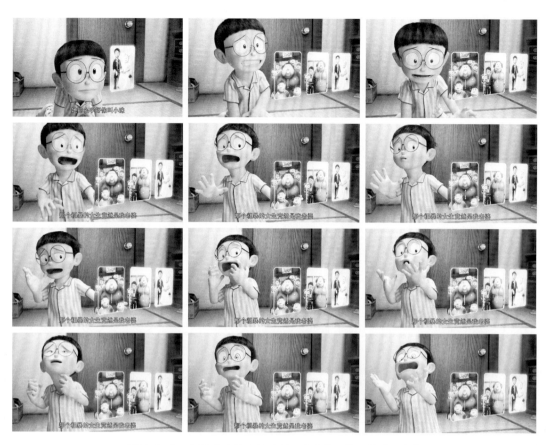

图7-2-1 大雄丰富的表情表演/《哆啦A梦：伴我同行》

## 7.2.1 从镜子到画笔

  对于动画师而言，除了视频素材之外，设计表情动画最方便的参考素材来源就是自己的脸。"羞涩"的动画师也许没有勇气和习惯在舞台上表演，但是桌子上的一面镜子，就可以为动画师打开一扇表情表演的窗户。通过对自己做表情时五官动作的观察，可以为动画创作带来新鲜的灵感和元素，丰富动画角色的表情（图7-2-2）。

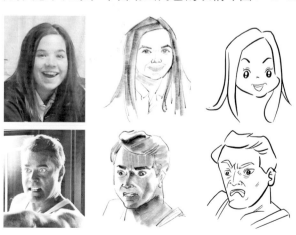

图7-2-2 练习范例

> **小练习**
>
> 对着镜子，依次做出如下表情，如愤怒、欣喜、欣慰、快乐、悲痛、失去理智等，进行写生，然后再以写生所得的画为依据，设计成动画角色的表情。

### 7.2.2　表情和口型的选择

表情动画的设计中，首先应该对参考素材中的表情进行筛选，否则，动画中的人物将变成角色表情的"幻灯片"，破坏角色表演的一致性，使观众感到困惑，难以理解角色的表情。在设计中，动画师应该选择最能代表角色主要情绪的表情，作为每个段落的主要表情。

在为角色的对白设计口形动画时，也应该避免机械地将每一个单字的口型排列在一起。观察生活中人类说话时的口型可以发现，口部在说话时有大量的连读、略读等动作，并不会将每一个字的口型都完整地做出来。所以，也应该选择在音量或台词含义中最重要的字进行表现。

> **小练习**
>
> 1. 选择一段电影中的对白（可参考下一节中的例子），用自己的方式重新演绎，录制成参考视频，以表情为主，使用近景景别拍摄（图7-2-3）以利于表现面部表情和上肢的姿势动作。
>
>
>
> 图7-2-3　近景景别
>
> 2. 按照素材中的情绪和动作，将动画分成几个大的段落（图7-2-4），然后设计出关键帧。
>
> | 好奇 | 吃惊 | 怀疑 | 不敢相信 | 伤心 | 崩溃 |
>
> 图7-2-4　通过线段的距离和颜色，表示出情感持续的时长和强烈程度
>
> 3. 设计表情和口型关键帧，在其中选择最有代表性的表情和口型，做好标记。再选择持续时间短、可省略的表情和口型，做好标记。
>
> 4. 参考标记，将关键帧按照自己的设计排列在动画软件的时间线上，制作成动画。

## 7.3　练习实例

本节将提供动画表演的综合练习题目，请根据题目中的步骤要求完成练习。

### 7.3.1　经典对白动画再创作练习

在以下对白中选择一个，截取电影中的音频或自己录制音频。

① 都是生活在一起的两口子,做人的差距咋就这么大呢!——《卖拐》
② 有信心不一定会成功,没信心一定不会成功!——《英雄本色》
③ 有一日,我的心上人会脚踏七色祥云,身披金甲战衣来迎娶我,可惜我猜中了开头,却猜不中这结局。——《大话西游》

请按照以下步骤进行设计与制作。

① 按照自己的理解,或重新设计剧情,为其设计角色表演动画。

② 将角色说对白时的情绪划分成大的段落,为每一个段落设计主要的感情或表演目的,将其画成图表的形式,可参考图7-3-1。

图7-3-1 角色表演时的情绪段落

③ 按照图7-3-1中的情绪段落,为每一个大段落设计主要的姿势,如图7-3-2所示。

图7-3-2 角色姿势设计

④ 为动画设计剩下的关键帧，并将其连接在一起，并制作成完整的动画。

## 7.3.2 武术、舞蹈动作动画练习

在芭蕾舞、中国武术、太极中任选一个，在网上、书上充分收集视频、图片作为参考资料（图7-3-3、图7-3-4），制作一段30秒的动画。可参考下面的步骤。

① 分析、总结动作的特点。
② 画出动作分解图，详细学习这种运动，做到掌握并熟悉。
③ 绘制关键帧，注意动作的剪影形和动作曲线，表现出动作的美感与力量感。
④ 制作成完整的动画，注意动作的流畅与节奏感。

图7-3-3 芭蕾舞

图7-3-4 武术动作剪影形

练习时，可参考图7-3-5中，动画师以演员的舞蹈为参考，首先描摹出动画师希望保留的动作。然后绘制出动画师自己设计的动画角色，表现相同的动作。最后，修正出现的问题，制作完成最终的动画。

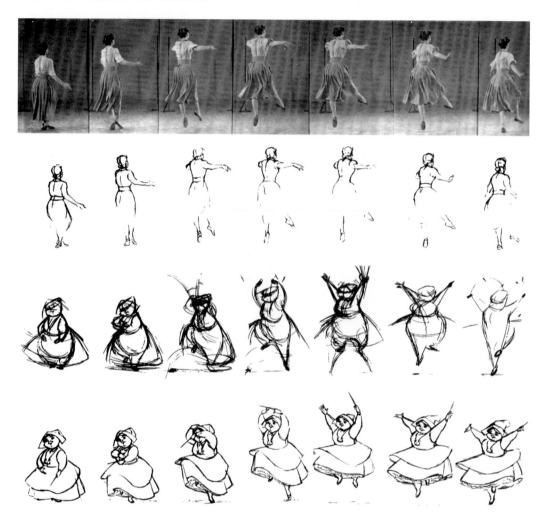

图7-3-5　参考舞蹈演员的动作进行角色设计/《生命的幻象：迪斯尼动画造型设计》

**课后作业**

创作一段时间在1分钟之内的角色动画，综合利用在本书中学到的知识及设计方法，角色不超过2个。以塑造和表现角色为主，要求角色性格鲜明、表演生动。制作方法不限，可以采用传统手绘、无纸动画、三维动画等方式。

完成动画后，与同学一起"反复"观看彼此的作品，讨论交流，找出自己作品中角色动画的优点与不足，以及改进的具体方法。

# 参 考 文 献

[1] K. C. 斯坦尼斯拉夫斯基. 演员自我修养. 杨衍春，石文，何丽娟译. 桂林：广西师范大学出版社，2015.

[2] Shamus Culhane. Animation From Script To Screenv. New York：St. Martin's Press，1988.

[3] 弗兰克·托马斯，奥利·约翰斯顿. 生命的幻象：迪斯尼动画造型设计. 徐鸣晓亮，方丽，李梁，谢芹译. 北京：中国青年出版社，2011.

[4] Richard Williams. The Animator's Survival Kit. New York：Faber and Faber Inc.，2001.

[5] Preston Blair. Cartoon Animation. State of California：Walter Foster Publishing, INC.，1994.

[6] Ed Hooks. Acting for Animators: A Complete Guide To Performance Animation. 朴茨茅斯：HEINEMANN，2003.

[7] Ed Hooks. Acting in Animation：A Look At 12 Films. Portsmouth：HEINEMANN，2005.

[8] Jason Osipa. Stop Staring-Facial Modeling and Animation Done Right. Indianapolis：Wiley Publishing,Inc.，2010.

[9] Michael D. Mattesi，ACG国际动画教育. 彰显生命力——动态素描解析. 程雪，孙博译. 北京：人民邮电出版社，2009.

[10] Michael D. Mattes，ACG国际动画教育. 力量——动画速写与角色设定. 吴伟，王颖译. 北京：人民邮电出版社，2009.

[11] 约翰·卡尼梅克. 动画人的生存手册：迪士尼&皮克斯故事大师讲动画剧本创作. 叶珊，译. 北京：中国青年出版社，2013.

[12] Tim Hauser. The Art of Wall·E. San Francisco：Chronicle Books LLC，2008.

[13] Noela Hueso. The Art of The Croods. London：Titan Publishing Group Ltd.，2013.

[14] Karen Paik. The Art of Ratatouille. San Francisco：Chronicle Books LLC，2007.

[15] Tim Hauser. The Art of Up. San Francisco：Chronicle Books LLC，2009.

[16] Tracey Miller-Zarneke. The Art of Kungfu Panda. London：Titan Publishing Group Ltd.，2008.

[17] Mark Cotta Vaz. The Art of Finding Nemo. San Francisco：Chronicle Books LLC，2003.

[18] Jerry Beck. The Art of Madagascar2. San Rafael：Inside Editions，2008.

[19] Jessica Julius. The Art of Zootopia. San Francisco：Chronicle Books LLC，2016.

[20] Ramin Zahed. SPIDER-MAN：INTO THE SPIDER-VERSE：THE ART OF THE MOVIE. London：Titan Publishing Group Ltd. 2018.